粵曲的學和唱

王粵生粵曲教程（增訂第四版）

陳守仁　編著

商務印書館

粵曲的學和唱——王粵生粵曲教程（增訂第四版）

編　　著：陳守仁

責任編輯：張宇程

封面設計：黃鑫浩

出　　版：商務印書館 (香港) 有限公司
　　　　　香港筲箕灣耀興道 3 號東滙廣場 8 樓
　　　　　http://www.commercialpress.com.hk

發行公司：香港聯合書刊物流有限公司
　　　　　香港新界大埔汀麗路 36 號中華商務印刷大廈 3 字樓

印　　刷：美雅印刷製本有限公司
　　　　　九龍觀塘榮業街6號海濱工業大廈4樓A

版　　次：2020 年 3 月第 1 版第 1 次印刷
　　　　　© 2020 商務印書館 (香港) 有限公司
　　　　　ISBN 978 962 07 5840 9
　　　　　Printed in Hong Kong

謹 以 此 書

紀 念

王 粵 生 老 師

(1919−1989)

目錄

第一版前言

在王粵生老師逝世前的一兩年間,我已着手整理他的粵曲教材,準備以他的教學理論及實踐為基礎,編寫一本有系統的粵曲學習手冊。王老師不幸在 1989 年 12 月 12 日逝世,這項工作便擱置了下來。1991 年 4 月香港群芳慈善基金會答應贊助《粵曲的學和唱:王粵生粵曲教程》的出版,編寫此書的工作遂由何寶琴、梁森兒及我三人進行。

王老師在 1975 年開始在香港中文大學音樂系教授粵曲及洋琴,但我在 1979 至 1980 年度始隨他學習洋琴。那時候我仍是主修西方音樂的學生,每次與王老師用西樂理論來討論粵曲的線、調式及調的理論時,他都十分興高采烈;但究竟乙反線的形成是否受西樂小調的影響,則有待更多的研究來證實。

我在 1981 年赴美國攻讀民俗音樂學碩士及博士課程,1984 年返回香港搜集粵劇及粵曲資料,在同年 9 月開始旁聽王老師在中文大學的粵曲班,每週兩小時,一直到 1985 年 5 月。1985 年 9 月至 12 月我再度旁聽中大粵曲班,直至 1985 年底回到美國。1987 年我開始任教於中文大學音樂系後斷續隨王老師個別上粵曲課,到 1989 年 9 月我才較規律性地每週上課。

一如我在學習洋琴的時候,王老師在我旁聽、個別上課及課餘時間常與我討論粵曲音樂的結構及理論。我同時對演唱及伴奏的「演出習慣」、戲班掌故和他的經歷十分感興趣,每每在課餘時候與他談上一兩個小時。

本書所整理的大致是王老師教授粵曲的理論、實踐方式及對粵曲演唱、音樂結構和理論的看法。由於在編寫過程中王老師早已逝世,很多觀點的演繹、組織及全書的結構不免是我個人的主意。為求清楚及扼要地闡明他的見解,這些主觀的安排是在所難免的。若書中出現

任何錯漏，責任應在我的身上。

　　本書的面世，首當感謝香港群芳慈善基金會、李曾超群女士及芳艷芬女士。研究工作及成果的出版本身是大量虧本的事業，李曾超群女士及芳艷芬女士對資助粵劇研究的熱誠使我們的工作得以延續。

　　在資料整理、編寫及製作過程中，中國音樂資料館的馮區慧儀女士、「粵劇研究計劃」研究助理梁森兒女士及何寶琴女士給我各方面的幫助。梁女士利用她十多年演出粵劇的經驗為本書提供不少意見；何女士運用她在民俗音樂學方法上的訓練為本書的部分粵曲教材作譯譜的初稿。在設計及製作上亦感謝萬靜儀女士的幫助。此外，本人亦謹向林鈞先生、駱津先生、黎紫君先生、葉紹德先生、蘇翁先生、張寶慈先生、劉永全先生、楊以添先生、何杜瑞卿女士、蔡碧蓮女士及王老師的太太葉佩裳女士和女兒王淑德女士致謝，感激他們為本書提供不少資料。

　　本書的出版，是為初學粵曲的唱者提供參考，卻並非為取代粵曲老師而設。一如世界上其他音樂種類，在學習的過程中，任何粵曲老師為學員所提供的「口傳」資料是最珍貴的。書中所附唱腔記譜，目的不在規範性地標榜一種「完美唱法」。事實上王粵生老師亦常強調唱者在唱腔上應常作新的嘗試。本書載錄的唱腔是為入門者提供一個參考，待唱者對粵曲的結構及唱法有了相當的掌握後，唱者可以進行各種嘗試，甚至運用即興。

　　本人謹以本書紀念王粵生老師。

<div align="right">

陳守仁

1991 年 6 月 30 日

香港中文大學崇基學院

中國音樂資料館

</div>

第二版前言

　　本書的第一版在 1992 年面世後，在一年內已售出超過九成，但由於本人教學、研究及行政工作繁忙，修訂的工作至 1995 年 5 月才完成。在此，須感謝香港中文大學粵劇研究計劃各成員，包括梁森兒女士、梁麗榆女士、林萬儀女士、曾健文先生、余少華先生、容世誠博士及已離任的楊智深先生的寶貴意見。本人亦須感謝馮區慧儀女士及梁婉冰女士在美術及設計上的幫助。

　　本書的第一版蒙芳艷芬女士及李曾超群女士的香港群芳慈善基金會贊助，於此特別再三致謝。

　　香港中文大學粵劇研究計劃在 1993 年得到任白慈善基金會捐贈港幣 200 萬元，作為研究及出版經費，至今多項研究及出版項目正在進行中。本書的修訂及出版則蒙旅居加拿大溫哥華市的黎景雄先生及陳妍萍女士贊助，本人謹向兩位致謝。

　　最後，本人一再向負責校對的梁麗榆女士、梁森兒女士及潘琬琪女士三位致謝。

<div align="right">

陳守仁

1995 年 5 月 14 日

香港中文大學

崇基學院宿舍家中

</div>

第三版前言

自本書於 1992 年面世以來，不少學者相繼出版了多本粵劇、粵曲音樂理論的專著，其中尤以黃少俠老師的《粵曲基本知識》（1999 年初版、2004 年第五版）最為廣泛流傳，令我們多了一份珍貴的參考材料。《粵曲的學和唱》不單記錄了王粵生老師的粵曲教學理論及實踐，在 1990 年代初來說，也是同類書籍的第一本。香港粵劇發展基金於 2006 年決定資助本書第三版的出版，正是認同了本書於二十一世紀初仍有重要的參考價值。本人在此謹向香港粵劇發展基金表示謝意。

粵劇研究計劃成立於 1990 年，一向附屬於香港中文大學音樂系，但財政及行政均得自主運作。2007 年是粵劇研究計劃成立以來的第 17 年，在這兩、三年間，我們先後得到藝術發展局、粵劇發展基金、黎景雄先生、梁方靄雲女士、馮錦鳳女士、潘琬琪女士及羅守輝先生的贊助，多本粵劇、粵曲書籍將相繼面世，以延續我們學習、研究及整理粵劇、粵曲資料的使命。

在此，我感謝上述多個機構及贊助者，也謹向粵劇研究計劃的多位全職、兼任及義務的研究助理表達衷心謝意，他們包括戴淑茵女士、李少恩先生、周仕深先生、張文珊女士、陳苡霖女士、賴潔敏女士，及在這幾年間經已離任的鄭寧恩女士、黃穎文女士、鄧啟明先生、嚴小慧女士及李偉聲先生。我同時衷心感謝粵劇研究計劃創辦人之一的梁森兒女士多年來對我們的支持，也感謝先後贊助本書第一版及第二版的香港群芳慈善基金會、黎景雄先生及陳妍萍女士。

2007 年是交接的一年，粵劇研究計劃的年輕成員將接班繼續研究及出版的工作。2006 年是我及家人困難的一年，敬愛的父親及母親先後於 6 月及 12 月辭世。作為業餘的曲友，他們曾以唱腔為不少長者及街坊帶來歡樂，本書第三版的面世，也正好用以記念他們對粵曲的熱愛及對我的教導和啟發。

陳守仁

2007 年 4 月 10 日

跑豬地小豬軒毛毛屋

第三版跋

　　王粵生老師為粵劇創作了很多優美動聽的小曲，或改編古曲大調，使成經典名曲，是眾所周知的事。其中尤以替芳艷芬女士作曲為最多，而每次芳艷芬女士都給予王老師二百元酬金（相當於當時一両金的價錢）。王老師十分感謝。其後王老師在香港中文大學主持粵曲課程，芳艷芬女士的獨唱主題曲如《王寶釧》之《採桑曲》、《紅鸞喜》、《洛神》、《六月雪》及《萬世流芳張玉喬》等，都成了研習子喉唱腔的核心曲目 [1]。還要一提的滄海遺珠是《帝女花‧庵遇》的《相思詞》，亦是王老師的創作。《相思詞》雖短，就是被填上「風雨劫後情，落魄君須聽」的兩句旋律，但卻令下接的一段禿頭乙反中板生色不少。

　　更鮮為人知的，是王老師曾創作國語時代曲。數十年前極度流行、風靡一時的國語時代曲，有一些是王老師作曲的，可是當時只以十元三首「賣斷」了，只能冠上別的作者名字。但亦足證王老師之音樂才華，殊屬罕見。

<div align="right">

盧譚飛燕

2007 年 12 月

戲曲資料中心

</div>

1　見《香港戲曲通訊》第十六期。

第四版前言
迎接粵曲教學專業化和認證的年代

　　王粵生老師是自 1950 年代以來，省、港、澳最傑出的粵曲作曲家，也是一代粵樂演奏家、粵劇和粵曲頭架師傅。與此同時，他作為一個粵曲導師，對粵曲演唱實踐、音樂理論、文詞格律、鑼鼓點，以至用來配合教學的樂器，都有深度的掌握，因此對自己的教學質素和成果，均有高度的信心。無疑，他深信假若學員學無所成，要歸咎的，應是導師而非學員。記得王老師時常掛在口邊的「箴言」，說他的學生中「冇人學唔到粵曲」，正反映了他的信心，以至對粵曲導師的質素和循序漸進、由淺入深的教學法的重視。

　　進入了 2010 年代，香港粵曲發展蓬勃，估計每年演出數以千計，粵曲唱者數以十萬計。據說，由於粵曲學員不斷增加，出現了粵曲導師求過於供的情況，以致一些導師的質素備受懷疑。名伶阮兆輝曾指出：「今天在香港，只要夠膽，誰都可以成為粵曲導師」，表示了對一些粵曲導師資歷的質疑。2019 年 1 月，在阮兆輝的領導下，香港粵劇學者協會與英國西倫敦大學的倫敦音樂學院合作，成功地推出了全球首個粵曲考級試，為粵曲教和學的專業化鋪路。這個考試要求的，不只是高水平的粵曲演唱，也同時要求考生在一定程度上掌握粵曲音樂理論，和讀唱工尺譜、聽辨旋律和鑼鼓點的能力，務使粵曲學員在實踐與理論之間取得平衡。雖說是「要求學員」，但這個考試同時期望粵曲導師能引導學員平衡實踐與理論，藉以走向學習粵曲的正確途徑。

　　要提高教學質素，粵曲導師固然需要注意正確的教學法，並不斷作自我的提升。本書的增訂和再版，目的正是提供王粵生老師的粵曲教學法，與粵曲導師和粵曲學員分享。並且，這次修訂特別增加了「常

用粵曲詞彙解釋」一章，以便導師與學員參考[1]。

　　粵曲演唱的藝術化、粵曲教學的專業化、粵曲演唱實踐與理論的平衡，看來是今後香港粵曲發展的大勢所趨；把專業化加以認證，也是人心所向。本人盼望本書能在這新趨向中奉獻一分力量，並以之紀念王粵生老師對粵曲教學的貢獻。

陳守仁

2019 年 8 月 12 日

西灣河 Pacific Coffee

1　謹此感謝粵劇名伶阮兆輝教授提供部分詞彙的解釋；感謝語言學家張群顯教授提供粵語結構的資料；儘管在一些概念上，本人的想法不完全與兩位相同。同時，本書部分內容見於本人參與編著的《帝女花讀本》和《中國戲曲入門》。

第一章 王粵生與香港粵劇及粵曲的發展

　　王粵生在 1930 年代進入香港的粵曲圈，先在歌壇從事粵曲伴奏，後來成為著名的頭架師傅、粵樂演奏家、音樂導師、粵曲老師和撰曲家。在 1950 年代，他與一代名編劇家唐滌生合作，為名伶芳艷芬、白雪仙、紅線女等創作了不少風靡一時、廣為傳頌的小曲；名作有《銀塘吐艷》、《絲絲淚》、《紅燭淚》、《雪中燕》等，並為《帝女花》的《秋江哭別》、《香夭》和《紫釵記》的《潯陽夜月》編曲。無疑，他是自 1950 年代以來，省、港、澳最傑出的粵曲作曲家。他擅長的樂器有小提琴、洋琴、古箏，曾灌錄大量唱片，在當中擔任獨奏和頭架樂師。同時，他也從事私人教學和在八和粵劇學院任教，啟發了不少前一代和今天仍然活躍於劇壇的紅伶。1975 年，他在香港中文大學音樂系創辦粵曲課程，並出任導師，直至他在 1989 年 12 月逝世。當年，王粵生的喪事由不少名伶執弟子禮，致祭者不乏紅伶和社會賢達，極盡哀榮。

　　王粵生的從藝生涯始於學徒、終於高峰，其中歷盡滄桑、多姿多彩，一定程度上反映了粵劇、粵曲自 1930 至 1980 年代的發展，也見證了香港在這段歲月中的轉變。

官宦之家的音樂基因

　　王粵生原籍四川重慶，生於 1919 年 1 月 8 日，即農曆戊午年十二月七日。由於出生在廣州市，父母取名「粵生」。

　　王父純侯，曾任黃埔軍校教官。王母錢瑞芳出身於官宦大家庭，姐妹眾多，曾接受音樂訓練，特別喜奏洋琴。王粵生後來對洋琴之精通，大概源自幼時母親的影響。

王氏父母感情一向恩愛和睦，由於亦曾受相當教育，二人常在家中吟詩作樂，這對王粵生的童年提供了一個富有詩意及樂意的環境。然而，王氏日後在音樂上的成就仍離不開個人後天的苦學和浸淫。王氏五弟妹中，亦只有身為長兄的粵生對音樂情有獨鍾。

王氏父母不幸在粵生九歲及十一歲時先後去世，使粵生從富裕家庭的溺愛及周全照顧中走上自力更生的音樂道路。由於當時粵劇及粵曲從業員仍受到社會人士的歧視，若王氏父母在粵生成年時期仍然健在，他們未必接受愛兒選擇音樂作為終身事業。

父母死後，素有積蓄的王家曾先後三次被王父下屬到來搶掠財物，大大打擊了王家的經濟生活。為免再受賊人搶掠的驚嚇，王氏弟妹分由幾位姨母照顧，王粵生自此寄住於家境富裕的六姨母及姨丈湯奕棠家裏。

湯氏一家連同粵生約於 1931 至 1932 年遷居香港，湯氏開始經營參茸生意，很快成為名人紳士，家庭仍然豐裕，卻反對過份接濟粵生那邊的親人。

從顧繡學徒到音樂新手

1931、32 年，時年十二、三歲的王粵生，決定嘗試自立。他在香港威靈頓街一間顧繡店，受聘為車縫床𥔿、被袋等家庭用品的學徒。學徒工作不算辛苦，但人情冷暖卻足以令人生活艱苦。據王氏回憶所說，店中夥伴常故意在吃飯前叫他出外買腐乳回舖，待他回來時，飯餸每每已差不多被吃光。然而，這段學徒生活卻直接驅使了他踏上音樂的旅途，戲劇性地扭轉了他的一生。

顧繡店是啟發王粵生音樂才華的溫床，店主雖然並非粵生的音樂老師，卻在這啟發過程裏居功至偉。

據王粵生回憶，當時店主是邊讀大學、邊做生意的年輕人，不只喜歡聽廣東音樂及歐西音樂，亦酷愛演奏廣東樂器。在 1930 年代，收音機及留聲機均屬罕有的奢侈品，非富有人家難得擁有。在這種情況下，聽音樂自然成為一種最時髦及高級的享受。對清貧身世的王粵生來說，若非遇上這樣一位老闆，根本無法接觸音樂。

最難得的也是店主的隨和稟性，常不吝嗇地讓王粵生分享他的音樂播送。

這時的粵生對音樂也非一無所知：幼年在廣州家中常聽母親的洋琴及父母的唱和，在唸小學時亦曾學習口琴。王粵生對廣東音樂的濃厚興趣使他「過耳不忘」，漸漸牢記了當時聽過的所有小曲。某次，王粵生在洗澡時哼唱些廣東小曲的習慣被老闆無意中發覺；老闆對粵生的音樂記憶力甚感驚嘆，決定出資為粵生物色音樂老師，使王粵生在公餘時間學習秦琴及其他樂器。

歌壇學徒

1930 年代，珠江三角洲地區和省、港、澳的經濟繁榮，粵劇在香港、廣州、澳門發展到一個全盛時期，舞台演出和粵劇電影均成為上、中及下各階層的主要娛樂方式。不少名伶如薛覺先（1904-1956）、唐雪卿（1908－1955）、上海妹（1909－1954）、馬師曾（1900－1964）等成為萬人矚目的劇、影雙棲的明星。1930 年代也是歌壇的蓬勃時期。據說，廣州及香港兩地共有歌壇超過 70 個，唱曲獻藝的女伶多至近千人。著名的女伶有小明星（1913-1942）、張惠芳、文雅麗、張月兒（1907-1981）、徐柳仙（1913-1985）[1] 等。在歌壇演出之外，她們也灌錄了不少唱片，躍身「歌星」。這些當紅的「老倌」與「歌伶」，也成為報章、雜誌的熱門話題；他們穿上華麗衣裝的照片不時見報，他們的錄音亦經常在電台廣播。

1930 年代的歌壇有別於今天在香港所見的。據王粵生老師所述，女伶當時在用木搭的高台上，坐在茶几旁的椅子唱曲，間中喝一口茶。伴奏樂手則坐在高台前下面或兩旁奏樂拍和。一位女伶登台，通常唱一支或兩支曲，但一唱便是 45 至 50 分鐘。當樂手與女伶休息時，另一隊樂手便演奏當時流行的廣東器樂合奏曲，俗稱「廣東音樂」或「譜子」；這隊樂手在約 10 分鐘的時間奏出幾首樂曲，之後便是另一位女

1　另說 1917－1985。

伶登台。在王粵生記憶之中,「譜子」是當時最時髦的演出項目,吸引了不少觀眾。樂手在當時常被尊稱為「音樂家」,均力求在譜子中透過加花(即在主旋律上加上裝飾音)和加快速度來展露自己的高超技巧。深深吸引着粵生及顧繡店主的,也就是這些「譜子」的演奏。

在歌壇成為商家及文人雅士慣常聚集的場地之後,進出歌壇往往不是一般人可以經常負擔的。據說當時入場費由一角五分至四角,侍應為茶客提供一盅茶,吃點心則必須另外付錢。粵生在開始上音樂課後,對歌壇裏的演出如着了迷般。由於無法負擔買票進場,他漸想到一個妙計:在顧繡舖內,他故意把熱水壺內的熱開水倒光或喝光,叫店掌櫃給他一分錢到歌壇那邊「攞水」[2]。由於歌壇本身設於茶樓,對「幫襯」購買熱開水的粵生並不徵收入場費用,粵生便憑一分錢站在水煲旁聆聽粵曲及譜子的演出,直至茶樓侍應叫他才離開。

由於早已熟聽很多譜子,粵生在開始學習樂器後一直進步神速,很快被與老闆相熟的業餘曲藝社主持人邀請,在公餘時間參加操曲活動。不久,他的才華更被一位歌壇「包家」所賞識,以八角一天的薪水,聘請他到一個小歌壇負責間場時的譜子演奏。粵生自此辭去了顧繡店的工作。當時茶樓東主在店內設立歌壇,必要與這些包家接頭,由包家負責聘請女伶及樂手。因此,包家實際也即歌壇的老闆。

不久,粵生又從玩譜子正式升職為粵曲伴奏的「音樂家」,日薪增至兩元。

小明星與歌壇規矩

據王粵生老師所說,在他同輩音樂家之中,只有他曾與小明星維持過一段較長時間的合作。當時的小明星已是一級女伶,身價甚高,每晚均吸引不少相熟的座上客。

小明星原名鄧曼薇,是 1930 年代演唱粵曲的著名女伶,擅唱平喉,並曾拍攝電影和灌錄不少唱片。當時,她與張月兒、徐柳仙和張

2　即「取水」,實際上是購買熱的開水。

惠芳合稱「四大天王」。小明星的唱腔以抒情和細膩見稱，人稱「星腔」，代表作有《秋墳》、《夜半歌聲》和《風流夢》等。1941 年日軍攻陷香港後，她逃到澳門，其後又到廣州演唱。1942 年 8 月在廣州逝世，享年才 30 歲[3]。

據王粵生憶述，在 1930 年代，小明星對歌壇中的「人客」(即「顧客」) 及伴奏樂手均十分友善。每晚小明星未開始唱曲時，必先與茶客聊天問好，當時行內俗語笑稱這種交際方式為「拜山」。那時候，小明星唱曲的風格與今天我們在唱片所能聽到的十分不同。在歌壇裏，小明星慣用慢的速度和長的拖腔，輔以很多花音，而伴奏的音樂家亦襯之以長過序及花巧的演奏。這種拖慢的演唱方式使聽眾能細意品味每一個字及腔。

小明星及很多女伶在演唱前也必先安排把「曲」(即「曲本」) 派給座上人客。不少知音人便一面打着叮板、一面聽曲。王粵生記憶所及，小明星在唱曲時常有歪嘴及搣眉的習慣，令她的演出在視覺上打了一點折扣。但遇到唱着曲詞裏有弦外之音的地方，她亦常與座上客互通眼色或作會心微笑，使觀眾有一種更親切的感受。

對年紀不足二十的王粵生來說，與小明星合作除了可讓他鍛煉音樂造詣之外，也是他學會職業上人情世故的好機會。

當時伴奏樂手所用的「曲」，一般只載曲詞而無樂譜，遇上曲裏用了新創作或不大普及的小曲時，伴奏樂手便面對最大的挑戰。為了應付這種情況，女伶每每在當晚正式演唱前先與伴奏樂手操練一會兒。人際經驗較深的小明星常會這樣的對樂手說：「師傅，我想唱支新曲，覺得並不容易，你來玩，我跟住你。」

據王氏所憶述，小明星這種講法是十分得體的，樂手即使真的不懂新曲，也不會覺得丟臉。相反，一些經驗較淺的女伶常會漫不經意地問：「你識唔識？」，往往引起伴奏樂手的不滿而反唇相稽：「有乜垃圾嘢，快唱出嚟。」在當時來說，由於伴奏樂手直接影響女伶的演出、

3 關於粵曲歌壇與小明星，見容世誠，「城市的廣東曲藝：歌壇、粵曲與抒情性」(1997)。

甚至歌唱生涯，行內公認開罪了音樂師傅便是「犯了天條」，可見行內對樂手尊重的程度至深。

然而，在激烈競爭之下，只有具備實力的樂手才能持久地受人尊敬。在這種工作環境之中，粵生唯有在公餘時間苦練，使自己熟習所有板面、長短序、專曲、專腔及一般小曲，甚至較少用的古老唱腔。據說，他便曾經因為被人考問是否懂得各種的「八板頭」而連夜練習。為了進一步提高自己的演出水準，他在工餘時間不斷找名師指點。那時候，收入不算豐裕的粵生也曾節衣縮食，目的是為省下錢來向名音樂家梁以忠（1905-1974）討教。其後，他也曾分別隨一位潮州箏師及一位菲律賓樂手學習古箏及小提琴。

抗戰勝利、劫後重生

除了在歌壇工作外，王粵生約於 1930 年代後期間中在戲班任職伴奏樂手，亦曾隨戲班往廣州演出。大概在這時期，王氏與第一位太太李惠文女士結婚。李女士家中經營理髮店，喜聽粵曲，經常於音樂社及歌壇流連，因而得以認識王氏。香港淪陷後，香港生活困苦，王氏夫婦同往廣州。據說，王氏在這段期間中，曾與名伶呂玉郎（1919-1975）、小飛鴻及楚岫雲（1922-1980）在戲班合作。在眾多音樂員中，楚岫雲特別看重玩色士風的阮四襟及王粵生，每次演出，均安排班主聘用他們。此外，王氏亦曾與廖俠懷（1903-1952）、羅麗娟（1917-1999）等合作，參與《甘地會西施》及《孟姜女哭崩長城》等劇的演出。

1945 年 8 月，日軍投降，八年抗戰勝利，香港人結束了三年零八個月的苦難，隨即為英軍接收，恢復了英國殖民地的管治。同年年底，避難於澳門、廣西、廣州的粵劇藝人開始陸續遷回香港；他們包括薛覺先、唐雪卿夫婦，和馬師曾、紅線女（1925-2013）夫婦等。在薛覺先夫婦返回香港途中，據說王粵生曾在廣州參與薛氏演出的拍和。當時薛覺先風采雖遠比香港淪陷前遜色，但這位一代「萬能泰斗」的舉手投足，仍深深吸引了王粵生。直至 1980 年代，每次王老師提及薛覺先，都會肅然起敬。

1949 年解放初期，廣州人心惶惶，李惠文回香港與母親同住，

王粵生獨居廣州。在一個同學會的舞會中，王氏認識了葉佩裳女士（1931−2019[4]），二人其後約於 1950 年結成夫婦。葉氏舅父尹鐵是戲班中人，曾與薛覺先結拜為義兄弟，頗得圈中人士尊敬。此外，葉氏外婆曾當薛覺先的乳娘，葉氏因而也稱呼薛覺先為「舅父」。葉氏表哥尹靈光（？−1989）是活躍於戲班及電影的演員及提場，直至 1989 年逝世。

據王氏自己憶述，他約於 1942 年前後，開始在廣州教授粵曲及洋琴，學生包括粵劇演員、女伶及以賣唱和陪酒為業的「琵琶仔」（當時俗稱「出飲花」）。由於「琵琶仔」的監護人禁止老師觸及這些年方少艾的女孩，王氏採用了當時稱為「師傅琴」的一種特別洋琴教學法。有別於一般洋琴老師站在學生身後或旁邊示範竹法及技巧，王氏轉為站在學生對面，以「倒轉式」擊琴，來示範技巧。

當時頗有名氣的旦角演員何芙蓮是名伶靚少佳（1907−1982）的妻子[5]，也即「小燕紅」（後改藝名為「紅線女」）的舅母。約在 1940 年，在何芙蓮的介紹下，出道不久的「小燕紅」曾有一段時間隨王氏學習洋琴。

與唐滌生、芳艷芬結緣

在 1940 年代，一直留居香港的著名編劇家唐滌生（1917−1959），為香港多個戲班及電影公司編寫劇本，名氣與日俱增。約在 1950 年代初期，王粵生也回歸香港。唐滌生素來仰慕王粵生的音樂才華，一次，特託著名丑生演員梁醒波（1908−1981）的太太顧文娟（1916−2008）女士帶信件給王粵生。在信裏，唐氏用專用信箋、親筆告知粵生[6]，他正為紅線女及何非凡（1919−1980）編寫《搖紅燭化佛前燈》（1951）一劇，並請粵生為此劇創作幾首歌曲。信中，唐氏特囑王氏致力撰寫一些能「流傳後世」的音樂作品。王氏其後根據唐氏寄來

4　在本書修訂過程中，葉佩裳女士不幸於 2019 年 8 月 12 日辭世，享年 88 歲。

5　一說是「妾侍」。

6　可惜信件早已遺失。

的一首曲詞創作了為紅線女唱的小曲，便是日後一紙風行的《紅燭淚》。此外，王氏又在同一劇裏為何非凡創作了《孽債》一曲，同樣在後來廣被傳頌。

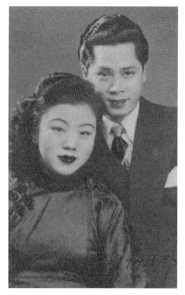

王粵生及葉佩裳伉儷（取自《王粵生圖傳》，頁 99）

與此同時，王粵生又為唐氏的劇作《董小宛》（1950）及電影《紅菱血》（1951）撰寫主題曲及插曲，開始了王粵生與名伶芳艷芬一段為期約十年的合作關係。《董小宛》裏的《新台怨》及《紅菱血》中的《銀塘吐艷》使芳艷芬的歌聲傳遍省、港、澳及東南亞。由 1950 至 1959 年芳艷芬息影，王氏先後為她創作了超過 106 首歌曲[7]。王氏本人曾憶述說：「不知是自己真有本事還是芳姐的功勞，總之任何為她所寫的曲一定『賣得』[8]。」據説，當時「芳姐」便經常以每曲相當於一両黃金價值的酬金來答謝他[9]。

回港後，粵生仍與六姨母同住於蘇杭街。得到不少班主相繼力邀合作，他遂一躍成為頗有名氣的年輕頭架師傅，以擅長小提琴、洋琴、古箏及琵琶見稱。這時，王氏主要在香港工作，但仍不時隨班往廣州演出。在與葉佩裳女士相處一段日子後，二人終於在一次往廣州演出的旅程中結為夫婦。名編劇家蘇翁（1925–2004）也大約是在這時開始在何非凡的推薦下隨王氏學習粵曲。據蘇翁所說，這段學習雖然只維持了三個月，但王氏對粵曲結構的清楚分析為他建立一個穩固的基礎，對他日後的編劇工作幫助不少。

1960 年代初期香港經濟陷於困境，粵劇演出機會起伏不定。王氏創作歌曲只是副業，生活則靠日間在歌壇、晚上在夜總會及舞廳演

7　見《王粵生作品選──創作小曲集》（增訂版），頁 A45。

8　意即「流行」。

9　即約港幣 200 元；見盧譚飛燕，本書「第三版跋」，頁 xii。

出。當時舞廳及夜總會流行西方跳舞音樂，如探戈、狐步、華爾茲及冧巴等；漸漸地，不少粵曲及粵劇主題曲和插曲也被改編成跳舞音樂，成為所謂「跳舞粵曲」。據王氏所說，當時「梆子慢板」常用來跳慢四步，「中板」則屬中四步。很多來自粵劇及粵曲的單支小曲在改編為跳舞音樂後，實際上也成為最早一代的粵語流行曲。其中，王氏的《銀塘吐艷》、《懷舊》、《檳城艷》及《紅燭淚》一直風行於 1950 至 1960 年代。

1950 至 1960 年代從藝生涯

在 1950 年代，王氏在創作方面主要與唐滌生及芳艷芬合作，但落班演出則常為何非凡當頭架師傅，並不時與何氏「度曲」。據說王氏曾與凡哥在「大龍鳳」、「大羅天」、「喜臨門」及「非凡響」等戲班拍檔。當時二人住在毗鄰，很多互相切磋的機會。

名編劇家葉紹德（1930−2009）也是在同一時期開始從王粵生學習寫曲。那時王氏常指點名伶林家聲（1933−2015）吊嗓子技巧，並常為電影撰曲。一次，王氏因腳患無法寫曲，林家聲介紹葉紹德代為執筆。自此之後，葉紹德常在王氏指點下為他工作，一直維持了五、六年。葉氏也是在這種情況下間接與唐滌生合作了一段時間。

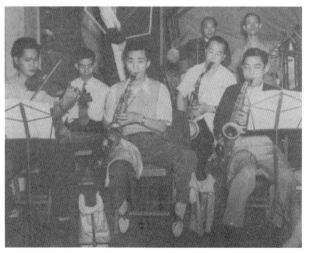

非凡響劇團在高陞戲院演出，左一為王粵生，左三為馮華。（取自《王粵生圖傳》，頁 6）

1953 年約 9 月左右，王粵生與芳艷芬、著名樂師劉兆榮（1923–2001）等人往新加坡及馬來西亞「隨片登台」，意即一邊推廣芳艷芬的電影、一邊到處登台表演，並同時在星馬等地拍攝電影《檳城艷》。其間，王、芳及劉等人曾慰問吉隆坡某老人

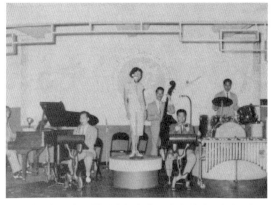

由王粵生任領班的樂隊在銀都夜總會表演（取自《王粵生圖傳》，頁 15）

院，為老人演唱粵曲。據說，王氏為《檳城艷》所創作及填詞的兩首歌曲《懷舊》及《檳城艷》便是在這次旅途的回程中完成的。《檳城艷》一片在 1954 年 3 月 11 日首映，兩首歌一時間成為香港及東南亞的熱門歌曲。

在 1954 年底至 1955 年初，王粵生亦曾隨戲班往越南西貢及堤岸，在同樂戲院演出。回港後，他在 1955 年客串演出電影《入鄉隨俗》。此片由良鳴（1923–1990）編劇、潘炳權導演及馮華（1924–2017）監製；主要演員除王粵生外，還有梁醒波、小芳艷芬（李寶瑩）、新紅線女（鍾麗蓉）、小何非凡（黎文所）、馮華及馬笑英（1908–1978）。電影在 1955 年 11 月 8 日首映，據說票房不俗。

1950 年代，王粵生曾在灣仔軒尼詩夜總會及銀都夜總會任樂隊成員以至領班，除常以小提琴領奏外，也兼其他樂器，尤精爵士鼓。在 1960 年代，王氏亦曾在石塘咀金陵酒家、廣州酒家、九龍金漢酒樓及雲龍酒樓的歌壇參加演出。1965 年左右，王氏亦在希爾頓酒店演出。當時的演奏以中樂為主，樂隊成員陣容鼎盛，包括呂培原（1933–）奏琵琶、蕭碩昌（1938–1989）吹笙、吳家輝（1906–1978）打洋琴、陳清池及吳大江（1943–2001）拉二胡、李蘇負責敲擊及劉澤吹笛子。

王粵生老師除有眾多粵曲學生之外，隨他學習音樂演奏及伴奏的共有五位入室弟子。

張寶慈（1930-2000）是五位中的大師兄，早在 12 歲於廣州看大戲時認識王粵生。張寶慈約在 1948 年由廣州移居香港，不久正式隨王氏學習樂器演奏，曾和王氏為芳艷芬、新馬師曾（1916-1997）及何非凡等著名演員擔任伴奏工作。在王粵生在世之時，張寶慈差不多成為王老師的代理人，幫助他處理很多工作及私人生活上的瑣事。據張氏所說，幾十年來他藉着「玩音樂」賴以養妻活兒。

張寶慈也曾出任仙樂曲藝社社長，除私人教授粵曲及間中參加粵劇及粵曲演出伴奏外，也曾兼任香港中文大學音樂系粵曲導師，並於1991 年主持中大崇基學院的教職員粵曲興趣小組，直至 1994 年 5 月。

王氏的其他四位入室弟子分別是羅持光（？-2008）、梁權、劉永全（1941-）及鄭詠常。羅氏約於 1953 年開始隨王氏學藝；梁權於1957 年成為王氏弟子，鄭詠常則於 1978 年假九龍金漢酒樓正式拜師。

劉永全早年以藝名李振聲在香港神功戲班當生角演員，由演戲師傅李錦帆（藝名倩影紅，為早期男花旦）及嫦娥英的介紹下，約於 1960 年開始隨王粵生學習廣東器樂和粵劇伴奏。不久，他在王氏鼓勵下轉為職業樂師。1983 年劉永全移民加拿大，先後在愛文頓（Edmonton）及多倫多（Toronto）創立劉永全戲曲音樂舞蹈學院。1990 至 1991 年，劉氏在王老師逝世後接任為香港中文大學音樂系粵曲導師。劉永全於 1991 年 4 月返回加拿大，導師一職改由張寶慈擔任。劉永全近年回流香港，活躍於粵曲教學和演出。

據張寶慈及劉永全憶述，隨王粵生老師習藝的方式主要是「偷師」。有如其他老一輩的粵劇伴奏師傅，王老師甚少直接指點弟子演奏技巧，只在學生提出問題時才加以解釋。由於王氏不喜歡弟子重複發問，漸漸地強逼了學生獨立思考並留意及熟記他的每一句說話。王氏雖然頗喜歡賭博，但從不吸煙或說粗言穢語；他曾多次勸戒弟子切勿習染這三種戲班從業員常有的壞習慣。王粵生刻意為弟子爭取演出機會，藉以使他們增加經驗及收入，他常安排弟子在他擔當頭架的伴奏樂隊中充任下架樂手。遇上樂隊只能聘用他一位徒弟時，王氏常把一個樂師所應得的薪水分成多份，使多位學生均有受聘機會。他漸漸地亦成為弟子的經理人，代他們物色伴奏、教學及錄音工作。

在 1960 年代粵劇及粵曲遇上低潮，王氏也曾帶同弟子與其他香港及菲律賓籍樂手組織西樂隊，在灣仔的幾所夜總會表演。在樂隊裏，當時除由王氏拉小提琴及打爵士鼓外，張寶慈負責低音大提琴及木片琴，羅持光則吹色士風。這種中西兼演的「兩棲式」音樂生涯，對自幼接觸中西音樂的王粵生來說，自是應付裕如；對弟子來說，也是極好的訓練。

從藝及生活瑣事

從王粵生老師生前的回憶，及由訪問他的家人和多位曾經與他相處的樂壇人士所得的資料，以下整理了一些王氏生平瑣事，藉以幫助讀者了解他的藝術道路及當時香港粵曲和粵劇發展的概況。

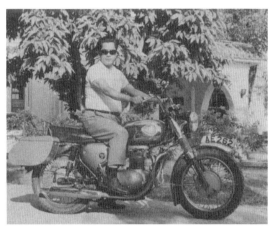

王粵生愛好電單車，1962 年攝於青山酒店。（取自《王粵生圖傳》，頁 105）

據很多被訪者憶述，王氏具有一種典型傳統中國男人的性格：自我中心、脾氣暴躁、豪爽、自信、刻苦、大男人主義，但卻努力工作並關心家人、朋友及弟子。

王氏一生極愛好的兩種玩意是攝影及電單車，在 1950 至 1960 年代來說，兩種均屬高消費的嗜好。曾經有一段很長的時間，王氏喜歡搓麻將牌，加上素性一向疏爽，樂於以錢助人，使家中經濟每每陷於困境。

王粵生家中有八女一子，除兩名幼女外，其他六名子女均在 1950 年代出生。由於家中小孩眾多，遇有創作工夫，他習慣往九龍彌敦酒店闢 502 號房，用單行紙或粗紙簿寫曲。當時張寶慈便曾經常為師傅訂房及謄寫曲譜。在王粵生與唐滌生合作編寫粵劇及電影音樂時，唐滌生亦常開車接王粵生往他位於十三咪的別墅，讓他有一個寧靜的工作環境。

在 1950 年代，身為一位首屈一指的粵曲作曲家，王氏卻沒有藉創作而致富。原因之一，固然是由於王氏的疏爽性格；但據王氏所說，主要原因是他的受聘機會仍不算多。他指出，當時很多電影公司東主並非要求找最稱職及最有能力的人為電影撰寫音樂。他門最大的興趣是找「便宜」的人，以降低電影的製作成本，從而謀取更大利潤。薪水的限制亦使很多作曲者放棄創作新曲，而找已有的旋律加以改編、草率交貨。

在沒有版權法保障創作者的 1950 及 1960 年代，王氏的作品雖常為唱片公司灌成唱片，但每次只收到「一筆過」的薪酬，此後便算把作品「賣斷」[10] 給唱片公司。王氏的小曲曾無數次被其他編劇者改編而用於其他粵劇、粵曲及電影，但王氏均從未徵收任何版權費或版稅。王氏曾說，即使當時有版權法的執行，他也寧願自己的作品被人採用，從而變得家傳戶曉，也不會選擇徵收費用。

王氏受聘機會的限制同時與他的作品的風格有關。王氏自當學徒時已常接觸歐美跳舞音樂，對歐西音樂的大小調對比甚感興趣。他的作品如《懷舊》、《檳城艷》及《銀塘吐艷》等，分別運用小調轉大調或大調轉小調的技巧，以配合曲詞情緒的改變，從而增加音樂的表情效果。在 1950 年代，這種手法固屬大膽創新，使很多王氏的前輩及同行樂手均難於演奏及接受。曾為薛覺先伴奏多年的名音樂家尹自重便曾因摸不着頭腦而笑稱王氏作品為「左道」。

創作以外，王氏另一個主要收入來源是教授粵曲。當時，業餘粵曲活動並未普遍，王氏學生中大部分是職業唱家或演員，不少更已略具名氣。要求學生尊師重道的王氏常因學生不肯接受批評或擺起大老倌架子而在課堂後大發雷霆，有時甚至怒極忘餐。可見王氏在倚靠這種收入下的生活，確有無限壓力。

在 1950 年代末至 1960 年代初，由於唐滌生辭世及芳艷芬退出藝壇，王氏大大減少創作。加上粵劇演出機會極不穩定，王氏曾在位

10　意即把所有權益轉讓。

於蝴蝶谷的家中天台飼養幾千隻白鴿以幫補家計。據劉永全憶述，他每天早上須在四時起床，清理鴿籠後，王師母便開始餵粟。王氏約在七時駕電單車出外授課，劉永全則負責送白鴿給客戶。對劉氏來說，這段生活雖然清苦，卻加深了他與王氏夫婦的關係，並給他提供了不少向王氏學藝的機會。

在這時期，過埠演出是不少粵劇從業員收入的主要來源。然而，在王氏一生中，至少有兩次過埠受到班主或包家欺騙。第一次在 1954 至 1955 年往越南演出時發生。當時，有一位班主説欲以優厚條件聘請王氏及同行幾位樂手和演員去美國演出。這位班主叫他們先交出證件及相片，由他辦理赴美簽證。由於手續一再拖延，王氏一行人結束了在越南的演出後仍未能取得簽證。這時，這個班主遊説王氏等人先以低薪受聘往泰國演出幾天。雖然班主只答應每天支付半日薪水，但王氏等人覺得收取半薪也總比乾等美國入境簽證為佳。及至在泰國演出完畢，班主卻説無法取得美國入境簽證。過了不久，王氏巧合地得知，班主根本從沒為他們申請赴美，始知受騙。

第二次受騙約於 1957 年發生，當時某班主安排王氏與羅持光、張寶慈、黎浪然（？–2007）及幾位其他樂手和演員往台灣演出。不知甚麼原因，王氏與幾位樂手和演員多天一直收不到薪酬，致使他們在台灣食宿也成問題。某些樂手及演員甚至被逼變賣帶來的物品才能應付生活。但這次旅程卻為王氏甚至整個粵劇界帶來一個寶貴收穫：王氏在逛舊書店時偶然發現《塞上曲》及《潯陽夜月》（即《春江花月夜》）的古譜。回港後，王氏與唐滌生多番斟酌，終於把《塞上曲》的《妝台秋思》改編用於粵劇《帝女花》（1957）尾場的《香夭》；《春江花月夜》則被改編用於粵劇《紫釵記》（1957）的《劍合釵圓》一場。兩曲雖非王氏創作，但在改編上主要是他的功勞。此外，王氏又把自己在編撰音樂時常用的廣東八大調裏的《秋江哭別》推薦給唐滌生，經唐氏填詞後用於《帝女花》的《庵遇》。同一場裏，由正印花旦獨唱的小曲《雪中燕》和《相思詞引子》也是王氏特為《帝女花》而創作。

在王氏約 200 首創作及改編的作品中，《紅燭淚》使紅線女嶄露頭角；《銀塘吐艷》及《懷舊》令早已紅透的芳艷芬唱得更紅；《妝台

秋思》、《春江花月夜》、《秋江哭別》和《雪中燕》則使任劍輝（1913-1989）和白雪仙（1928-）的歌聲傳遍省、港、澳、東南亞、美加以至世界各地，風靡至今。

後期教學

王粵生老師在 1970 年代已開始減少創作及演出，只間中在歌壇表演、灌錄唱片及參與錄音和電台播音。

1960 至 1970 年代，香港中文大學音樂系銳意發展中國音樂課程。音樂系早在 1965 年建立，1969 年開始頒授學位，是全港最早頒授音樂課程學士學位的大學學系。它原先只有西方音樂課程，1967 年，在祈偉奧博士（Dale Craig）和張世彬老師（1939-1978）的努力下，增設中國音樂課程。1972 年，他們又創設了中國音樂資料館，銳意收集中國音樂文獻、樂器和文物，以彌補內地因「文化大革命」而遭受的損失。

1975 年 9 月，王粵生接受中國音樂資料館的邀請，教授粵曲興趣班，學生最初只有 1 名，年底增至 4 名。由於受到歡迎，到 1976 年，學生人數增至約 30 名，分三班上課。1976 年 9 月，他被正式聘用為「導師」，為音樂系的學生個別上課，是香港粵曲學分課程的首創。由 1977 年 9 月開始，音樂系開設兩個粵曲班，每班 8 人，都是學分課程。除以集體方式教授這兩班學生之外，他仍個別指導學生學習唱粵曲，和繼續主持粵曲興趣班。

王氏擔任音樂系粵曲導師直至於 1989 年 12 月逝世。若以王氏平均每年教授 20 名學生計算，在這 14 年間，已有近 300 名中大學生受學於王氏。這些學生之中，不少時至今日仍活躍於粵曲圈，或以業餘或職業身份在粵劇、粵曲界扮演不同的角色。他們包括林麗芳，社會學系畢業生，子喉唱者，並曾撰寫粵曲多首；陳詠智，平喉唱者，音樂系畢業生，現旅居美國；盧譚飛燕，曾撰寫粵曲《岳母刺背》；麥樣合，曾撰寫粵曲《黛玉離魂》；王勝焜，中文系畢業生，著名平喉唱者、音樂領導兼粵曲導師；盧偉國，平喉唱者、器樂演奏者和立法會議員；阮少卿，業餘唱者並編訂了「王粵生老師作品年譜（1950-1989）」，和與蔡碧蓮合作編訂「王粵生老師作品統計表（1950-

1989)」；張群顯，英文系畢業生，平喉唱者兼編劇，香港理工大學教授，曾與吳國亮合編《拜將台》；黃紫紅，歷史系畢業生，子喉唱者，並撰寫了多首獲獎的粵曲作品；戴傑文，音樂系畢業生，平喉唱者，曾任教育局藝術教育組首席督學；譚宏標，音樂系畢業生，平喉唱者，曾任教育局藝術教育組高級督學；王偉儀，音樂系畢業生，子喉唱者，現任香港浸會大學教育學系副教授等。

此外，王氏學生中亦有三位從事研究的學者，他們包括韋慈朋（J. L. Witzleben）、唐健垣、陳守仁。韋慈朋曾隨王氏學習洋琴及廣東音樂，由 1989 年開始任教於香港中文大學音樂系，專授中國器樂及民族音樂學，2007 年返美教學。唐健垣早年隨王氏學習粵曲，曾任香港演藝學院中國音樂系主任，並教授系內所有中國音樂課程，現仍活躍於香港古琴、粵曲、曲藝、茶藝圈中，無所不精、門生眾多。本書著者陳守仁曾隨王氏學習洋琴及粵曲，歷任香港中文大學音樂系講師、教授，講授中國戲曲及民族音樂學等課程，直至 2007 年底離職；他於 2008 至 2015 年居於英國威爾斯，2015 年 5 月回港，現在從事寫作與研究工作。

除了在中文大學音樂系授徒外，王粵生亦努力栽培私人學生，其中亦有多位活躍於職業及業餘粵劇、粵曲界。他們包括專業粵劇演員如林家聲、南鳳、尹飛燕、南紅、羅家英等；業餘唱家而曾受學於王氏的包括何杜瑞卿、王陸潔貞、蔡碧蓮、范錦平、黃德輔、關陳鳳清、董沛然、趙雲舫及尹志強等。

此外，王氏由 1980 至 1984 年任教於八和粵劇學院，培訓了不少年輕一輩的粵劇演員及粵曲唱家。他們包括陳麗英、成茵、蘇志昌、何漢權、蔡嘉權、廖國森、吳逸文、劉秀英、溫耀明及楚令欣。由 1987 年至王氏逝世，王氏亦任教於香港佛教法住學會文化書院，當時的學員不少今天仍活躍於粵曲圈。

直接教學之外，王氏在 1982 至 1984 年間曾透過電台廣播節目《粵曲不離口》向數以萬計的香港粵曲愛好者授課。香港電台第五台曾計劃安排把節目所用教材編輯出版，但由於涉及記譜等繁複工作，相信短期內仍難以面世。

主要創作

根據王粵生老師所說，他曾創作及改編超過 100 首小曲及粵曲，其中多首小曲一度十分流行，且常被其他撰曲人借用為新撰作品中的小曲。王氏的創作，主要是為配合粵劇及電影作為「主題曲」或「插曲」，最早的出現於 1950 年，而大部分寫於 1950 年代，其中尤以為紅

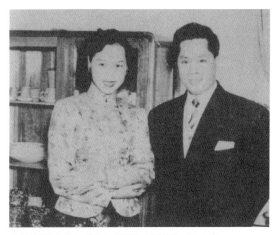

芳艷芬與王粵生（取自《王粵生圖傳》，頁 47）

極一時的粵劇及電影演員芳艷芬所作居多。然而，以王氏記憶所及，他能識別為自己作品的，竟只限於最常為人傳誦的不足十首。

據張寶慈老師[11]憶述，在 1960 至 1970 年代，有一次他與王粵生老師在一間「涼茶舖」偶然聽到電台播放一首「舊曲新詞」的粵曲。王氏被曲調吸引，稱讚它「好聽」，並問張寶慈是否知道曲名或撰曲者是誰。豈料張寶慈直說：「師傅，這曲名叫《驚鴻令》，是你作的！」可見，由於王氏作品眾多，即使他本人也不一定能辨別自己的作品。

1940 至 1960 年代的粵劇及電影特刊是粵劇、粵曲研究者的重要參考材料。然而，在這些特刊中，「作詞」、「撰曲」、「作曲」、「製譜」及「編劇」在意思上常互相混淆。

「撰曲」在粵劇及粵曲行內有多種意思，包括：（一）撰曲者撰寫「粵曲式」作品時，選取合乎曲裏主題及戲劇功能的板式、說唱、說白及已廣為人知的曲牌，再根據各曲種及說白形式結構填寫曲詞。其實這種創作活動主要限於曲詞上，即使撰曲者沒有在音樂上對既有結構作任何改動或創作，行內仍稱之為「撰曲」；（二）在撰寫單支式作品

11 王粵生老師去世後，劉永全、張寶慈、曾健文先後成為本書著者的粵曲老師。

【斷頭士工線紅燭淚】（五六工 ⅹ‧六五、生五生五六工六‧ⅹ‧五六、五六

反工 ⅹ‧尺上尺工、工 ⅹ‧尺工、六五工尺上‧（乙）士 ⅹ‧六工尺上‧工上乙

士合合士）工 ⅹ‧反工尺上‧身如柳絮　隨風

擺工 ⅹ‧（尺上尺上乙）士 ⅹ‧歷劫滄桑無聊賴。

駕鴦工 ⅹ‧六工尺上尺士 ⅹ‧（尺）工、六士工 ⅹ‧（六工六五乙）

苦相思，能買士乙士合仁 ⅹ‧士尺 ⅹ‧（尺上尺工尺）六‧反工 ⅹ‧扣，宜結不能賣。不宜解；

合上仁合士 ⅹ‧悔不該，尺工尺上尺工 ⅹ‧六‧反工、惹下

冤孽五乙五六工 ⅹ‧六工尺上‧士上‧尺六工尺债，怎料到賒得易尺 ⅹ‧工尺上尺尺士乙

士合仁仁尺乙‧士合仁尺 ⅹ‧（合仁合士）時還得快。顧影自憐，尺 ⅹ‧工乙‧工尺乙士 ⅹ‧

〔19〕

小曲《紅燭淚》曲譜（由香港粵劇學者協會提供，謹此致謝。）

時，例如撰曲者為電影中某場戲選一首已廣為人知的小曲（如《春風得意》、《平湖秋月》、《悲秋》等），填上合乎劇情需要的曲詞，這種填詞活動也稱「撰曲」；（三）王粵生曾為唐滌生所編粵劇《搖紅燭化佛前燈》創作全新小曲《紅燭淚》，固然也屬撰曲，以現代術語而言，則叫「作曲」。但唐滌生為全齣粵劇選擇合適板式、說唱、說白形式及其他小曲，加以填寫曲詞，也稱「撰曲」，並接近上述第一種「撰曲」的意思。

「製譜」也是意思上模糊的術語，包含了「作曲」、「撰曲」的意思。

據王氏所說，即使在 1940 至 1960 年代很多「撰曲者」以「舊譜新詞」視為自己的創作，但他只在自己創作的全新小曲及粵曲式作品署上「王粵生撰曲」。雖然芳艷芬主演的很多電影均有王氏的「舊譜新詞」，但由於沒有註明「撰曲者」姓名，除了依據王氏本人所說及其他

18

口述資料外，本書編者對很多這類作品的撰曲者仍然難以鑑定。

　　2019 年，三位王粵生當年的學生合作修訂了 2010 年出版的《王粵生作品選——創作小曲集》，當中阮少卿編訂的「王粵生老師作品年譜（1950-1989）」為王氏的創作歷程提供了珍貴的資料，成為本書編者的主要參考材料。此外，本書編者於 2016 年出版的《唐滌生創作傳奇》所載由阮紫瑩編訂的「唐滌生粵劇作品年表」和「唐滌生電影作品年表」也是本書的參考依據。

　　據《王粵生作品選——創作小曲集》（增訂版）裏由蔡碧蓮和阮少卿編訂的「王粵生老師作品統計表（1950-1989）」顯示，王氏由 1950 年至 1989 年共「撰寫」了約 192 首作品，當中包括原創的小曲 46 首、作曲並作詞的 21 首、單是作詞的 64 首和撰曲的 61 首；也就是說，他原創了共 67 首曲調。此外，1952 至 1957 年是王氏的「多產期」，共「撰寫」了 142 首曲 [12]。

　　下表 1-1 整理了王粵生 36 首主要原創作品的名稱及有關背景資料；這些曲調是以單支形式配合粵劇及電影，或用於由連串唱段組成的「粵曲式」主題曲和插曲。

　　表 1-2 是王氏以「粵曲式」體裁創作的主要作品，除了《幾回腸斷幾回歌》和《青春淚》是為自己教學而作外，其他多是為電影而作。

表 1-1　王氏創作單支小曲

曲名	配合電影／粵劇	作詞人	首演年份	原唱人
1.《新台怨》	電影《董小宛》	唐滌生	1950	芳艷芬
2.《瑤台仙子》	粵劇《魂化瑤台夜合花》	唐滌生	1950	芳艷芬
3.《銀塘吐艷》	電影《紅菱血》（上集）	唐滌生	1951	芳艷芬
4.《梨花慘淡經風雨》	粵劇《紅菱血》（下集）	唐滌生	1951	芳艷芬
5.《渺渺仙蹤》	粵劇《艷陽丹鳳》	唐滌生	1951	芳艷芬

12 見《王粵生作品選——創作小曲集》（增訂版），頁 A45-46。

表 1–1 （續）

曲名	配合電影／粵劇	作詞人	首演年份	原唱人
6.《絲絲淚》	粵劇《龍鳳花燭夜》	唐滌生	1951[13]	芳艷芬
7.《紅燭淚》	粵劇《搖紅燭化佛前燈》	唐滌生	1951	紅線女
8.《孽債》	同上	唐滌生	1951	何非凡
9.《眉月寒衾》	電影《一彎眉月伴寒衾》	唐滌生	1952	芳艷芬
10.《懷舊》	電影《檳城艷》	王粵生	1954	芳艷芬
11.《檳城艷》	同上	王粵生	1954	芳艷芬
12.《驚鴻令》	粵劇《春燈羽扇恨》	唐滌生	1954	芳艷芬
13.《懷念》	電影《程大嫂》	唐滌生	1954	芳艷芬
14.《賣身的人》	同上	唐滌生	1954	芳艷芬
15.《憶亡兒》	同上	唐滌生	1954	芳艷芬
16.《月重圓》	電影《不如歸》	王粵生	1954	芳艷芬
17.《雨中行》	電影《紅梅閣上夜歸人》	唐滌生	1955	新馬師曾
18.《雨中花》	電影《春蠶到死絲方盡》	王粵生	1955	芳艷芬
19.《田園樂》	同上	王粵生	1955	芳艷芬
20.《西施怨》	粵劇《西施》	唐滌生	1956	芳艷芬
21.《越女吟》	同上	唐滌生	1956	譚倩紅、英麗梨
22.《惜別》	同上	唐滌生	1956	黃千歲、芳艷芬、陳錦棠
23.《凌波令》	粵劇《洛神》	唐滌生	1956	芳艷芬
24.《卻扇令》	粵劇《紅樓夢》	唐滌生	1956	任劍輝
25.《六月初三寶誕香》	粵劇《六月雪》	唐滌生	1956	芳艷芬
26.《飛霜令》	同上	唐滌生	1956	芳艷芬
27.《遊園曲》	粵劇《牡丹亭驚夢》	唐滌生	1956	白雪仙、任冰兒

13 《龍鳳花燭夜》資料見阮少卿的「年表」，但不見於《唐滌生創作傳奇》所載「唐滌生粵劇作品年表」。

表 1–1 （續）

曲名	配合電影／粵劇	作詞人	首演年份	原唱人
28.《楊妃步步嬌》	同上	唐滌生	1956	白雪仙
29.《霓裳詠》	粵劇《紅鸞喜》	李少芸	1957	芳艷芬
30.《紅鸞喜》	同上	李少芸	1957	芳艷芬
31.《花田遊》	粵劇《花田八喜》	唐滌生	1957	白雪仙、任冰兒
32.《採桑曲》	粵劇《王寶釧》	李少芸	1957	芳艷芬
33.《寒窰怨》	同上	李少芸	1957	芳艷芬
34.《綵樓怨》	同上	李少芸	1957	芳艷芬
35.《逍遙曲》	同上	李少芸	1957	芳艷芬
36.《雪中燕》	粵劇《帝女花》	唐滌生	1957	白雪仙

表 1–2　王氏創作主要粵曲作品

曲名	配合電影／粵劇	創作／首演年份	原唱人
1.《幾回腸斷幾回歌》	粵曲教材	1950 年代	不詳
2.《青春淚》	粵曲教材	不詳	不詳
3.《新鳳儀亭》[14]	電影《連環相思》	1952	芳艷芬、羽佳、伊秋水
4.《連環相思》	同上	1952	芳艷芬
5.《長恨歌》	電影《長恨歌》	1952	芳艷芬
6.《打虎捉貓》	同上	1952	芳艷芬、梁醒波、伊秋水
7.《香江之夜》	電影《艷福齊天》	1952	芳艷芬、周坤玲
8.《春花似錦》	同上	1952	芳艷芬、周坤玲
9.《舊影照新愁》	電影《還君一點相思淚》	1953	芳艷芬

14　與潘一帆（1922–1985）合撰。

第二章 粵曲教學與粵曲理論的基本概念

一、學習粵曲的基本概念

1. 一般人常以為粵曲是一門難學的歌唱形式，但其實學習粵曲並不困難。

2. 可以説，粵曲是易學難精。

3. 要享受唱粵曲的樂趣並不需要精通。經過初步的訓練後，初學者已可領略其中樂趣，但享受程度會隨着對粵曲歌唱的掌握而加深。

4. 在王粵生老師 1960 至 1980 年代超過 20 年的教學生涯中，未曾遇到一個學生學不會唱粵曲。

5. 在香港中文大學音樂系開設的粵曲課程裏，王老師一向主張女學生學習子喉、男學生學習平喉唱法，以便較容易掌握曲中人物的感情。

6. 在學習粵曲時，初學者應注意：

 (i)　必須一邊唱曲、一邊數叮板，以養成良好習慣，藉以打好節奏基礎。

 (ii)　咬字、吐字時須「唇齒有力」，務求使人清晰聽到唱詞的意思。

 (iii)　發聲時應發力，以便磨練聲線及在音準上加強控制。

 (iv)　一邊唱、一邊細心聆聽伴奏樂器，避免「走音」。

 (v)　在行腔時，於適當位置呼吸。

 (vi)　爭取時間多唱，最好是每天都唱。

7. 王粵生老師同時強調，初學者應先掌握傳統及正宗的唱法，因此，並非每一位名伶或唱家的唱法均適合初學者仿效。

8. 學唱者可以利用錄音作為練唱媒介，但初學者在跟隨錄音的唱腔前，應先仔細聽清楚吐字、行腔及各種細節，方可隨錄音一起唱。

二、粵曲的結構

1. 粵劇及粵曲所用的音樂內容基本上一樣。粵劇除唱曲及說白外尚有做功（包括做手及身段）及武打，並配合佈景、道具、服裝及化妝；而粵曲純屬清唱[1]，在唱曲及說白外只有少量做手及舞台動作。一般來說，粵曲較粵劇少用說白及鑼鼓。

2. 粵劇及粵曲的唱腔音樂中有三個主要體系，包括：板腔、曲牌及說唱。三者在結構上不同。板腔體系也稱「梆黃體系」，常用的板式有三十多種，一般粵劇及粵曲中常用的有滾花、中板及慢板等，各又配合具有不同戲劇功能的調式（行內叫「線」），成為「梆子滾花」、「二黃滾花」、「梆子中板」、「二黃慢板」等板式。曲牌包括源自崑曲的「牌子」、源自器樂和民歌的「小曲」及源自傳統劇目的「大調」等種類，常用的是小曲。小曲是有相當固定旋律的音樂，常用的小曲曲牌有《紅燭淚》、《平湖秋月》、《禪院鐘聲》及《連環扣》等。說唱體系原是廣東民間曲藝，自二十世紀初吸收到粵劇、粵曲，常用於粵劇及粵曲有四種：南音、木魚、龍舟及板眼，前兩者較後兩者更常用。

3. 粵曲初學者較難掌握的是說唱，其次是板腔。由於小曲有較固定的旋律，在學習上較易掌握。

4. 初學者應集中多唱板腔。板腔體系雖然複雜，但主要由四種慢板、四種中板及四種滾花所構成。慢板用「一板三叮」，可以用慢、中、爽、快四種速度演唱，慢速慢板的特徵是一字拖多音，即用拉腔；中板用「一板一叮」，但快速的用「流水板」，慢速的中板也有拉腔，但較慢板少。慢板及中板均有穩定速度及節奏。滾花屬自由速度及節奏，亦即「散板」，除每頓及每句尾字拉腔外，其餘唱詞多一字一音。

5. 慢板、中板、流水板、散板中的「板」，是指叮板組合，而非速度。「速度」在行內稱「度」，分慢、中、爽、快四種。因此，正如滾花

1 「清唱」是指無做功或武打的演唱方式，通常有伴奏音樂的襯托。

有「快滾花」與「慢滾花」的分別，中板也分「慢中板」、「中速中板」、「爽中板」、「快中板」；慢板也有「爽慢板」、「快慢板」之別。

6. 常用的四種慢板是：二黃慢板（又稱「合尺慢板」，俗稱「二黃」）、梆子慢板（又稱「士工慢板」，俗稱「慢板」）、乙反慢板（即「乙反二黃慢板」）及反線二黃慢板（簡稱「反線二黃」或「反線慢板」）。四種中板是：二黃中板[2]（又稱「二黃流水板」，簡稱「二流」）、梆子中板（又稱「士工中板」）、反線中板及乙反中板。四種滾花是：二黃滾花（又稱「合尺滾花」）、梆子滾花（又稱「士工滾花」）、乙反滾花及反線滾花；反線滾花是很少用的板式。

7. 板腔唱段由一句至數句唱詞組成，每句唱詞的數目有嚴格限制，每句在結尾時，音韻及音樂上也須遵守嚴密的格式。在音韻上，結在仄聲字的屬「上句」、結於平聲字的屬「下句」。一段板腔唱段中每句應下句、上句、下句或上句、下句、上句相間，不能即時重複上一句的結構。這種格式令一段板腔各句之結尾在聲韻上起着對比，不致單調。更重要的是，這種對比是為配合結句的樂音。每種板式均有規定的結句音，例如在二黃滾花中，平、子喉唱上句時要結於「上」（即簡譜 1 音）、下句結於「尺」(2) 音。不只是結句，一句中分成若干頓時，每頓仍要結於規定的音。例如在二黃滾花裏，每句分兩頓，上句首頓要結於「合」(5̣)，上句第二頓尾音即等於全句的尾音，結於「上」(1)；下句首頓要結於「士」(6̣)，下句第二頓尾音（即全句的尾音），結於「尺」(2) 音。

8. 少數撰曲者認為所有說白（尤其是「口古」）形式、曲牌及說唱曲式都應分上、下句，但即使這三類形式都分了上、下句，這些上、下句也並不與板腔唱段的上、下句相混合或連接。一般來說，除「口古」外，所有說白形式不分上、下句，曲牌和說唱也不分上、下句。

2　除王粵生老師外，很少學者或粵曲導師把「二黃流水板」稱為「二黃中板」或「合尺中板」。

三、腔、露字、線

在粵劇及粵曲傳統中，經過了約 200 年漫長的發展歲月，累積了一系列概念及名詞，以幫助從業員在戲班生活、演出、教學及學習的過程裏互作溝通。由於這個傳統不着重透過書寫及文字媒介作表達、記錄或溝通，加以各家流派的形成，這些名詞及概念很多時不易為初入行者或行外人明白。在了解上的另一個阻礙是一詞多義，引致不少爭論及分歧。以下把腔、露字及線三個概念作扼要解釋。

1. 腔

腔是一個常用而內容複雜的概念，它有以下的不同意思：

(i) 「腔」或「唱腔」用來指稱一種粵劇及粵曲的歌唱風格，如說「小明星腔」、「薛覺先腔」等。這些風格特徵包括唱者的音色、咬字及吐字特點、唱曲時的特有習慣、拉腔 (即唱「一字多音」) 及處理唱詞與樂音的方式。後者包含行內所謂「問字攞腔」及「依字行腔」的演出習慣。

(ii) 在「問字攞腔」的概念裏，「腔」是指吐字時的「發口」。「保留發口」是指在唱一字多音時，唱者運用唱詞尾的聲母或韻母來拉腔。例如，唱「斷」字時，「斷」的音標是 [dyun]，「保留發口」的唱法是用 [n] 來拉腔。這種處理唱詞與拉腔的方式也稱為「問字攞腔」。

(iii) 在「依字行腔」的概念裏，腔是指「樂音」及由連串樂音所構成的旋律。「依字行腔」是一個複雜的概念。簡單來說，由於廣府話是一種聲調性語言，每一個字在發聲時均有特定的聲調才能產生特定的意思。在唱粵曲時，唱者根據每一唱詞的聲調來創造唱腔旋律，便是「依字行腔」，以達到「露字」的效果。

(iv) 如在上面解釋「依字行腔」時所說，「腔」常有一個樂音或連串樂音的意思。例如，在本書的譜例《歸來燕》的「二黃倒板」(合尺倒板) 中，「肝」字所配的 2 音可以說成為「肝」字的「腔」；「斷」字所配的長腔由 6 到 7 也可以說是「一個腔」。又例如，在唱同

一曲的「二黃長句慢板」的第一個字時，若唱者選擇不唱 5̇35̣，
而只唱一個長 5̣，則後者唱法可以說成為比前者唱法「少了一
個腔」。

2. 露字

在粵劇及粵曲歌唱審美中，露字是一個優秀歌者所應具備的首要
條件。基本上，若聽者能清楚明白曲中每字的意思，這唱腔便可稱為
露字。由於粵劇及粵曲是透過劇中人的歌唱、說白及做功來表達劇情
及意念，因此「露字」的說白及唱腔的實用價值在於方便劇中人物向
觀眾或聽眾傳情達意。有時候，在一段唱腔之中，個別唱詞為遷就結
頓音或結句音而產生不露字的效果，卻並不一定會影響聽眾或觀眾的
接收；觀眾及聽眾很多時可以依據唱詞的上文下理了解唱詞的內容。
要達到唱腔有露字效果，唱者必須掌握「問字攞腔」及「依字行腔」的
演出習慣。

3. 線

「線」在音樂理論上是十分複雜的概念。一般來說，它包括「調弦」
(tuning)、「調式」(music mode) 和「定弦」三種意思：

(i) 調弦：旋律樂器伴奏的領導人 (行內稱「頭架」) 常用的樂器是高
胡或小提琴，他們慣常把高胡的兩條弦或小提琴的最高兩條弦調
成接近絕對音高 G、D[3]。這 G、D 的定弦不會因調式的變動而
改換，卻可以應唱者的要求而稍微調高至 G20、D20[4]，甚至到
G#、D#[5]。調校弦線的高低，反映了樂曲定調 (key) 的高低，
在粵劇行內稱為「線口」。

(ii) 平常說「士工滾花」或「士工慢板」中的「士工線」，「合尺滾花」
或「二黃慢板」的「合尺線」或「二黃線」，「乙反中板」或「乙反

3　這種調弦叫「正 C 線」。

4　這種調弦叫「C20 線」，即把 G、D 調較高 20 音分 (cents)。

5　這種調弦叫「C Sharp 線」。

慢板」中的「乙反線」,「反線二黃」中的「反線」,其中「線」是指「調式」。調式是民族音樂學理論上的概念,是粵劇及粵曲傳統中沒有的。簡單地說,粵劇、粵曲唱腔常用四種調式:士工(即梆子)、合尺(即二黃)、反線及乙反。每一調式規範唱者強調一些特定的樂音。四種調式所強調的樂音如下:

士工線:(C = 上)　　上尺工六五生
合尺線:(C = 上)　　合士乙上尺工反六
乙反線:(C = 上)　　合乙上尺反六
反　線:(G = 上)　　上尺工反五六亿生

(iii) 線的另一個常用意思是指「定弦」。「頭架」常用高胡或小提琴,慣常把高胡的兩條弦或小提琴的最高兩條弦調成接近絕對音高 G、D。這 G 及 D 的定弦不會因調式的變動而改換,卻會應唱者的要求而稍微調高或調低。粵劇及粵曲行內所謂「定弦」是指此「G 弦」及「D 弦」的命名。除了王粵生老師所創作的幾首小曲如《紅燭淚》及《懷舊》等需要用「士工線」定弦外,粵劇及粵曲只用兩種定弦:合尺(正線)及上六(反線)。這「命名」的關係列於下面:

士工線:G 叫士;D 叫工
合尺線:G 叫合;D 叫尺
上六線:G 叫上;D 叫六

假如以西方音樂大小調理論來看,由於士工線中「士」音是 G,則「上」音是 B^b,故屬 B^b 調。合尺線中「尺」是 D,則「上」是 C,故屬 C 調。上六線中「上」是 G,故屬 G 調。上面這種類比只為幫助我們理解,實際上士工線、合尺線及上六線不能等同西方音樂中的 B^b、C 及 G 調。

此外,調式、定弦與主要板腔、小曲及說唱曲式的關係如下:

定弦名稱	G 定弦	D 定弦	西樂調名	配合唱腔
合尺（正線）	5.（合）	2（尺）	C	1. 所有梆子、二黃調式的曲式 2. 所有乙反調式的曲式 3. 所有說唱的正線、乙反曲式 4. 正線曲牌
上六（反線）	1（上）	5（六）	G	1. 反線二黃慢板、反線中板、反線滾花 2. 反線小曲
士工線	6.（士）	3（工）	B♭	士工線小曲
尺五線	2（尺）	6（五）	F	尺五線小曲

四、工尺譜

1. 在整個中國戲曲體系裏，傳統上很多地方戲都用工尺譜為記譜方式。粵劇所用的工尺譜與其他地方劇種所用的大同小異，原理是共通的。工尺譜利用合、士、乙、上等「譜字」代表唱腔裏的「樂音」（或「音級」）。這些「樂音」，在粵劇傳統中也稱為「腔」或「字」。

2. 粵劇工尺譜各常用「譜字」的讀音及與簡譜對照如下：

低音譜字（用於低音區唱腔）

工尺譜字	伬	仕	亿	仩	伬	仜	伋	合
工尺讀音	河	士	二	生[6]	車	工	泛	河
簡譜譜字	5..	6..	7..	1.	2.	3.	4.	5.

中音譜字（用於中音區唱腔）

工尺譜字	合	士	乙	上	尺	工	反	六
工尺讀音	河	士	二	生[7]	車	工	泛	了[8]
簡譜譜字	5.	6.	7.	1	2	3	4	5

6　「生」讀作「做生意」的［生］。

7　「生」讀作「做生意」的［生］。

8　「了」讀作［撩］（陰平聲）。

高音譜字（用於高音區唱腔）

工尺譜字	六	五	亿	生	伬	红	仮	伏
工尺讀音	了	烏	衣	生[9]	車	工	泛	了
簡譜譜字	5	6	7	i̇	2̇	3̇	4̇	5̇

3. 很多粵曲常用的引子（板面）及過門（也叫「序」或「過序」）雖然只由旋律樂手負責演奏，但唱曲者可以利用這些引子及過門，以工尺譜字來唱，既可以熟習對譜字的運用，也可練習發聲。

4. 王粵生老師認為，粵曲唱者應熟習用工尺譜各譜字的讀音來唱旋律，而不應用「啦啦啦」或西方音樂的 so la ti do。他常強調，用「河士二生」來唱粵曲旋律更能保持粵曲的傳統味道。初學者可以嘗試唱二黃及梆子滾花的旋律引子。二黃滾花旋律引子可參閱本書《歸來燕》的記譜。

5. 其次，初學者可以唱的是「老鼠尾」序。未熟習工尺譜字讀音的粵曲唱者可先用簡譜譜字配合 do re mi fa so la ti do 等音節，待把「老鼠尾」旋律唱熟後，再轉用工尺譜字來唱。「老鼠尾」曲譜可參閱本書《歸來燕》的記譜。此外，梆子慢板序也是練唱工尺譜的好材料。

五、叮板

1. 「叮板」的功用是控制和調節粵曲的速度及節奏。

2. 「叮」及「板」是不同的概念。對初學者來說，「板」可以說是強拍，「叮」相當於弱拍。但每「板」及每「叮」所分別佔的時間相同。

3. 傳統粵劇及粵曲唱腔音樂中，有四種常用的叮板組合方式：流水板、一板一叮、一板三叮、散板。此外，「一板二叮」並非傳統板式，只用於個別小曲，如 1940 年的電影《胡不歸》裏的小曲《胡不歸》（梁漁舫作曲）[10]，和王粵生 1957 年為芳艷芬創作的小曲《紅鸞喜》；一板七叮則只用於粵謳的慢板唱式。

9 「生」及「了」讀音與上同。

10 據說曲詞是《胡不歸》電影導演馮志剛（？–1988）所作，由梁漁舫按詞作曲；待考。

4. 「乂」是板,「乂」是「底板」,兩者所佔時間相同。在曲的記譜中,底板用於兩種情況:

(i) 在叮板符號用於唱詞旁邊時,若板的位置落在字的發聲上,則用「乂」符號;若板的位置不落於字的發聲上,則用「乂」符號。以《胡不歸》之《慰妻》裏二黃長句流水板為例:

乂　乂　乂　乂　乂　乂　乂　乂　乂
巫雲鎖斷翡翠衾寒

在唱「巫」、「鎖」、「翡」及「寒」字時,剛巧板落在這些字的發聲時間,故曲中用「乂」符號;例中第四個板是底板,乃由於它落在「翠」字與「衾」字的發聲之間。「寒」字後面五個底板是配合「寒」字的拉腔及其後的旋律過門,由於五個板均不落在字的發聲上,故用「乂」符號。

(ii) 在叮板符號用於工尺譜旁邊時,若板的位置落在一個樂音(即工尺譜字)的發聲上,則用「乂」符號;若板不落於樂音的發聲上,則用「乂」符號。以「老鼠尾」其中一片段為例:

乂　、　、　、　乂　、　、
士士士乙士合上合上仜合士乙士　工六工尺上上上士合士上

由於第二個板落在「士」及「工」音之間,不在任何樂音發聲的時間,故用「乂」表示。

5. 「、」是叮,「ㄥ」是底叮。底叮與底板功用一樣,凡叮不落在一字或樂音的發聲時間,則用底叮表示。以「老鼠尾」另一片段為例:

乂　ㄥ　、　、　乂　ㄥ　、　、　乂
工六工　五六工六尺五六工六尺工尺五六工六尺五六工六尺

6. 在粵劇及粵曲音樂的板腔體系中,各板式基本上有固定的叮板組合方式:

慢板	一板三叮
中板	一板一叮
流水板	有板無叮
散板	無板無叮

在速度較快的中板類板式，例如七字清中板及快中板，很多時唱成有板無叮，接近流水板的效果。散板類板式由於屬自由節奏及速度，不用叮板。這類板式包括滾花、倒板、首板、煞板及嘆板。

7. 在說唱體系中，南音分慢板、中板及流水板三種板式，分別用一板三叮、一板一叮及有板無叮；木魚及龍舟屬散板；板眼則常用一板一叮。粵謳則有一板七叮、一板三叮及一板一叮三種叮板形式。

8. 在小曲體系中，很多小曲無固定叮板組合。撰曲者常按曲中情緒選定速度，再由速度決定叮板組合方式。通常一板三叮用於慢速、一板一叮用於中速及快速，而較少使用流水板。例如，《帝女花》在《香夭》一折所用的《妝台秋思》小曲，便可用一板一叮或一板三叮作記譜。

9. 以板腔音樂的伴奏音樂而言，理論上，掌板樂手在「ㄨ」或「ㄨ」符號處擊打「卜魚」(這種樂器也稱「板」) 一次；在「、」或「ㄥ」處擊打「沙的」一次。但在實際演出，掌板常運用多種花竹，即在基本竹法上加花的打法。此外，在伴奏「中板」類板式時，即使是慢速度，掌板慣常只打「板」而不打「叮」。

10. 在伴奏小曲的時候，敲擊樂手在「ㄨ」或「ㄨ」符號處擊打「大鼓」，在「、」或「ㄥ」處擊打「碰鈴」。有時掌板也擊打一對「木魚」以加強節奏效果，卻無一定的擊打方式。

11. 在伴奏說唱音樂時，龍舟及木魚均為散板及清唱，不用任何樂器伴奏。「龍舟」曲種作為民間說唱，原本用小鑼及小鼓伴奏，但今天借用於粵劇及粵曲，多已變為清唱，甚少加入伴奏。在南音及板眼的伴奏，敲擊樂手常用「拍板」或一對「南音木」(這種樂器也稱「梆子」)，但無一定的擊打方式。

六、攝字

1. 王粵生老師在教授粵曲唱法時每每強調處理攝字的技巧。他認為到了純熟運用攝字技巧的階段才能把粵曲的神韻表現出來。

2. 練習準確攞字技巧的基本工作是養成數叮板的習慣。叮板不穩定或不準確是練習攞字技巧的最大障礙。

3. 假若一板或一叮只配一個字，而又不是底板或底叮的情況，這個字可唱長或短，但卻沒有攞字的需要。一般來說，攞字技巧是運用於在一板或一叮裏有超過一個字；字的數目由兩個至六個，甚少超過六個。

4. 攞字在唱法上又分快攞及慢攞，分別用於緊張及舒緩的情緒。傳統以來，粵劇及粵曲撰寫人通常不在曲本上註明在何處使用快攞或慢攞，而由唱曲者自行處理。但在現今通行的曲本裏，常利用直線、長弧線及短弧線來表示快攞或慢攞。這些符號有時是撰曲人寫上，有時是粵曲教師寫上以便學員明白；有時則是學員自己寫上作為備忘。

5. 一板或一叮唱兩個字的例子見於《胡不歸》之《慰妻》：

```
 ✗    ✗    ✗    ✗    ✗    ✗    ✗    ✗
情惆悵，意凄涼，枕冷鴛鴦憐錦帳，
```

上例裏的「情惆」、「意凄」、「枕冷」、「鴛鴦」及「憐錦」等組合由於在一板裏唱兩個字，故須運用攞字技巧。其他如「悵」、「涼」及「帳」字，由於一板裏只有一字，故不用攞字。根據薛覺先唱片及王粵生老師的唱法，這「情惆」、「意凄」、「枕冷」、「鴛鴦」及「憐錦」五組唱詞常各自唱成平均的時值，也即每個字各佔半板時值，故屬於「慢攞」。這種平均時值的唱法由於十分普遍，在曲本裏不需要用弧線或直線說明。換言之，在一板或一叮唱兩字，而又不是底板或底叮之情況，若無任何直線及弧線，在唱法上屬兩字平均各佔半板或各佔半叮的時值。若把這些組合裏其中一個字唱成快攞，則如下例所示的兩種情況：

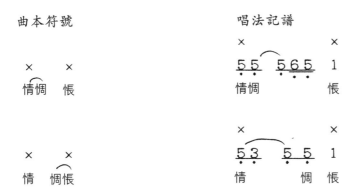

在上面兩例裏，前者短弧線示意「情」字比「惆」字唱較短時值，後者示意「惆」字比「情」字唱較短時值，都不是平均時值的唱法。

在用底板的情況下，另一種慢攦是把「情惆」兩個字均唱短但相等的時值，在曲本裏用較長的弧線表示：

在用底板的情況下，快攦在曲本裏以直線表示：

6. 一板或一叮攦三個字的唱法常見於用底板或底叮的情況。慢攦三字可見於《胡不歸》之《慰妻》中多處，有兩種方式表示，均用較長弧線：

何幸得嬌 妻

斷不敢怨郎情薄

快攦三字則見於同一曲中之「二黃長句慢板」唱段，曲本裏用直線符號表示：

L ⌐ ⌐ X ヽ ヽ L

嬌呀你梨渦淺笑

有時，一板或一叮裏雖有四個字，但除首字唱於板落或叮落之處外，其餘三個字仍可唱成快攊，曲中仍用直線表示。下例選自王粵生老師撰寫的粵曲《青春淚》：

曲本符號

X ヽ ⌐ X ヽ

慈母關懷否則要淪荒野

唱法記譜

X ⌒ ヽ X ヽ
5 1 2765 3 0231 5 3532 1
慈 母 關　懷　否則要 淪 荒　野

7. 在舒緩的戲劇情緒裏，一板或一叮唱四個字時，通常是每字各佔四分一板或四分一叮，曲中用每條弧線表示半板或半叮。下例同樣選自《青春淚》：

曲本符號

X ⌒ ⌒ ヽ ⌒ ヽ

小家碧玉遇狂蜂

唱法記譜

X ヽ ヽ
1235 37 6561 5 3
小 家 碧玉 遇 狂 蜂

在緊張的情緒裏，四個字可用快攊來唱，曲本裏既可用弧線示意四個字共佔半板或叮，也可用直線示意快攊。下例亦選自《青春淚》：

曲本符號

```
  X                    ヽ X  L X
    已無面目見    雙    親
```

唱法記譜

```
 ×        ヽ    ×                ヽ              ×
 0  1566   1  0  05  5432  161  123  2
    ・・          ・
    已無面目  見    雙              親
```

8. 一板或一叮攛五個字的例子十分少見，下面是理論上的幾種可能性：

曲本符號　　　　　　　　　節奏處理

(i) 慢攛

(ii) 快攛

(iii) 前慢後快攛

9. 一板或一叮攛六個字的例子見於《歸來燕》：

曲本符號

```
 ヽ ‾‾ ‾‾‾‾ × ヽ ヽ
 抹吓抹吓抹吓抹難完
```

唱法記譜

```
    7        7    7              × 67          ヽ
 1  1   1  1 1  1   1    65   35  176   5
 ・        ・    ・              ・         ・
 抹 吓  抹 吓抹 吓  抹    難          完
```

一板或一叮裏攤六個字的節奏組合方式，正如一板或一叮裏有兩個、三個、四個或五個字一樣，與曲詞意思有密切關係。例如，若上例在節奏上唱成下面的方式，在意思上不能接受：

＼　　　　＼×＼
抹吓抹吓抹吓抹難完

在《青春淚》另一個例子中，即使原曲沒有任何弧線或直線示意，按照曲詞意思，有三種處理方式：

曲詞
＼　　　　　　×＼
兄弟姊妹個個話我

處理方式（i）
兄弟姊妹個個

處理方式（ii）
兄弟姊妹個個

處理方式（iii）
兄弟姊妹０個個

10. 前面已經說過，在不用底板或底叮的情況下，若一板或一叮裏有超過一個字才須攤字。在用底板或底叮的情況下，一板或一叮裏即使只有一個字，也可唱成慢攤或快攤。下面例子取自《胡不歸》之《慰妻》的白欖，其中「我」字便可慢攤或快攤；前者在曲本裏不用特別指示，後者以短弧線示意：

曲本符號	節奏處理
（i）慢攤	
×　×　×　×	×　×　×　×
會我郎會我郎	會我郎會０我郎
（ii）快攤	
×　×　×　×	×　×　×　×
會我郎會我郎	會我郎會０.我郎

七、影頭

　　影頭與手影（見下段）同樣是粵曲唱者及粵劇演員與掌板溝通的工具。在粵曲演唱中，由於曲本上的提示及手影已能達到唱者與掌板溝通的需要，所以粵曲唱者很少利用「影頭」來作溝通。但在粵劇舞台上，演員常利用「俾影頭」的方式與掌板及音樂伴奏師溝通，使演出達到演員所需要求。常用的影頭分「叫頭」及「動作」兩種：

1. 叫頭

　　「叫頭」是一種說白的形式，通常只用簡單的幾個字，如「呀！」、「哦！」、「不好了！」、「這個嗎！」、「待我看來！」等，以表達驚訝、感慨、哀傷等情緒。同時，演員配合眼神，利用它們作提示，使掌板即時打出相應戲劇情緒的鑼鼓點，如「水波浪」、「重一槌」、「仄槌」或「叻叻鼓」，以配合演員的唱、做、念、打。

2. 動作

　　演員常利用動作或移動身體作提示，例如，演員要查問對手演員時，他提起一隻手走向對方，將自己的手按着對手演員的手腕或前臂，把他帶到舞台前端，掌板便相應使用「先鋒鈸」鑼鼓來配合演員的動作。

　　由於演員常藉着與戲劇功能有關的表演去「俾影頭」，所以影頭成了舞台動作的一部分，它的運用不易被觀眾察覺。

八、手影

　　手影是唱曲者直接與掌板溝通的工具，但頭架往往也密切留意唱曲者的手影，及小心聆聽敲擊音樂，在適當時間以音樂作出回應，及引導其他旋律樂手奏出相配合的音樂，使唱和一致。

　　在粵曲社團的操曲活動中，手影常用於「曲本」數目不足的情況。若唱曲者只帶備一份或兩份曲本，因而無法供給所有伴奏者，則唱者自用一份，另一份給掌板或頭架樂手。有時，一些資深的「唱家」根本不用曲本，而只憑記憶唱曲[11]。

11　這種情況通常是由於唱者不願意洩露他的「秘本」。

在演唱過程中,唱者需要用手影示意曲式種類,及要求的鑼鼓和旋律伴奏方式。例如,唱者伸出食指並加以上下擺動,則掌板樂手自會明白唱者即將唱出滾花,而會打出「五槌」或「閃四槌」鑼鼓點作為前奏;之後,旋律樂手亦會彈奏相應之旋律引子(又叫「板面」)。這個上下擺動食指的動作是常用的手影之一,行內叫「滾花」。

運用手影的另一種原因,是唱曲者需要即興地加插唱段於曲中。這種情況,在今天香港粵曲社團的「操曲」或演唱中均甚少出現[12]。

粵曲及粵劇常用的手影有數十種,各有名稱、相配合的手部動作及示意需要的音樂材料類別。下面轉載自《香港粵劇導論》的三個表,列出了二十多種較常用的手影[13]。

表 2–1 與板腔音樂運用有關的各種手影動作、名稱及相配合的鑼鼓點

	動作	名稱	鑼鼓點	板腔曲式名稱
1	拇指向下,其他四指收起	倒板	倒板	① 梆子倒板　② 二黃倒板
2	同上,拇指向上	首板	首板	① 梆子首板　② 二黃首板
3	伸出食指,收起其他四指,搖動手腕	滾花	五槌、閃四槌等(統稱滾花)	① 梆子滾花　② 二黃滾花 ③ 乙反滾花　④ 煞板
4	食指及中指伸出,均屈曲,其他手指收起	哭相思	哭相思	哭相思[14]
5	食指伸出但屈曲,其他手指收起	嘆板	五槌,再加重一槌	① 梆子嘆板　② 二黃嘆板
6	食、中及無名指伸出,向下,其他手指收起	三腳櫈	的的、起唱一槌	三腳櫈
7	拇指及食指伸出,其他手指收起	的的、起唱一槌	的的、起唱一槌	一切由板開始的板式及小曲唱段

12 手影在粵劇演出的運用,見陳守仁著,《香港粵劇導論》,頁 161–184。

13 這裏很多資料由王粵生老師提供。

14 傳統上「哭相思」只用一至兩句,屬板腔體系;但自 1950 年代開始,很多香港粵劇劇本中不把它與板腔體系的上、下句相連接,使它變成可自由增、刪的唱句,漸次走向接近「曲牌」的特點。陳卓瑩把「哭相思」列為「雜曲」。

表 2-1 （續）

	動作	名稱	鑼鼓點	板腔曲式名稱
8	食、中指相合，伸出，其他手指收起	梆子中板（撞點頭）	撞點頭	① 梆子中板　② 梆子七字清　③ 梆子十字清
9	同上，手腕左右稍搖	反線中板	撞點頭	反線中板
10	同 8，食指微曲	乙反中板	撞點頭	乙反中板
11	同 8，但兩指分開	二流	撞點	二黃流水板（二流）
12	食指伸出不動，其他手指收起	慢板	慢板	① 梆子慢板　② 二黃慢板　③ 乙反慢板　④ 反線二黃慢板
13	拇、食指及尾指伸出不動，其他手指收起	七槌	七槌（快中板）	① 快中板　② 快二流

表 2-2　與小曲、牌子、説白及説唱有關的手影動作、名稱及相配合的鑼鼓點

	動作	名稱	鑼鼓點	小曲、牌子、説白或説唱名稱
14	拇指及尾指伸出，其他手指收起	南音	1 攄的　2 奪頭	南音
15	五指相合，手掌平放，或作拳頭狀	收掘	三槌，再加一槌	① 木魚　② 龍舟　③ 口古　④ 口白　⑤ 韻白　⑥ 詩白
16	中指直伸出，其他手指收起	中叮	奪頭	所有由中叮起的小曲、板腔曲式
17	收起拇指，其他四指直伸，向上或下指	牌子頭	牌子頭	曲牌類唱段
18	右手前臂向上直立，左手掌托右手踭	手托	① 牌子頭　② 一槌	《手托》牌子
19	五指相合，手背向上微曲，不動；或收起拇指，手背向上，其他四指輪流隨意上下擺動	撲燈蛾、白欖	撲燈蛾、白欖 [15]	白欖

15　關於「撲燈蛾」與「白欖」的分別，有兩種説法。其一認為兩者相同，其二認為「撲燈蛾」是完整的一段鑼鼓，用以配合演員在「數白欖」之前的身段，而「白欖」只是它結尾的「收式」。見《粵劇鑼鼓基礎知識》，頁 30–31。王粵生老師持第一種説法，本書著者接受第二種説法。

表 2-3 與舞台動作及其他效果有關的手影動作、名稱及相配合的鑼鼓點

	動作	名稱	鑼鼓點	舞台動作及其他
20	食指直伸向上指,其他手指收起	沖頭	沖頭	演員急急上場
21	食指直伸向下指,其他手指收起	地錦	地錦	演員慢條斯理地上場
22	五指相合,手背向上平放	禿頭	不需任何鑼鼓或旋律音樂作引子	一切不需任何音樂引子的唱腔音樂
23	同 15	收掘	三槌,再加一槌	任何需要伴奏暫停的舞台動作或效果
24	尾指伸出,其他手指收起	老鼠尾	① 打「的」一聲 ② 奪頭 ③ 一槌,加「的」 ④ 慢板頭	旋律樂手奏起「老鼠尾」旋律作引子或伴奏
25	五指分開伸出	煞科	收掘一槌	示意一首粵曲或一幕粵劇的終結

九、發聲

1. 粵曲中的「喉」或「腔喉」即指發聲的方式。

2. 粵曲入門者,通常學習兩種發聲方式的其中一種:平喉或子喉。

3. 簡單來說,平喉是自然發聲,就像我們日常說話所用的發聲方式,只是在唱粵曲時聲調提高了。在當代香港的粵語流行曲唱者中,不論是男、女歌手,所用的便是自然發聲方式,嚴格而言,也屬平喉。

4. 子喉唱者,發聲時須把聲帶及喉嚨收緊,以發出比平喉高八度的聲音。這種聲音也稱「假聲」,但實際上須使用較高技巧。

5. 在粵曲中,一般年輕的男性劇中人是用平喉說白及唱曲;年輕的女性則用子喉。

6. 粵曲裏,年老的男性人物 (即由「老生」或「武生」角色扮演之劇中人) 仍用平喉,年老的女性 (由老旦扮演,或由丑生、武生等反串) 也用平喉。

7. 粵曲中第三種「喉」是「大喉」，唱出來的稱「霸腔」，音色較為雄壯、嘹亮，甚至激昂、粗獷，聲調比平喉高純四度至五度，一般由「小武」、「武生」、「大花面」等使用。今天在粵劇的演出，任何男性人物在表達激昂的情緒時均可使用大喉。

8. 不論平喉、子喉或大喉，初學者在唱高音時，若聲線條件有限，應收緊喉嚨，不必強求音量，待音準可以控制自如後，才適當地增加音量。

十、發聲練習：二黃滾花

1. 傳統上，粵曲唱者及粵劇演員用「喊嗓」(或稱「叫嗓」、「吊嗓」、「嗌聲」)來練習發聲，使自己的聲線能逐漸唱高及逐漸唱低一些，以之擴闊個人的歌唱音域。

2. 但王粵生老師不贊成採用嗌聲，而主張通過唱曲與學員練習發聲，以便結合歌唱技巧的領會。子喉在掌握了音準之後，同時練唱平喉，以增強共鳴及聲量。

3. 王粵生老師慣常用兩句「二黃滾花」(又稱「合尺滾花」)與學員開始練習發聲。由於初學粵曲的學員很多沒有受過任何音樂訓練，在節拍的掌握上常出現不穩定的情況；「二黃滾花」的節奏特點是散板，也即運用自由節奏及速度，所以初學者不用分散注意力在數拍子上，以「背誦」方式吸收王老師在節拍及速度上的處理，而把注意力集中在發聲上。這兩句滾花唱腔的簡譜及工尺譜分別載於下面譜例 2–1 及譜例 2–2。

譜例 2-1　用於練習發聲的二黃滾花（簡譜）

（旋律引子）　　5̣ 5̣ 1 3 2̂

（上句）　　2 1 2 5̣ 6̣ 5 3 5　（過序）　　2 4 3 2 1 5̂
　　　　　曲 寄 征 人，

　　　　　2 1 3̣ 5̣ 2 6̣　1 3　2 1̂　（過序）　　2̣ 5̣ 7̣ 6̣ 1̂
　　　　　吩 咐 洪 喬 方 便。

（下句）　　2 5̣ 3̂ 5 1 3 2　7̣6̣　5̣.6̣　7̣6̣7̣　6̂
　　　　　書 隨 水　去，

（過序）　　7̣ 2̣ 5̣ 7̣ 6̂

　　　　　6̣ 3 2 6̣ 1 5̣ 5 7̣ 2　⁵3 2　1̂　³2̂
　　　　　定 教 此 恨　綿 綿∞

譜例 2–2　用於練習發聲的二黃滾花（工尺譜）

（旋律引子）　　　合 合 上 工 尺

（上句）　　　尺 上 尺 合 士 合 仜 合　（過序）　　尺 反 工 尺 上 合
　　　　　　　曲 寄 征 人，

　　　　　　　尺 上 仜 合 尺 士　上 工　尺 上　（過序）　　尺 合 乙 士 上
　　　　　　　吩 咐 洪 喬 方 便。

（下句）　　　尺 合 工 六 上 工 尺　乙 士　合.士　乙 士 乙　士
　　　　　　　書 隨 水　　去，

（過序）　　　乙 尺 合 乙 士

　　　　　　　士 工 尺 士 上 合 合 乙 尺　六 工 尺　上 工 尺
　　　　　　　定 教 此 恨　　綿 綿 ∞

4. 由於這兩句滾花不知源於何曲，本書只稱之為《曲寄征人》。關於
這兩句二黃滾花的唱法，有幾點說明如下：

(i)　唱腔：平喉及子喉在二黃滾花的唱法和結句音完全一樣。

(ii)　發口：平喉多用 [na] 及 [a]；子喉多用 [i]。例如，在「征人」
的「人」字後面的拖腔中，平喉應用 [na] 再轉 [a]；子喉則
用 [i]。在「便」、「去」及「綿」字後面的拖腔均不用轉發口；
唱者可沿用每字的字尾聲母或韻母拉腔，也即使用「問字攞
腔」的方法。

(iii)　上面譜例裏的唱法及伴奏方式都因迎合初學者在練習上的需
要而略為簡化，在真正演出中，這兩句「滾花」在伴奏上會多
一點變化。參閱譜例 2–3 及譜例 2–4。

譜例 **2–3** 二黃滾花《曲寄征人》(簡譜)

唱腔

伴奏

鑼鼓點：五槌

局　局　查　得得　撐得得　　查查查　撐查　查查查

撐.得得　撐撐　查　得得　撐　　引子

曲寄　　征人，

過門

一槌　查得得　撐

吩咐　洪喬

方便。　　　兩槌　　　過門

多　撐得　查得　撐

書　隨　　水　去，

一槌　　過門　　　　定教　此恨

查得得　撐

綿　綿　∞　　　　　一槌

查得得　撐

譜例 2-4　二黃滾花《曲寄征人》(工尺譜)

唱腔　　　O

伴奏　　　鑼鼓點：五槌
局　　局　　查　得得　撐得得　　查查查　　撐查　　查查查

O　　　　　　　　　　　　　　　O
撐．得得　撐撐　查　得得　撐　　合　合　上．尺　工六　尺
　　　　　　　　　　　　　　　　　引子

尺　上　O　O　尺　合　土合　仜　合　O
曲　寄　　　　征　人，
O　O　尺　上　尺　合　土合　仜　合　查得得　撐
　　　　　　　　　　　　　　　　　　　　一槌

O　　　　　　　　　尺上　仜　合　　　O　O
過門　　　　　　　　吩咐　洪　喬
尺　反　工．尺　上　合　O　O　O　尺上　仜　合

46

尺士 上工 尺 上　　O　　　　　　O

方便。

　　　　　　兩槌　　　　　過門

尺士 上工 尺 上 多 撐得 查得 撐 尺 合 乙 士 上

尺 合 O O 工六 上工 尺　乙士 合.士 乙士乙　士

書 隨　　水 去，

O O 尺 合 工六 上工 尺　乙士 合.士 乙士乙　士

O　　　　O　　　　　　　　　士工 尺士 上

定教　此恨

一槌　　　　過門

查得得 撐　乙 尺 合 乙 士 O O　O士工

O O 合 合 乙 尺 六工尺 上 尺 O

綿 綿 ∞

　　　　　　　　　　　　　　　　一槌

尺士 上 合 合 乙 尺 六工尺 上 尺 查得得 撐

5. 如前所述，二黃滾花在練習及正式演唱之間，在唱腔上的不同是一些「追腔式」過門的加入。例如，在唱「曲寄」兩個字後，伴奏會模仿「曲寄」兩字的唱腔旋律，奏一短過門，行內叫「追腔」。同樣的伴奏方式亦用於「吩咐洪喬」、「書隨」及「定教此恨」等唱腔的後面。

6. 練習與正式演唱另一不同之處是鑼鼓音樂的運用。在整段滾花之前先有「五槌」鑼鼓及旋律引子作前奏；五槌鑼鼓同樣用於其他類型的滾花唱段作為前奏。每一句二黃滾花分為兩頓，傳統規定在每句首頓之後要打「一槌」、尾頓之後則打「兩槌」鑼鼓。例外的是唱段最尾一句，由於是唱段的結束，通常只打一槌鑼鼓。以《曲寄征人》為例，由於全段只得兩句，故第二句尾頓之後不打兩槌，而用一槌（即「收掘一槌」）鑼鼓作結。

7. 有如其他板式，二黃滾花在每一頓及每一句的結音均有規定：

	上句		下句	
	第一頓	第二頓	第一頓	第二頓
結音	5（合）	1（上）	6（士）	2（尺）

8. 本書所載《歸來燕》一曲的「二黃滾花」唱段同樣遵守上面所表列的結音規定。

十一、記譜說明

1. 在粵劇唱腔音樂中，平喉與子喉相差約為一個八度。在本書的唱腔音樂記譜中，為求方便，平、子喉唱腔均記在同一音區內。

2. 大部分記譜雖用 C 調，但實際上演唱的絕對音高常較 C 調略高。

3. 為求表明傳統粵劇唱腔音樂中並無固定的節拍觀念或應用，唱腔記譜不用節拍記號，亦避免使用小節線。

4. 在粵劇音樂，「7」音比十二平均律 B 音略低、「4」音比 F 音略高，在記譜中均不加以註明。

5. 記譜中所用的特殊符號及解釋列於下面：
 V：唱曲者呼吸；伴奏者相應地略停

⌢：放於譜字或休止符上面，示意略為延長或任意延長

∫：屬滑音效果而無固定音高之裝飾音

ᵡ工：較小的譜字代表快速的裝飾音，在簡譜寫成 ⁵3

a、e、i、o、u：用於唱詞後面，表示拉腔時所用之響音，行內叫「發口」(也作「法口」)

0：原用於簡譜，表示休止，但由於工尺譜中無具相近意思的符號，本書把「0」符號同樣用於工尺譜中

6. 鑼鼓譜說明：

粵劇及粵曲所用的鑼鼓音樂結構十分複雜，分為「文鑼」、「高邊鑼」和「京鑼」[16] 三套樂器和三種打法，各有幾十種常用的程式，統稱「鑼鼓點」。行內敲擊樂手慣用口訣方便記憶鑼鼓節奏及打法。口訣中利用一些音節 (也即鑼鼓譜的「譜字」) 代表擊打不同樂器所發出的聲音。一方面，「文鑼」、「高邊鑼」和「京鑼」所用口訣略有出入，再者，行內不同掌板所採用的口訣音節亦略有不同，但分別不大。本書採用了王粵生老師慣常用來代表「京鑼查」的音節口訣，說明如下：

口訣／鑼鼓譜字	樂器、擊打方式
局	單竹擊打卜魚
巴	雙竹齊擊卜魚
得	單竹擊打雙皮鼓（或稱「梆鼓」）
多	雙竹在雙皮鼓上滾動、快擊
的	單竹擊打沙的（或稱「沙鼓」）
昌	擊打勾鑼（或稱「手鑼」、「小鑼」）
旁	擊打大鑼的鑼心
冷	擊打大鑼的外圍
查	雙鈸擊打
池	雙鈸輕擊
撐	「旁」及「查」同時發聲
摑	「局」及「的」同時發聲
捷	「局」及「的」同時輕擊

7. 節奏方面，除了速度極快的唱段是以一板或一叮相等於簡譜的一個「四分音符」外，其他唱段均以一板或一叮相等簡譜兩個「四分音符」。

8. 如一般粵劇劇本的傳統格式，在本書的「曲本」及記譜中，板腔唱段中每頓結束時用逗號表示，每一個上句結束時，用一個句號示意，下句結束則用兩個相連句號（也稱「雙句號」）。

第三章 粵曲課教程摘要

本書編著者從 1984 年 9 月中至 1985 年 4 月底旁聽王粵生老師在香港中文大學音樂系講授的粵曲課。在音樂系課程編制上粵曲課每週只上課一小時，共上兩個學期，學生修畢每學期可得一個學分。當時王老師共教兩班學生，每班每週各上課一次，課堂分別在星期二及星期六早上進行，每班只有八個學生。雖然編制上每班每星期只限上課一小時，但王老師常在課堂完畢後「加時」，繼續與學生練唱及講解粵曲理論，務求令粵曲課內容更加充實及豐富。王老師亦常鼓勵每位學生，除出席自己所屬一班的課堂外，同時旁聽另外一班，藉以爭取更多唱曲的機會。

本書編著者旁聽的是星期二上課的一班，亦常兼聽星期六上課的另一班。在教材及講課內容而言，兩班基本上相同。

上課地點位於當時幾乎是崇基書院外圍的中國音樂資料館。那是一座兩層高的獨立平房，前身是崇基書院院長官邸。變身為中國音樂資料館後，地下及樓上的房間用作教授中國音樂課程的老師辦公室和圖書室，地下的大廳則成為中國樂器和音樂文物的陳列室和活動室。活動室也是王粵生老師教授粵曲以及其他老師教授笛子、古箏、琵琶[1]等中國樂器的地點。那裏四壁放着陳列櫃，中間由四張木枱拼湊成一張大枱，王老師坐在一邊，同學坐在其餘三邊。那裏的地牢當時已被規劃為大小不一的幾間樂器練習室；負責文書事務的文員辦公室設在地下側門入口旁邊，那裏原是廚房。整座房子背山面海，也被很

1　記憶中，當時笛子老師是林詩崑，古箏老師是蘇振波，琵琶老師是吳國材。

多樹木圍繞，在傍晚及入夜後，常呈現陰森的氣氛，同學之間也流傳着不少「鬼故事」[2]。

下面以王粵生老師在 1984 至 1985 年度每星期二上課時所採用的教材及講課內容，作一摘要式記錄。

1984 至 1985 學年上學期
第一課（**1984 年 9 月 18 日**）
講課內容： 1. 學唱粵曲的基本概念 2. 簡介粵曲音樂結構：滾花、中板、慢板及小曲 3. 二黃滾花的結構及平、子喉唱法 練唱曲目： 二黃滾花：《曲寄征人》
第二課（**1984 年 9 月 25 日**）
講課內容： 1. 二黃八字句慢板[3]的結構 2. 以《曲寄征人》兩句曲詞唱二黃八字句慢板及二黃滾花 練唱曲目： a. 溫習《曲寄征人》二黃滾花 b. 用同一段曲詞，改唱二黃八字句慢板

2　至今仍流傳的一個鬼故，發生在距離中國音樂資料館不遠的崇基教學樓。據一位粵曲班的「師姐」憶述，在 1977 年初，曾經有位叫「阿梅」的粵曲同學因被騙情而不幸輕生，令王老師和一眾同學無限嘆息。一個黃昏，外面天色漸暗，課室裏燈光昏暗，王老師仍在授課，正在播放同學試唱的錄音機突然中途失靈；在「沙沙」聲中，師生們正摸不着頭腦之際，王老師彷彿聽到叫「師傅！」的聲音，遂情不自禁地問：「阿梅？」王老師此言一出，不少在場女同學立時痛哭起來。

3　一般「八字句二黃慢板」、「長句二黃慢板」、「長句士工滾花」、「士工慢板」等叫法，在本修訂版中，一律統一為「二黃八字句慢板」、「二黃長句慢板」、「梆子長句滾花」、「梆子慢板」等。

第三課（1984 年 10 月 2 日）

講課內容：

1. 二黃慢板所用的拉腔方式
2. 「擸字」的唱法：快擸、慢擸
3. 教唱新曲：平喉獨唱曲《歸來燕》[4]（李少芸 [1916−2002] 撰曲）
4. 教唱新曲：子喉獨唱曲《撲火春蛾》[5]（唐滌生撰曲）
5. 注意發口的運用；平喉唱《撲火春蛾》所用的發口，子喉唱《歸來燕》所用的發口
6. 用手打叮板 [6]

練唱曲目：

a. 平喉獨唱曲《歸來燕》
b. 子喉獨唱曲《撲火春蛾》

第四課（1984 年 10 月 9 日）

講課內容：

1. 粵劇、粵曲所用鑼鼓音樂（「鑼鼓點」）
2. 鑼鼓音樂所用口訣
3. 「五槌」（又稱「滾花」）鑼鼓點
4. 四種中板結構：二黃中板、梆子中板、乙反中板、反線中板
5. 四種中板的結句音：上、下句；平、子喉
6. 教唱新曲：子喉獨唱曲《幾回腸斷幾回歌》（王粵生撰曲）

練唱曲目：

a.《幾回腸斷幾回歌》
b. 溫習《歸來燕》
c. 溫習《撲火春蛾》

4　曲本載本書第四章。

5　同上。

6　王粵生老師亦把「打叮板」稱為「數叮板」、「打板」。

第五課（1984 年 10 月 16 日）

講課內容：

1. 教唱新曲：平、子喉對唱曲[7]《樓台會》之《醉酒》[8]（潘一帆撰曲）

2. 《醉酒》的音樂結構及劇情內容

3. 生、旦腔七字清中板的唱法

4. 「腔」的含義：紅線女腔、靚次伯腔

5. 把一段曲詞用不同板腔曲式來唱：以《樓台會》之《醉酒》裏一段七字清中板唱詞為例，唱成二黃流水板、梆子滾花

練唱曲目：

a.《樓台會》之《醉酒》

b. 溫習舊曲

第六課（1984 年 10 月 23 日）

講課內容：

1. 繼續介紹二黃中板、反線中板、乙反中板及梆子中板的不同板面、唱法

2. 以《撲火春蛾》裏反線七字清（反線七字句中板）唱段為例，唱成二流、二黃滾花、乙反中板

3. 「十字清」的句式結構

4. 教唱新曲：子喉獨唱曲《桃花夫人》[9]（葉紹德撰曲）

5. 《桃花夫人》的音樂結構：曲中包括了梆子系統的主要板式，是學唱梆子系統板腔曲式的最佳教材

6. 以《桃花夫人》裏梆子中板唱段為例，唱成反線中板

7　王粵生老師慣常把「對唱曲」稱為「對答曲」。

8　曲本載《粵曲唱腔的基礎：王粵生粵曲教材選集》，頁 80−88。

9　曲本載《粵曲唱腔的基礎：王粵生粵曲教材選集》，頁 44−48。

練唱曲目：

a.《桃花夫人》

b. 溫習《歸來燕》

c. 溫習《樓台會》之《醉酒》

第七課（1984 年 10 月 30 日）

講課內容：

1. 加強「數叮板」練習；叮板準確是唱曲的首要條件

2. 要多學習新曲，但亦須不斷溫習舊曲

練唱曲目：

溫習舊曲

第八課（1984 年 11 月 6 日）

講課內容：

準備學期考試，同學輪流在堂上獨唱或對唱

練唱曲目：

溫習舊曲

第九課（1984 年 11 月 13 日）

講課內容：

準備學期考試，同學輪流在堂上獨唱或對唱

練唱曲目：

溫習舊曲

第十課（1984 年 11 月 20 日）

講課內容：

1. 關於考試的提示：考試時，每位同學自選學期中所學任何粵曲一首，對唱曲或獨唱曲均可

2. 考試評分標準：數叮板佔 60 分；唱腔佔 20 分；儀容佔 20 分

3. 由於所有同學屬初入門者，故是次考試在唱腔的要求上略為放寬，而着重叮板的準確

4. 教唱新曲：平、子喉對唱曲《無雙傳》之《倩女回生》[10]（楊石渠撰曲）

練唱曲目：

a.《無雙傳》之《倩女回生》

b. 溫習舊曲

第十一課（1984 年 11 月 27 日）

講課內容：

教唱新曲：平喉獨唱曲《洛陽橋畔姑嫂墳》[11]（李少芸撰曲）

練唱曲目：

a.《樓台會》之《醉酒》

b.《無雙傳》之《倩女回生》

c.《洛陽橋畔姑嫂墳》

10 曲本載《粵曲唱腔的基礎：王粵生粵曲教材選集》，頁 102–110。

11 曲本載《粵曲唱腔的基礎：王粵生粵曲教材選集》，頁 12–17。

第十二課 (1984 年 12 月 4 日)
講課內容：
1. 教唱新曲：平、子喉對唱曲《越國驪歌》[12]（趙雲舫撰曲）
2. 以《越國驪歌》裏「快中板」唱段為例，示範同一唱段的平喉、子喉、老生喉及大喉唱法
練唱曲目：
《越國驪歌》

第十三課 (1984 年 12 月 11 日)
講課內容：
1. 粵劇及粵曲所用鑼鼓點與各種小曲、板腔曲式和說唱曲式的關係
2. 各種手影的意思及運用
練唱曲目：
a. 溫習《越國驪歌》
b. 溫習其他舊曲

第十四課 (1984 年 12 月 18 日)
學期考試

12　曲本載《粵曲唱腔的基礎：王粵生粵曲教材選集》，頁 166−172。

1984 至 1985 學年下學期
第十五課（1985 年 1 月 8 日）

講課內容：

1. 以《撲火春蛾》裏的中速乙反南音唱段為例，唱成木魚、龍舟、慢速南音

2. 南音轉二黃慢板、梆子慢板或乙反二黃慢板的唱法

3. 唱「入聲字」轉發口的方式

4. 教唱新曲：平、子喉對唱曲《庵堂認母》（羅寶生撰曲）

練唱曲目：

a.《撲火春蛾》

b.《庵堂認母》

第十六課（1985 年 1 月 15 日）

講課內容：

1. 梆子中板各種不同板面的運用

2. 反線中板的唱法

3. 反線二黃慢板的唱法：以《樓台會》之《醉酒》為例

4. 溫習二黃滾花的唱法

5. 溫習二黃慢板的唱法

6. 教唱新曲：子喉獨唱曲《採桑曲》[14]（李少芸撰曲）

7. 以《採桑曲》為例，練習快速度唱腔所用的「打單板」

8. 教唱新曲：平喉獨唱曲《情僧偷到瀟湘館》[15]（最懶人撰曲）

13　曲本載《粵曲唱腔的基礎：王粵生粵曲教材選集》，頁 148–163。

14　曲本載《粵曲唱腔的基礎：王粵生粵曲教材選集》，頁 50–54。曲中多首小曲是王粵生的作品。

15　曲本載《粵曲唱腔的基礎：王粵生粵曲教材選集》，頁 2–7。

練唱曲目：

a.《樓台會》之《醉酒》

b.《採桑曲》

c.《情僧偷到瀟湘館》

第十七課（1985 年 1 月 22 日）

講課內容：

1. 溫習板式唱段：滾花；以二黃滾花唱段《曲寄征人》為例，說明散板易學難精，在音準和表達感情方面均難深入掌握

2. 把《曲寄征人》唱成乙反滾花

3. 練習《曲寄征人》，把同一段唱詞唱成二黃慢板、緊接乙反二黃慢板、緊接二黃滾花

4. 把《曲寄征人》的四、六字句式加以變化，唱成梆子十字句中板

5. 教唱新曲：子喉獨唱曲《青春淚》（王粵生撰曲）

6. 強調「數叮板」的重要性，叮板準確才能掌握擸字。很多粵曲唱來不難，最難的地方常在擸字，故熟習叮板十分重要

練唱曲目：

a.《曲寄征人》

b.《青春淚》

c.《幾回腸斷幾回歌》

第十八課（1985 年 1 月 29 日）

講課內容：

以《越國驪歌》裏的唱段為例，詳細講解梆子慢板的唱法

練唱曲目：

a.《庵堂認母》

b.《情僧偷到瀟湘館》

c.《採桑曲》

第十九課（1985 年 2 月 5 日）

講課內容：

1. 教唱新曲：平、子喉對唱曲《玉梨魂》之《窺情》[16]（葉紹德撰曲）

2. 以此曲為例，練習高音區的唱腔；收窄喉嚨，音量不用太大

3. 以同一曲為例，講解梆子長句滾花的唱法

練唱曲目：

a.《玉梨魂》之《窺情》

b. 溫習舊曲

第二十課（1985 年 2 月 12 日）

講課內容：

1. 續唱《玉梨魂》之《窺情》

2. 續練高音區的唱腔

練唱曲目：

《玉梨魂》之《窺情》

（1985 年 2 月 19 日）

農曆新年假期，不用上課

第二十一課（1985 年 2 月 26 日）

講課內容：

詳細分析及講解《玉梨魂》之《窺情》裏的「合調[17] 慢板」及「合調中板」的唱法

練唱曲目：

《玉梨魂》之《窺情》

16 曲本載《粵曲唱腔的基礎：王粵生粵曲教材選集》，頁 116–128。

17 讀作 [河調]，見本書第六章「常用粵曲詞彙解釋」。

第二十二課（1985 年 3 月 5 日）

講課內容：

1. 教唱新曲：平、子喉對唱曲《王大儒與陳彩鳳》[18]（葉紹德撰曲）
2. 教唱新曲：對唱曲《釵頭鳳》[19]（梁天雁 [1932−2016] 改編）

練唱曲目：

a.《王大儒與陳彩鳳》

b.《釵頭鳳》

第二十三課（1985 年 3 月 12 日）

講課內容：

1. 教唱新曲：對唱曲《狄青》之《夜闖三關》（蘇翁撰曲）
2. 溫習《王大儒與陳彩鳳》
3. 溫習《釵頭鳳》

練唱曲目：

a.《狄青》之《夜闖三關》

b.《王大儒與陳彩鳳》

c.《釵頭鳳》

第二十四課（1985 年 3 月 19 日）

講課內容：

1. 溫習《桃花夫人》
2. 以《桃花夫人》為例，講解唱長腔的拉腔方式
3. 慢板頭鑼鼓點及慢板板面的運用

18 曲本載《粵曲唱腔的基礎：王粵生粵曲教材選集》，頁 140−146。
19 曲本載《粵曲唱腔的基礎：王粵生粵曲教材選集》，頁 92−99。

4. 教唱新曲：平喉獨唱曲《玉梨魂》[20]（馮志芬[1907–1961[21]]撰曲）

5. 講解《玉梨魂》是薛覺先首本、薛派名曲

6. 梆子中板：平、子喉的不同拉腔方式及結句音

練唱曲目：

a.《桃花夫人》

b.《玉梨魂》

第二十五課（1985 年 3 月 26 日）

講課內容：

1. 詳細講解《狄青》之《夜闖三關》裏反線小曲《小桃紅》的唱法

2. 詳細分析《王大儒與陳彩鳳》的音樂結構

練唱曲目：

a.《狄青》之《夜闖三關》

b.《王大儒與陳彩鳳》

第二十六課（1985 年 4 月 2 日）

講課內容：

1. 詳細講解南音、木魚及龍舟的音樂結構及唱法

2. 詳析「反線中板」的句式結構及唱法

練唱曲目：

溫習舊曲

20 曲本載《粵曲唱腔的基礎：王粵生粵曲教材選集》，頁 26–28。

21 另說 1907–1962。

第二十七課（1985 年 4 月 9 日）
講課內容：
1. 講解小曲填詞的技巧
2. 以《釵頭鳳》裏一段乙反中板為例，唱成反線中板、二黃慢板及梆子滾花
練唱曲目：
a.《釵頭鳳》
b. 溫習其他舊曲
第二十八課（1985 年 4 月 16 日）
講課內容：
準備學期考試，同學輪流在堂上獨唱或對唱
練唱曲目：
溫習舊曲
第二十九課（1985 年 4 月 23 日）
講課內容：
準備學期考試，同學輪流在堂上獨唱或對唱
練唱曲目：
溫習舊曲
第三十課（1985 年 4 月 30 日）
學期考試
課程完畢[22]

22 王粵生老師在粵曲課程的第一課已向同學說明尊師重道的重要性，並囑咐同學於每課完結時以「辛苦老師」表示謝意。所有同學均樂意用「辛苦老師」作每課的完結。全個課程結束時，不少同學甚至向王老師鞠躬致謝。

　　由於本書篇幅所限，只能在王粵生老師所曾採用的多首粵曲教材中選取三首，並根據王粵生老師的示範，作詳細記譜，載於書中。它們分別是《歸來燕》、《撲火春蛾》及《胡不歸》之《慰妻》。

　　《歸來燕》及《撲火春蛾》分別是平喉及子喉獨唱曲，均是王粵生老師慣常對初學者授課的教材。粵劇《歸來燕》是李少芸的作品，約創作於 1930 年，粵曲《歸來燕》大概是此劇的主題曲，由薛覺先主唱。粵劇《撲火春蛾》是唐滌生的作品，首演於 1950 年，由陳錦棠（1906–1981）、芳艷芬主演，粵曲《撲火春蛾》大概是此劇的主題曲，由芳艷芬主唱 [1]。

　　《胡不歸》之《慰妻》一曲乃選自馮志芬在 1939 年編撰的粵劇《胡不歸》，原為薛覺先及上海妹主演及演唱。王老師在 1984 至 1985 年度的香港中文大學粵曲課中並沒有採用此曲。本書的記譜是根據王老師與本書編著者在 1988 年 3 月 24 日個別上課示範演唱時的版本。

　　這三首粵曲均附王粵生老師原用曲本的「重抄本」[2]，三首曲的唱腔及伴奏分別用工尺譜和簡譜記譜。

1　曲本見《粵曲唱腔的基礎：王粵生粵曲教材選集》，頁 10–11。

2　曲本由何寶琴女士重抄，在此向她一再致謝。

例一　《歸來燕》曲本

歸來燕

（合尺倒板）肝腸寸斷．

（老鼠尾·長二王）離恨天，秋風暖，迷迷月影，
照花妍，步步回頭，慌住人睇見，呢隻
歸來舊燕，似若杜宇，辛酸8 爲声喧，
頻呼喚，好似話胡不歸去，歸去慶團圓，
觸起我百感愁添，慘撫傷痕，自怨．
呢個遊子思歸，爲把親情念，爲把高堂
掃籠煙，舒望遠，況沉故苑，似往年，
偷見，所以深夜步返，故　園8 步翩翩，心懷
怨，淚痕暗抹，抹吓抹吓，抹難完，
恨事多端，苦已斷腸，寸　寸．（長腔）

（合尺滾花）悅似杜鵑啼血，句句碎我心絃8
我冷盡了情心，不願与相思人見。
一念到我身軀殘廢，我都未敢再誤嬋娟8
壓瘋心，忍淚流，我都要回步轉。離此凄涼
環境，猶勝長住在奈何天8

《歸來燕》示範錄音

譜例 3-1 《歸來燕》唱腔及伴奏記譜（簡譜）

0

× 0 3532 11 1 ˙6 5˙.6 1.˙.6 561˙ 6˙ 5˙

0

× 35 3 32 65 35 2 65 3235

0

× 23 2 2 65 35 2 65 3 5

0

× 2 6535 23 27 6561 5 15 6 1

譜例 3-1 （續）

68

1̇7̇ 1　　2̇3̇4̇ 3̇2̇1　　5 ——　　5̇ 0 0
照　　花　　　妍，

1̇7̇ 1　　2̇3̇4̇ 3̇2̇1　　5　3̇5̇6̇1 5̇6̇3̇ 5

7̇7̇ 7̇3̇2̇7̇ 6̇7̇ 6̇7̇6̇5　3 5　0　5̇7̇6̇
步　　　　步　　回　頭，　　慌住

7̇7̇ 7̇3̇2̇7̇ 6̇7̇ 6̇7̇6̇5　3 5̇7̇6̇ 5̇6̇5̇ 5̇7̇6̇

5̇3̇ 5　2.4̇ 3̇4̇3̇2　1 ——　1 0 2 1
人 na　a　睇　　見，　　　哩隻

5̇3̇ 5　2.4̇ 3̇4̇3̇2　1 2̇4̇3̇2 1̇7̇ 1

2̇7̇1̇ 12 7̇1̇7̇6　5̇3̇ 5 6̇5̇ 1　0　7̇7̇
歸 e　　來　舊　燕，　　似若

2̇7̇1̇ 12 7̇1̇7̇6　5̇3̇ 5 6̇5̇ 1̇2̇3̇ 1̇7̇1̇ 7̇7̇

舒　　　望　　　　　遠，

沉ma　　沉　　故　　苑，

似　　　往　　　年，　　　　哩個

遊　　　子　　思　　歸，　　　為把

譜例 3-1（續）

76

拉長腔

\times

$1 \quad 1 \quad \underline{0\,2\,3\,5} \quad \underline{2\,3\,1} \quad \underline{2\,3} \quad \underline{1\,0} \quad 1 \quad 1 \quad 0$

寸　　yn。

$1 \quad \underline{1\,2\,3\,5} \quad \underline{2\,3\,1} \quad \underline{2\,3} \quad 1 \quad 1 \quad 1 \quad \underline{3\,5\,3\,2}$

\times

$1\dot{7} \quad 1.\,2 \quad \underline{3\,4\,3\,2} \quad \underline{5\,4\,3} \quad 2 \quad 3 \quad \underline{2\,3\,5} \quad \underline{3\,2\,7\,2}$

yn

$1\dot{7} \quad 1.\,2 \quad \underline{3\,4\,3\,2} \quad \underline{5\,4\,3} \quad 2 \quad 3 \quad \underline{2\,3\,5} \quad \underline{3\,2\,7\,2}$

（漸慢）

\times

$\underline{6\,7\,6\,5} \quad \underline{0\,1\,7\,1} \quad 2 \quad 0 \quad \dot{7}.\,2 \quad \underline{7\,2\,7\,6} \quad \underline{5\,1} \quad \underline{3\,5}$

yn　　　　　　　　yn

$\underline{6\,7\,6\,5} \quad \underline{5\,1\,7\,1} \quad 2 \quad \underline{2\,5\,3\,2} \quad \dot{7}.\,2 \quad \underline{7\,2\,7\,6} \quad \underline{5\,1} \quad \underline{3\,5}$

\times

$\dot{6} \quad 0$

鑼鼓點：滾花（五槌）

$\dot{6}$　局 局局　查　昌昌　撐 昌昌　查查查　撐　查　查查查

合尺滾花

士字序（作引子）

撐，多 撐撐 查 昌 昌 撐 7 2 5 7 6

恍似 杜鵑　　　　啼血，

鑼鼓點：一槌 士字序

查得得 撐 7 2 5 7 6

句句 碎我

心絃 yn∞

鑼鼓點：兩槌　　尺字序

多 撐多 查昌 撐

$\overset{7}{\underline{1}} \ \underline{1\,7} \ \overset{6}{\diagdown\underline{1}} \quad 0 \quad \underline{5\,3} \ \widehat{2} \quad \underline{1\,.\,\dot{7}} \quad \underline{6\,7\,6\,5} \ \underline{3\,.\,5} \ \underline{6\,1} \quad \overset{\lor}{\widehat{\,5\,}}$

我　冷盡　了　　　　情心　　ma，

$\underline{0} \quad 0 \quad 0 \ \overset{7}{\diagup}\underline{7\,6} \ \widehat{1} \quad \underline{5\,3\,4\,3\,2} \ \underline{1\,.\,\dot{7}} \quad \underline{6\,7\,6\,5} \ \underline{3\,.\,5} \ \underline{6\,1} \quad \overset{\lor}{\widehat{\,5\,}}$

$\overset{\frown}{0} \qquad\qquad \overset{\frown}{0} \qquad\qquad\qquad \underline{2\,6\,1} \ \underline{3\,3\,2} \ \widehat{2} \ 0 \quad 0$

　　　　　　　　　　　　　　　　不願與　相思

鑼鼓點：一槌　　合字序

$\underline{查\ 得得} \ 撑 \quad 2 \quad 4 \quad \underline{3\,.\,2} \ 1 \ \overset{\frown}{5} \ 0 \qquad \overset{7}{\diagup}\underline{6\,1\,3} \ \widehat{2}$

$\underline{5\,1} \quad \underline{3\,2\,.} \ \overset{\lor}{}\overset{7}{\widehat{1}} \quad \overset{\frown}{0} \qquad\qquad\qquad \overset{\frown}{0}$

人見。

鑼鼓點：兩槌　　　　上字序

$\underline{5\,1} \quad \underline{3\,2\,.} \ \overset{\lor}{}\overset{7}{\widehat{1}} \quad 多 \ \underline{撑\ 得} \ \underline{查\,昌} \ 撑 \ 2 \ 5 \ \underline{7\,6} \ 1$

$\underline{2\,6\,1\,1} \ \underline{3\,3\,2} \ 2 \ 0 \quad 0 \quad \underline{5\,1} \overset{3}{\diagup}\widehat{2} \ \underline{7\,1\,7\,6} \ \underline{5\,.\,6} \quad \underline{7\,6\,7} \ \overset{\lor}{\widehat{6}}$

一念到我　身軀　　　　　殘廢，

$0 \qquad 0 \qquad 0 \ \overset{7}{\diagup}\underline{6\,1} \ \underline{3\,2} \ \underline{5\,1} \overset{3}{\diagup}\widehat{2} \ \underline{7\,1\,7\,6} \ \underline{5\,.\,6} \quad \underline{7\,6\,7} \ \overset{\lor}{\widehat{6}}$

鑼鼓點：四槌　　　　　　　　　　　　　　　上字序

局局　查得得　撐得得　撐撐昌　撐　尺　合　乙　士　上

合尺尺　仜合　合　O　O　合工.六　尺乙上乙士　合.土　乙士乙　士
離此淒　涼　　　　　　　　環境　a，

O　O　合尺尺　合　合工六　尺乙上乙士　合.土　乙士乙　士

（漸慢）

合上合　士.尺上　上　O　O
猶勝長　住

鑼鼓點：一槌　士字序

查得得　撐　乙　尺　合　乙　士　O　O　合上合　士尺上

乙　士合　合乙　尺.六　工反工尺　乙上　工尺
在　奈何　　　　　　　　天　∞

乙　士合　合乙　尺.六　工反工尺　乙上　六工尺

例二 《撲火春蛾》曲本

（轉正綫二王）正是味 如，甘，蔗。 待等你浮沉慾海，

你至知道如 受，魔—六工六尺乙士工尺乙尺士合

上仁—邪8

（反綫七字清）呢隻撲 火春蛾，經已為 盲春。好比彩 雲易散，

一銀蛇8不 悔当初，西 蜀夜。我呢個懷 春少女，本無

邪8箭 不射人，人 自射。風 不横舟，舟自斜8

債 不纏人， 人自借。 寬 不纏身，身以賒8

（滾花）我命苦未敢怨天尤人，誰叫我做一個多情蓮姐。

願乞幾個金錢活命，已不敢願望窮奢8

《撲火春蛾》示範錄音

撲火春蛾

（乙反南音）今晚淪荒野，錯把孽債賒。燈殘影寂，路斜斜。

強賣悲歌，養活個位憐香者。初踏蒼茫人海，便有暴雨

難遮。若問情味酸甜，一曲都難書寫。難書寫。

有陣枕边情侶，都会似蝎如蛇。上乙合尺上乙合乙上

合乙上尺乙上尺、　反上尺反尺乙上尺反尺上士

合士上—士乙合伬合伬伬合×合士合　（反尺反尺上

乙上合　反尺反尺上乙合乙合　六—五六五反

尺反上　反上尺反六　亿五六五六生　六—五反六五六

怪不得初入情場，

譜例 3–3 《撲火春蛾》唱腔及伴奏記譜（簡譜）

路　斜　斜。

強　賣悲歌，　養活嗰位

憐　香　者。　初踏

蒼　茫　人海，　便有

暴　雨　難　遮。　　若問

情　味　酸　甜，　　一曲都

難　書　寫。

難　書　寫。　　有陣

譜例 3-3 （續）

八字句正線二黃慢板

譜例 3-3 （續）

（曲譜／工尺譜）

如　　　　　受，

魔

反線七字清（G＝1）

邪∞ 哩隻　撲　　　　　　　　火

春e　　　蛾，　　　經　已　為　i

106

231 2 0　2321　356i　565 0　　0　　0

盲　　　者。

231 2. 3　2321　356i　565　5535　2311　356i

0 　5 5　5.653　2345　30 5　321　53 5

好 比 彩　　　雲

5 　50.　5.653　2345　3 05　321　53 5

6.1　6123　1　　1 0　0 0　5.3　2345

易　　散，　　　　　一e

6.1　6123　12321　6123　1 1　5.3　2345

3 5 30　561 1276　501 6123　1　1 0

銀i　　蛇∞

3 5 3　561 1276　5.1 6123　121 6123

1 02 3532 1 0 0 0 5 53 2345
少 女， 本

1. 12 3532 1.12 353432 1 1 5653 2345

3 5 3 561 0276 501 6123 1 0
無 邪

3 5 3 561 1276 5.1 6123 121 6123

0 0 5 4 5 0 0 i6i i7 65
箭 不 e

1 1 0 06i 5634 5 i6i i7 65

306 43 2 0 0 0 6. 2 1235
射 人， 人 i

3.6 43 2.2 1261 2 2321 6.2 1235

譜例 3-3 （續）

231 2　3˙3 0165 35⌒5 0 0
　自　　　　射。

231 265 3˙3⌒3165 35⌒535 2311 3561

0 0 5.⌒53 2345 3⌒5 3 535 327
風　　　　　　　不e

5 5 5.653 2345 3 5 3 535 327

60 2 123 2⌒ 2 0 0 0 5˙.3 2345
橫　　　舟，　　　　　舟

60 2 123 2.2 1261 2 2 5˙.3 2345

3⌒5 30 61 0276 5.1 6123 1 0
　自　　　斜∞

3 5 3 61⌒1276 5.1 6123 121 6123

110

```
 ×              丶  ⌒3            ×              丶  ⌒ ⌒
 0    0    5 丶4  5      0    0    1̇6̇1̇  1̇765
             債                           不 e

 1    1    0    0 丶6̇1̇  53   5    1̇6̇1̇  1̇765
```

```
 ×  ⌒5              丶              ×              丶 ⌒
 30 丶6  43  2      0    0    0    6̣.2  1235
 纏         人，                     人 i̇

 3.  6  43  20 丶2̇3  2  1261  2  —  6̣.2  1235
                                ̣
```

```
 ×  ⌒          丶  ⌒  ⌒       ×         L
 231  2  0   353  3561  5  —  0    0
        自           借。

 231  2 i̇丶65  353  3561  5 ⌒5765  3.i̇  3561
```

```
 ×              丶 ⌒           ×  ⌒3         丶 ⌒
 0    0    5653  2345   3 丶5  3   535  327
          冤                    不 e            ̣

 5    5    5653  2345   3  5  3   535  327
                                           ̣
```

譜例 3-3 （續）

（樂譜：工尺譜／簡譜，含兩行旋律）

6 0 2　1 2 3　2　0　　0　0　5ꞏ.3　2 3 4 5
纏　　　　身，　　　　　　身　i

6ꞏ 2　1 2 3　2ꞏ2　1 2 6 1　2　2　5ꞏ3　2 3 4 5

3ꞏ5　3 0　7 7　6 7 6 5　5 3 5　5 4 3 4 3 2　1　0
　　已　　　賒∞

3　5　3　7　6 7 6 5　5 3 5　0 4 3 4 3 2　1ꞏ.2　3 5 3 2

緊接士工滾花

0　1　6 2 6 2　1 2　3 5　5 0　0　5 1 1
我　命苦未敢　怨天　尤人，　　　誰叫我

1　0　0　　　　　　　　1 2　3 5　0

6 2 1　2 3　5　　0　0　5ꞏ.6　7 6
做一個　多情　　　　　　蓮

0　0　0 2 1　2 3　5　5ꞏ.6　7 6

112

譜例 3-4 《撲火春蛾》唱腔及伴奏記譜（工尺譜）

唱腔

乙反南音

　今　晚
　淪　荒　野，　錯把
　孽　債　賒。
　燈　殘　影　寂，

伴奏

士　士乙士合，仮０合乙　伬.仮　合　０　０　０
路　　　　　斜　　　斜。

士.乙　士乙士合　仮　合乙　伬.仮　合.合　仮合伬仮　合士仜　合士合

乙上　上反尺上　乙　乙０　六　六反　尺.反　上乙尺士
強　　　　　賣　　悲　歌，　　養活嗰位

乙上　上反尺上　乙　一　六　六反　尺.反　上乙尺士

合仮伬　合０　反　合乙　尺.反　上　０　尺上乙
憐　　　香　　者。　　　　初　踏

合仮伬　合　反　合乙　尺.反　上反六　尺反六　尺上乙

反尺反　尺反尺上乙上乙士　合仮伬　合　合　尺.反　乙上　乙上
蒼　　　　　茫　　人　海，　　便有

反尺反　尺反尺上乙上乙士　合仮伬　合　合　尺.反　上　乙上

乙．上尺反　上尺上乙　合仮伬　合〇　六　六五六反　尺反尺〇　乙士
暴　　　雨　　　難　　　遮。　　　　　　　　　　　　若問

乙．上尺反　上尺上乙　合仮伬　合　　六　六五六反　尺反尺〇　乙士

合　〇尺反尺上　乙乙上　上尺反六　尺反尺上乙上乙士　合　　〇　　〇反反反
情　　　味　　　酸　　　甜，　　　　　一曲都

合　合反尺上　乙乙上　上尺反六　尺反尺上乙上乙士　合．反　尺反合　合反反反

合仮伬　合〇　反　合乙　尺．反　上　〇　　〇
難　　　書　　　寫。

合仮伬　合　　反　合乙　尺．反　上反六　尺反六．反　六反尺反

合仮伬　合　反　合乙　上尺．反　上　〇　尺反尺
難　　書　　寫。　　　　　有陣

合〇　〇　反　合乙　尺．反　上反六　尺反六　反尺

116

反.六　　五六五　　六　　工反工尺　　上尺尺　　反　　0　　六　尺反
枕　　邊　　　　　情e　　侶，　　　　都會

反.六　　五六五　　六　　工反工尺　　上尺　　反　　上尺　　六　　反

拉長腔
尺反　　反0　　尺工尺上　　工反.六工尺　　乙上　　上　　0乙　　合乙
似蝎　　如　　　　　　　蛇。

反　　反　　尺工尺上　　反六反工尺　　上　　上　　上乙　　合乙

乙上尺上乙　　合0合乙　　乙上　　0合乙　　乙上　上　　上反乙上　　反尺.　　0尺反

上尺上乙　　合　合乙　　上　　上合乙　　上　上　　上反乙上　　反尺.　　尺尺反

乙上乙上　　尺.反尺上　　乙上尺反　　尺上乙上士　　合仮合乙　　上0　　士乙士合　　仮合仮伬仮

上乙上　　尺.反尺上　　乙上尺.反　　尺上乙上士　　合仮合乙　　上　　士乙士合　　仮合　伬仮

譜例 3-4（續）

八字句正線二黃慢板

初　　　入　　　情　場，　　　　正是

怪不得話

118

士合⌃上　O六工反工尺　上．尺工六　尺工尺上乙士　合O　　O　　　O
味　　　　　　　　　　　　　　　　如，

士合⌃上　O六工反工尺　上．尺工六　尺工上　乙士　合　合反工尺　上．尺工六　尺工上乙上乙士

O　　　O　　六工尺　上．尺工六　　尺工尺　乙　尺乙上乙士　　合O乙　士上合
甘e

合仜　合　六工尺　上．尺工六　　尺工尺　乙　尺乙上乙士　　合．乙　士上合

上　O　　O　　　　　　　　　　　O　O士尺上
蔗。　　　　　　　　　　　　　　待等你

上　仩反工尺　乙尺工六　尺上乙上乙士　合仜合　乙　乙　士上合尺　上乙　上

仜．合　　仜合士上　　合仜　合O　士合士上　上尺　乙上上　工尺上
浮　　　　沉　　　慾　　海，　你至　知道

仜．合　　仜合士上　　合仜　合　乙士合士上　尺．工　上上　工尺上

譜例 3-4 （續）

仜　０合土上　　合仜　合０　土．乙土合　　上　０　　　０
如　　　　　　　　　　　受，

仜　仜合土上　　合仜　合　　土．乙土合　　上　　土合土上　合仮仜合

０　　　０　工０六　工六工尺　乙土　　工尺乙尺　土乙土合　上仜
魔

上尺工尺　上仜　工．六　工六工尺　乙土　工尺乙尺　土乙土合　上仜

反線七字清（G＝上）

合　　生六　　六工　六　　　　０　　０　　五生六　六五生
邪　哩隻　撲　　　　　　　　　　　　　　　　火

合　　０　　０　０亿五生　六五工　六　　五生六　六五生

生五．生　五六工　上尺　　――　０　五　反六　上．尺　上尺工六
春e　　　蛾，　　　　　　經　已　為　i

生五．生　五六工　尺．尺　上尺土上　尺０　　上．尺　上尺工六

120

尺工上 尺 0　尺工尺上　工六五生　六五六 0　　　0　　　0

盲　　　　　　　　　　者。

尺工上　尺．工　尺工尺上　工六五生　六五六　六六工六　尺工上生　工六五生

0　六六六　六．五六工　尺工反六　工0 六　工尺上　合仜 合

好　比　彩　　　　　　　　　　　雲

六　反六0．　六．五六工　尺工反六　工 0 六　工尺上　合仜 合

士．上　士上尺工　上　　　上 0　0　0　六．工　尺工反六

易　　　散，　　　　　　　　　　　一e

士．上　士上尺工　上尺工尺上　士上尺工　上　上　六．工　尺工反六

工六　工0　合士上　上尺乙士　合0上　士上尺工　上　上0

銀i　　蛇∞

工六　工　合士上　上尺乙士　合．上　士上尺工　上尺上　士上尺工

上 O 尺　工六工尺　乙上　　O　　　O　O　六　六工　尺工反六
少　　　女，　　　　　　　本

上. 上尺　工六工尺　上.上尺　工六工反工尺　上　上　六五六工　尺工反六

工 工六 工　合士上　O尺乙士　合O上　士上尺工　上　　O
無　　　邪∞

工 六 工　合士上　上尺乙士　合.上　士上尺工　上尺上　士上尺工

O　O　六 反 六　O　　O　生五生　生亿　五六
箭　　　　　　　不e

上　上　O　　O五生　六五工反 六　生五生　生亿　五六

工 O 五 反工 尺　　O　　O　士. 尺　上尺工六
射　　人，　　　人　i

工. 五 反工 尺.尺 尺　上尺士上　尺　尺工尺上　士.尺　上尺工六

尺工上　尺　　工尺工　○生五六　工六　六　　○　　　○
　　　　　　　　自　　　　　　射。

尺工上　尺五六　工　工工　工生五六　工六　六工六　尺工上生　工六五生

○　○　六.　六工　尺工反六　工工六　工　六工六　工尺乙
　　　風　　　　　　　　　　　　不e

六　六　六.五六工　尺工反六　工　六　工　六工六　工尺乙

土○　尺　上尺工尺　尺　○　○　○　六.工　尺工反六
橫　　　　　舟，　　　　　　　舟

土○尺尺　尺　上尺工　尺.尺尺　上尺土上　尺　尺　六.工　尺工反六

工工六　工○　土上　○尺乙土　合.上　土上尺工　上　　　○
自　　　　　　斜∞

工　六　工　土上　上尺乙土　合.上　土上尺工　上尺上　土上尺工

譜例 3-4 （續）

士O尺　上尺工　尺　0　　　0　0　六．工　尺工反六
纏　　　身，　　　　　　　身　i

士．尺　上尺工　尺．尺　上尺士上　尺　尺　六．工　尺工反六

工士六　工O　乙乙　士乙士合　六工六　六反工反工尺　上　　　0
　　　已　　　賒∞

工　六　工　乙　士乙士合　六工六　O反工反工尺　上．．尺　工六工尺

緊接士工滾花

0　　上　　士尺士尺　上尺　仜合　合0　0　　合上上
我　　命苦未敢　怨天　尤人，　　　　誰叫我

上　　O　　O　　　　　　　　　上尺　仜合　0

士尺上　尺仜　合　　0　　0　合．．士　乙　士
做一個　多情　　　　　　　蓮

0　　0　　O尺上　尺仜　合　合．．士　乙士

126

尺.工　上　0

姐。

鑼鼓點：五槌

尺.工　上　局　局　查　得得　撑得得　查查查　撑查

0　　　　　　　　　0

查查查　撑.得得　撑撑　查　得得　撑　工　六　尺　工　上　　（引子）

士工尺上　工合.士　乙乙士　士　0　　0

願乞幾個　金錢　e　活命，

0　　　　　　　乙　士工尺上　　工合.士　　乙士

0上工尺　乙士.尺　上　0　0　仜

已不敢　願望　　　　　　　窮

0　　　　0.六工尺　乙士.尺　上　仜

（吊慢）

工尺　尺乙　乙　士乙士合　仜.合　士上　上乙　士乙士合士　士合

奢∞

工尺　尺乙　乙　士乙士合　仜.合　士上　上乙　士乙士合士　士合

例三　《胡不歸》之《慰妻》曲本

（生長句二王）相对凄涼，相看神愴，嬌呼你梨渦淺笑，

試問今何往，春山愁鎖，淚偷藏，花好偏逢，風雨

放，苦命妻逢，我呢個苦命郎，恩愛難求，我）

哃位慈母諒，惟有低声偷怨，怨句天意，茫茫

（旦二王）但願留得青春，再續情絲，千丈。郎你

倚閭有母，何堪令佢盼望，更　長8　夜雨、

難瞞，郎呀你要早歸，為、上。

（生中板）忍听鵑　声啼怨，呢個病婦　凄涼8　又恐怕事、

洩親娘，更多　不諒。因為孝親為重，無計惜玉

與怜香8

《胡不歸》之《慰妻》示範錄音

128

胡不歸慰妻

（生長句二流）情惆悵，意淒涼，枕冷鴛鴦怜錦帳，巫雲鎖

斷，翡翠衾寒，　燕不雙，心愁愴，偷渡銀河來

探望，強遣慈命倍驚惶，為問玉人病狀，（白）妻呀·

（旦白欖）心又喜，心又慌。何幸今宵会我郎。

（生接）心又喜，心又安。問嬌曾否復安康，復安康。

（旦滾花）我又怕郎縱情長，妾命不長。

（生二王）唉，我苦衷滿懷，何幸得嬌妻，你見諒。

（旦接）斷不敢怨郎情薄，我亦知你母命，難忘。

祇怨惡病相纏，我都未能，無恙。

例三 （續）

（滾花）惟有 令佢安眠，然後靜靜回家往。

（旦花）夫呀寂寥奴已慣，你勿愁我不安8又恐怕事洩婆婆，

令我更多罪狀。

（生花）妻呀你個種堪憐嘅病態，应早休養在牙床8我当

陪坐床前，更為妻你垂羅帳。

（旦花）我又何忍令郎独坐，自丟夢入黄粱8你既係不怕归遲，

正可二話別来情況。

（生士怑板）話偏多、ㄨ、情更苦、ㄥㄨㄥㄥ縱多心事，自有来 ㄨㄥ

日，ㄥㄨㄥㄨㄥㄥ方、长8　待我展香衾、ㄥ更為你陳、綉枕、ㄥ

ㄨㄥㄥㄥ娇呀你安眠、ㄨㄥㄥㄨㄥㄥㄥ，無恙。

（旦唱滾花）惟有香衾強就，以慰夫呼你情長8

譜例 3-5 《胡不歸》之《慰妻》唱腔及伴奏記譜（簡譜）

譜例 3-5 （續）

3 50 5.6 5̂67 6 60 1 3

銀　河　　來　　來　探　　望，　　　強　違

3 5 5.6 567 6 — 1 3

5.672 60 1.235 2176 50 57 6.276 5

慈　　命　倍　驚　惶，　為　問　玉　人

5.672 6 1 35 2176 5 57 6 76 5

50 65 7 1 0343 2.5 3532 7276 501

病　　狀。

5 65 1 1 1343 2.5 3532 7276 5.1

（漸慢）　　　　　　　　　　　　　　　生口白

61 2170 1 0

　　　　　　　　　　　　　　　　　　妻呀。

鑼鼓點：一槌

61 217 1 查　得　撑　0

譜例 **3-5** （續）

旦白欖
　　　×　　　　　　×

心又　喜，

鑼鼓點：撲燈蛾

查 查 查　局 局 查　局 查 查　撐 查　撐　　局　　局

×　　　×　　　×　　　×　　　×　　　×　　　×　　　×

心又　慌。　何幸　今宵，　會我　郎會　〇我　　郎。

局　　局　　局　　局　　局　　局　　局　　局

生白欖
　　　×　　　　　　×

心又　喜　我嘅

鑼鼓點：撲燈蛾

查 查 查　局 局 查　局 查 查　撐 查　撐　局　　局

（漸慢）

×　　　×　　　×　　　×　　　×　　　×　　　×　　　×

心又　安。　問嬌　曾否你　復安　康復　〇安　　康。

局　　局　　局　　局　　局　　局　　局　　局

134

$\overset{\frown}{0}$

鑼鼓點：五槌

局　　局　　查　　得得　　撐得得　　查查查　　撐查　　查查查

$\overset{\frown}{0}$　　　　　　　　　　　　　　　　　　　　　且唱士工滾花

　　　　　　　　　　　　　　　　　　　　　　　　　　　$\overset{\frown}{0}$

　　　　　　　　　　　　　　　　　　　　　　　引子

撐．得得　　撐撐　　查　　得得　　撐　　3　5　2　3　　1

0．161　5 7　65　3　　　　　$\overset{\frown}{0}$
我又怕　郎縱　情　　長，

$\overset{\frown}{0}$　　　　　　　　　　0．　7　61　5 7　6 5　3

0 7　　61　1　　0.3　3　　　65　　5
妾　　命呀　　　不　　長．。

$\overset{\frown}{0}$　　　　　76　1　　3　　65　　5

譜例 **3–5** （續）

生唱二黃慢板

（五線譜及簡譜合成之粵劇工尺譜，含唱詞：唉我苦、衷滿懷，何幸得嬌妻，你見a諒。鑼鼓點：一槌）

```
×              L           L                        L
6 1  1    0    0    0    0         0    0
羨。

?
6 1  1765  3561  5327  6561  2345  3532  17  11
```

生唱長句二黃慢板

```
×                    `                  `              L
532   1    22.5   321    5  ―   0   0
相    對   凄 i    涼,

532   1    22.5   321    5    3561   563   5
```

```
×              L           `              `              L
53   2    20    565   1   10    0    0321
相   看    神 na  愴,              嬌呀你

0    535   276   565   1   565   127   1
```

```
×              `              `                        L
53   50   3432   2    3432   1    0    66
梨   渦    淺     笑,             試問

53   5    3   2   25   3432   123   171   ?66
```

譜例 3-5（續）

140

譜例 3-5 （續）

```
 ×                    、                  、                       L
 5 3  5 0   7 1 7 6   5 6 3 5   6         6 0   0      5⌒1
 慈   母              諒，               惟 有

 5 3  5     7 1 7 6   5 6 3 5   6. 6⌒7  6   5 6 7 2   6 7 6 5   5 1
```

```
 ×                     、            、                              L
 6 5  4.5 3 5   2  2 0   2 3 2 1  7 1 5   1          0 1   2 1
 低   聲      偷     怨，         怨 一 句

 7⌒6 5  4  3 5   2⌒2 3 5   2 3 2 1  7 1 5   1 2 3   1 1   2 1
```

```
 ×                    6 7         、               、                       L
 2 7   0⌒6   5 3   5    1 7 2   1   1          0
 天                   意，

 2 7⌒7  6 7 6   5 3   5    1 7 2   1    6⌒5 6 1   5 3 5
```

```
 ×                          、         L                           、
 0    0   2 3 5   2   0 1⌒1   6 1 6 5   4 5   2 1 2 4
              茫

 1 2 7   1  1   2 3 5   2   2 1   6 1 6 5   4 5   2 1 2 4
```

142

```
×              ⌐         ⌐              ⌐
5  5  0    0   0        0   0   0    6 6
茫 ∞                               但 願

5  6535   23  2 765   45  2.4  56  5
```

```
×        7⌐                ⌐          ⌐        7⌐
53  5  1   2  20   43  2      0        16
留  得    青  春,              再  續

53  5  1   2  223   43  235   2323   16
```

```
×        4⌐          7⌐         ⌐            ⌐
5  5 532  15  0 13  2 —      0   0
情    i                絲,

5  5 532  15  5 13  2 2 432  15  513
```

```
×         ⌐              ⌐                    ⌐
0   0  4 43   20   2327   601   215
       千

231  2  4 43   2     2327   6.1  215
```

譜例 3-5 （續）

144

5 5 0　0　0　0　0　0　0

長∞

5 5435 243432 1. 327 6712 727176 53 5

7 7235 2 0176 535 6 0 5111

夜　　雨　　難　瞞，　　　郎呀你要

7 7235 2 2176 535 635 676 5 11

2 2435 236 0 272 3 — 0 0

早　　　　　歸，

2 2435 236 6 272 3 5435 2764 3272

0 0 53 5 506 7672 601 235

為

35 3 53 5 5.6 7672 61 235

譜例 3-5 （續）

生唱禿頭士工中板

146

5 3 5　3 2 1　5　　5　0　　0　0 1　5. 3　2 3 4 5

親 na　　娘,　　　　　更 多

5 3 5　3 2 1　5 6 5　3 5 6 1　5　5 1　5. 3　2 3 4 5

3 3 5　3　5 1　1 2 3　7 2　2　0　　0

不 na　　諒。

3 3 5　3　5 1　1 2 3 5　7 2　2 5 4　3 5 3 4 3 2　1 2 3 5

0　3 6　1　1 0　0　0　2 7　7 6 7 6

因 為　孝　　　　　　親 na

2　2 0　0　3 6　1 3 2　1 3 5　2 7　7 6 7 6

5. 6　5 6 7　6　—　0　5 1　3 6　0

為　　重,　　　無 計　惜 玉

5. 6　5 6 7　6 7 6　5 6 7 2　6　—　0　5 1 2

譜例 3-5 （續）

生唱禿頭士工滾花

我惟有　先令佢　安　　　眠，

然後至　靜靜　回

家　往。

鑼鼓點：五槌

局　局　查　得得　撐得得　查查查　撐查

148

$\overset{\frown}{0}$ $\overset{\frown}{0}$

引子

<u>查查查</u>　撐.<u>得得</u>　撐撐　查　得得　撐　3　6·　<u>1.2</u>　3　2

且接唱士工滾花

<u>03.7</u>　<u>63</u>　<u>5·1</u>　1　　$\overset{\frown}{0}$　　　　<u>76</u>　<u>57</u>　$\overset{\frown}{1}$
夫呀　寂寥　奴已　慣，　　　　　　　你勿　愁我

$\overset{\frown}{0}$　　　　　<u>03.7</u>　<u>63</u>　<u>51</u>　1　　0　　　　<u>17615</u>

<u>03</u>　$\overset{3}{2}$<u>7</u>　$\overset{67}{60}$　∨　$\overset{67}{65}$　0　　　　　$\overset{\frown}{0}$
不　安　　呀∞

鑼鼓點：兩槌　　合字序

<u>13</u>　<u>27</u>　$\overset{67}{6}$　∨　$\overset{67}{65}$　多　撐　查得　撐　$\overset{23}{2}$　<u>1435</u>

<u>0621</u>　<u>61</u>　<u>35</u>　5　0　$\overset{\frown}{0}$　　<u>061</u>　<u>13</u>　2　　　0
又恐怕　事洩　婆婆，　　　　　　令我　更多

$\overset{\frown}{0}$　　　　　<u>621</u>　<u>61</u>　<u>35</u>　50　0　<u>0.761</u>　32

譜例 3-5 （續）

7 7176 6 1 0
罪狀　　　　呀。

鑼鼓點：四槌

7 7 6 6 1 局 局 查得得 撐得得 撐撐 昌 撐

生接唱士工滾花

0　　　　21 1 2 2. 25.7 61 0
妻呀 你嗰種 堪憐嘅 病態，

上字序
3 5 2 3 1 0　　　　　　35 61

32 27 6 03 5.6 1 0　　0
應早 休養 在 牙 床∞

鑼鼓點：兩槌 上字序

0 0 37 63 5.6 1 多 撐 昌 撐 3 5 23 1

013 5 6 35 5 0 7621 35 0 0 5 171 2
我當陪 坐床前， 更為妻你垂 羅帳。

0 135 63 5 0 7621 35 5 171 2

150

鑼鼓點：四槌　　　　　　　　尺字序

局　局　查得得　撐得得　撐撐　昌　撐　3　6　1.2　35　2

且接唱士工滾花

7652　65.6　76　6　　0　0　　061　76　1　0　35

我又何忍 令郎　獨坐，　　自去 夢入　　黃梁

0　71765　36　5　7　6　0　067　61　35

生口白

0　　0　　0116　21　21　5　0

你既係 不怕 歸 遲，點呀？

鑼鼓點：兩槌　　合字序

多　撐昌　撐　2　1　4　3　5　0　　0

且續唱士工滾花

0　1227　65　50　0　5.6　7　6　1

正好一話 別來　　情　　況。

31　21　50　012　37　65　5.6　7　6　1

譜例 3–5（續）

鑼鼓點：慢板頭

局　查查查查　局局查　局查查　撐·得多　多撐·多　多撐查多　撐的的

生唱快速士工慢板

短序

話偏多，　一定情　更苦，

縱 a 多　心事，自有

來　日 na，　方

152

譜例 3–5 （續）

譜例 **3-6** 《胡不歸》之《慰妻》唱腔及伴奏記譜（工尺譜）

二黃流水板短序

唱腔

伴奏

爽撞點頭
（慢）　　　　　　　　　　　　　　　　　（快）

士合士上　合合　士合上乙上　尺　　0 六　五六工六　尺工上　尺

摑摑的的　局撑　　得撑查得　　撑　　局

生唱長句二流

合仜　合士合　上乙上　上0

情　惆　　帳，

0 六　五六工六　尺工上　尺　　合仜　合士合　上　　上工尺

局

上尺工六　尺上乙士　合　0　工六工尺　乙上　六工　尺乙　士

意　　凄　　涼，　枕　　　　冷鴛　鴦

上尺工六　尺上乙士　合　一　工六工尺　　上　六工　尺乙上乙士

合0　士尺工尺　上　上0　仜士上　合0　士尺工尺乙　士0

憐　錦　　帳，　巫　雲　鎖　斷，

合　　尺工尺　上　上士合　仜士上　合　　尺工尺乙　士

上尺工　上上　乙上〇　尺仜　合　〇工六　仜士合　士上
翡　翠　　　　衾　　　寒，

上尺工　上乙上　乙上工六　尺仜　合　合工六　仜士合　士上

合士　仮合仜　合　〇　〇
查查查查　得撑　查得　撑

合士　仮合仜　合　—　合上　乙士　合　乙上　士合士上

〇
合仜　合　合仜士　士合士上　合仜　合　上　六工六
局　　　局　　　　　局　　　　　　　燕　　不na

尺尺〇　尺乙士　合士合　上上〇　尺乙　士乙士合
雙，　　心　惆　　愴，　　偷　　渡

尺尺工六　尺乙士　合士合　上—　尺乙　士乙士合

156

（漸慢）

銀　河　來　來　探　望，　強　違

慈　命　倍　驚　惶，為　問　玉　人

病　狀。

生口白

妻呀。

鑼鼓點：一槌

查　得　撐

譜例 3-6 （續）

　　　　　　　　　　　　　　　　　　　　　　　　　旦　白　欖
　　　　　　　　　　　　　　　　　　　　　　　　　×　　　　×

　　　⌢
　　　О　　　　　　　　　　　　　　　　　　　　　　心　又　喜，

鑼鼓點：撲燈蛾

查 查 查　　局 局 查　　局 查 查　　撑 查　撑　　　　局　　局

×　　　×　　　×　　　×　　　×　　　×　　　×　　　×

心 又　慌。　何 幸　今 宵．　會 我　郎 會　О 我　　郎。

局　　局　　局　　局　　　局　　局　　局　　局

　　　　　　　　　　　　　　　　　　　　　　　　　生　白　欖
　　　　　　　　　　　　　　　　　　　　　　　　　×　　　　×

　　　⌢
　　　О　　　　　　　　　　　　　　　　　　　　　　心 又　喜 我 嘅

鑼鼓點：撲燈蛾

查 查 查　　局 局 查　　局 查 查　　撑 查　撑　局　　局

　　　　　　　　　　　　　　　　　　（漸 慢）
×　　　×　　　×　　　×　　　　×　　　×　　　×　　　×

心 又　安。　問 嬌　曾 否 你　復 安 康 復　О 安　　康。

局　　局　　局　　局　　　局　　局　　局　　局

158

鑼鼓點：五槌

局　　局　　查　　得得　　撐得得　　查查查　　撐查　　查查查

0　　　　　　　　　　　　　　　　　　　0

　　　　　　　　　　　　　　　　　　且唱士工滾花

　　　　　　　　　　　　　　　　　引子

撐‧得得　　撐撐　　查　　得得　　撐　工　六　尺　工　　上

0　乙　上土上　合乙　土合　仜　　　　0

我又怕　郎縱　　情　長，

　　　　　　　　　　　　0‧　乙　土上　合乙　土合　仜

0乙　　土上　　上　0‧工　仜　　　土合　　合

妾　　命呀　　　　不　長

0　　　乙上　乙土　上　　仜　　土合　　合

譜例 **3-6** （續）

生唱二黃慢板

鑼鼓點：一槌

唉我 苦

局的的 局撐 查.多 得得 撐 尺工 尺 尺 工.六工尺 上尺工

衷 滿 懷， 何 幸 得 嬌

妻， 你

見 a 諒。

0　　0　　0　　0　　0上　尺上尺

斷　不　敢

乙.尺工六　尺上乙上乙土　合仜合乙上乙　土上合尺　上乙　上

上.尺工六　尺上乙上乙土　合仜　合.0　合土乙　土0　乙土　尺乙

怨　　　　　　郎　　情　薄，我亦　知你

上.尺工六　尺上乙上乙土　合仜　合　　合土乙　土　　乙土　尺乙

乙上　0尺乙上乙土　合仜　合0　乙上　土合　上　上0　　0

母　　　　　　　　　　命，

乙　乙尺乙上乙土　合仜　合　　乙上　土合　上　土合土上　合土仜合

0　　0　　伬仜合　伬　0乙上　土上土合　仮合　伬0仮

難

土上合　上　伬仜合　伬　伬　上　土上土合　仮合　伬.仮

譜例 3-6 （續）

合　合　0　0　0　0　0　0　上尺上
忘　　　　　　　　　　　　只怨
合　士合仜合　伬仜　伬.乙士合　仮合　伬仕伬仮　合士仮　合

上乙上　0工尺乙　士　0乙上　尺仜　合　0　乙上尺乙
惡　　　病　　相　纏，　　　我都
上乙上　上工尺乙　士　士　上　尺仜　合乙上乙士　合士合　上尺乙

合士　0乙士合　仮合　伬仕伬仮　合　合　0　0　0
未　　　　　　能，
合士　士乙士合　仮合　伬仕伬仮　合　合乙士合　仮合　伬仕伬仮

0　0　合仜合　0　乙士乙尺　乙士上　尺工合
無
合伬仮　合　合仜　合乙上乙士　合合士　乙士乙尺　士上　尺工合

士上 上　　0　　0　　0　　0　　　0　0

羞。

乙
士上　上乙士合　仜合士上　合工尺乙　士合士上　尺工反六　工六工尺　上乙　上仕

生唱長句二黃慢板

六工尺　　上　　尺尺‧六　工尺上　　合　　—　　0　0

相　　對　　淒i　　　　涼，

六工尺　　上　　尺尺‧六　工尺上　　合　　仜合士上　合士仜　合

六工　　尺　　　尺0　　合士合　　上　上0　　0　　　0工尺上

相　看　　　　神na　　愴，　　　　　嬌呀你

0　　六工六　　尺乙士　　合士合　　上　　合士合　　上尺乙　　上

合仜　　合0　工反工尺　　尺　　工反工尺　　上　　0　　　士士

梨　　　渦　　　淺　笑，　　　　　　　試問

合仜　　合　　工　尺　尺六　　工反工尺　　上尺工　　上乙上　　士士
乙

譜例 3-6 （續）

尺 尺乙　乙土乙土　　合仜 合0　　上 ——　　0　　0
今 ma　　　　何　　　　往，

尺 尺乙　乙土乙土　　合仜 合　　　上 合六工尺　　上乙　　上仩

工尺　反 六工六　尺　乙尺乙 土　　合乙上　上尺　　尺 0　0
春na　　　山　　　　愁　鎖，

工尺　反 六工六　尺　乙尺乙上乙土　合乙上　　尺工六　尺工尺　尺工尺合

土.乙　尺0工　　尺工上　乙上　　合　0　　　0　　0
淚 偷　　　　　　藏，

土.乙　尺.工　　尺工上　乙上　　合　尺上乙上　　合仜　合

六工尺　上尺工六　尺 尺 0　尺仜 合　　0　　0
花　　　好　　偏 逢，

六工尺　上尺工六　尺 尺反工六　尺仜 合乙上乙土　合土合　合反工六

164

工尺　尺工六　乙．士　合仜合　上　上　0　0．乙上　尺上
風　　　雨　　　放，　　　　　我　哩個

工尺　尺工六　乙．士　合仜合　上　尺反工尺　　上乙　上

上尺　尺工尺乙　士合　士乙上　尺仜　合　　0乙上　尺上
苦　　命　　　妻　　逢，　　　　　我　哩個

尺　尺工尺乙　乙士合　乙士　上　尺仜　合乙上乙士　合　上　尺上

上尺　0合　士乙上．尺　乙　士　合　合　0　　0　　0
苦　　命　a　　　　郎，

尺　尺合　士乙上　乙士乙士　合　仜合士上　合士仜　合

工尺　0六工尺　上　上　上乙士合　仜　合　0乙上　尺工乙上乙士
恩na　愛　　　難　求，　　　　我　嗰位

工尺　尺六工尺　上　上乙士合　仜　合乙士　合　上　尺工乙上乙士

合仜 合〇　乙上乙土　合土仜合　土　　土〇　〇　　合上
慈　　母　　　　諒，　　　　　　　　　惟　有

合仜 合　乙上乙土　合土仜合　土，乙土　合土乙尺　土乙土合 合　上

五六　反.六工六　尺　尺〇　尺工尺上 乙上合　上　　〇上 尺上
低　　　聲　　偷　　怨，　　怨　一句

五六　反　工六　尺　尺工六　尺工尺上 乙上合　上尺工　上上　尺上

尺乙　〇土乙土　合仜　合　上乙尺　上　上　　〇
天　　　　　　意，

尺乙　乙土乙土　合仜　合　上乙尺　上　乙土合土上　合仜合

〇　〇　仅仜合　仅　〇乙上　土上土合　仮合　仅仕仅仮
茫

上尺乙　上仕　仅仜合　仅　仅上　土上土合　仮合　仅仕仅仮

合　合　0　　0　　0　　　　0　　0　　0　　仩仩
茫∞　　　　　　　　　　　　　　　　　　　但願

合　士合仜合　仅仜　仅　乙上　乙士合　仮合　仅．仮　合士　合

合仜　合　乙上　尺　尺 0　　反工　尺　　　0　　乙上士
留　　　得　　　青　春　　　　　　再續

合仜　合　乙上　尺　尺尺工　反工　尺工六　尺工尺工　乙上士

合　合　反六工尺　上合　0　乙上工　尺　——　0　　0
情　i　　　　　　　　絲，

合　合　六工尺　上合　合　上工　尺　尺　工　反工尺　上合　合上工

0　　0　　反　反工　尺 0　尺工尺乙　士 0上　尺上合
　　　　　千

尺工上　尺　反　反工　尺　　尺工尺乙　士．上　尺上合

譜例 3-6 （續）

乙上 0 0 0 0 0 0 合乙上
丈。 郎你

乙上 0六 反工 尺工尺乙 土合土上 尺工合 上乙 上

上.尺工六 尺上乙上乙土 合仜 合0 乙上合 乙上0 合尺 土乙
倚 閤 有 母， 何堪 令佢

上.尺工六 尺上乙上乙土 合仜 合 上合 上 合尺 土乙

乙 0尺乙土 合仜 合0 乙土合 上 上 0 0
盼 望，

乙 乙尺乙土 合仜 合 土乙土合 上 土合土上 合土仜合

0 0 反工尺 乙上 0反.六 工尺乙尺 土乙上尺 乙土乙土
更i

上尺合 上仜 反工尺 上 上反.六 工尺乙尺 土乙上尺 乙土乙土

168

合　合　0　0　　0　　0　　0　　0　0

長∞

合　合反工六　尺反工反工尺　上．工尺乙　土乙上尺　乙尺乙上乙土　合伬　合

乙　乙尺工六　尺　0上乙土　合伬合　土　　0　　合上上上

夜　　雨　　難　瞞，　　　　郎呀你要

乙　乙尺工六　尺　尺上乙土　合伬合　土伬合　土乙土　合　上上

尺　尺反工六　尺工土　0　尺乙尺　工　—　0　0

早　　　　　　歸，

尺　尺反工六　尺工土　土　尺乙尺　工　六反工六　尺乙土反　工尺乙尺

0　0　合伬　合　合0土　乙土乙尺　土0上　尺工合

為

工六　工　合伬　合　合．土　乙土乙尺　土　上　尺工合

譜例 3-6 （續）

生唱禿頭士工中板

六工六 工尺上 合 合 ０ ０ ０上 六. 工 尺工反六
親na 娘， 更多

六工六 工尺上 合士合 仜合士上 合 合上 六. 工反 工 尺工反六

工工六 工 六上 上尺工 乙尺 尺 ０ ０
不na 諒。

工工六 工 六上 上尺工六 乙尺 尺六反 工六工反工尺 上尺工六

０工士 上 上０ ０ ０ 尺乙 乙士乙士
因為 孝 親na

尺 尺０ ０ 工士 上工尺 上工六 尺乙 乙士乙士

合.士 合士乙 士 ── ０ 合上 工士 ０
為 重， 無計 惜玉

合.士 合士乙 士乙士 合士乙尺 士 ── ０ 合上尺

譜例 3-6 （續）

0　0士上　合仜　合士上　工尺上　0　　0　　0　　0

與　　憐　　　香∞

一槌

工士　士士上　合仜　合士上　工尺上　上工　乙上　乙士　合仜合乙　士上合　工尺上

撐

生唱禿頭士工滾花

0乙上合上　工士乙上　六工　工六　工六工尺　上　　合

我惟有　　先令　佢　安　　　　　　　　眠，

0

0　　　　　　合士上　士尺　仜合合　0

然後至　靜靜　回

合乙士上　工上　六　工反工尺　上合　0　　　　合乙　士尺　上仜合

工反工尺　上乙　上　上尺　0

家　　　往。

鑼鼓點：五槌

工反工尺　上乙　上　上尺　局　局　查　得得　撐得得　查查查　撐查

172

Ｏ　　　　　　　　　　　　　　　　　Ｏ

引子

查查查　撐　得得　撐撐　查　得得　撐　工　士　上.尺　工　尺

且接唱士工滾花

Ｏ工乙　士仜　合上　上　　Ｏ　　　乙士　合乙　上

夫呀　寂寥　奴已　慣，　　　　　你勿　愁我

Ｏ　　　　Ｏ工.乙　士仜　合上　上　Ｏ　　上乙士上合

Ｏ工　尺乙　士乙　Ｏ　士乙　士合　Ｏ　　　Ｏ

不　安　　呀∞

鑼鼓點：兩槌　　　合字序

上工　尺乙　士乙　士　士合　多撐　查得撐　伬仜　伬仕　仮仜　合

Ｏ士尺上　士上　仜合　合　Ｏ　Ｏ　　Ｏ士上　上工　尺　　Ｏ

又恐怕　事洩　婆婆，　　　令我　更多

Ｏ　　　　士尺上　士上　仜合　合Ｏ　Ｏ　　Ｏ.乙士上　工尺

譜例 3-6 （續）

乙 乙 上 乙 土　　土　　　土 上　　　〇
罪　狀　　　　　　　　　　呀。

鑼鼓點：四槌

乙 乙 土　　土　　上　局　　局　查得得　撐得得　撐撐　昌　撐

生接唱土工滾花

〇　　　　　尺上　　上 尺 上尺．　尺合．乙　土上　〇
　　　　　妻呀　你 嗰種　堪憐嘅　病態，

上字序
工 六 尺 工 上　　〇　　　　　　　　　　反 工合　乙 土上

工尺　尺乙　土　　　〇仜　合．土　上　〇　　　　　〇
應早　休養　在　　　牙　床∞

鑼鼓點：兩槌　　上字序

〇　　　〇 反工乙　土仜　合．土　上　多 撐 昌 撐　工 六 尺工　上

〇上工　合 土乙　土 仜合 合 〇　　乙土尺上　仜合 〇　　〇　　合 上乙上 v上尺
我當 陪　坐 床前，　　　更為妻你 垂　　　　　　羅 帳。

〇　　　　　上工 合 土仜 合 〇　　乙土尺上　仜合 合 上乙上 v上尺

174

鑼鼓點：四槌　　　　　　　　　尺字序
局　　局　查得得　撑得得　撑撑　昌撑　工　士　上.尺　工六　∨尺

且接唱士工滾花
乙士合尺　士合.士　乙士　士　　〇　〇　　　〇士上　乙士　上　　〇　仜合
我又何忍　令郎　　獨坐，　　　　　　自去　夢入　　　　黃　梁

〇　　　乙上乙士合　工士　合乙　士乙　士　　〇　〇士乙　士上　仜合

生口白
〇　　　〇　　　〇上上士　尺上　尺上合　〇
你既係　不怕　歸　遲，　點呀？

鑼鼓點：兩槌　　　合字序
多　撑昌　撑　仜伬　仕　伬仮　仜合　〇　　　　〇

且續唱士工滾花
〇　　上尺尺乙　士合　合〇　〇　　　合士　乙　士　∨上
正好一話　別來　　　　　情　　　　　　況。

工上　尺上　合〇　　〇上尺　工乙　士合　合士　乙士　∨上

譜例 3-6 （續）

鑼鼓點：慢板頭

局　　查查查查　　局局查　　局局查　　撐.得多　　多撐.多　　多撐查多　　撐的的

生唱快速士工慢板

士上　六上六　工　　0　工士　合仜合　0上　尺.六　工反工尺　上

話　偏　多，　　一定　情　　更　苦，

短序

局撐　查得得　撐工六　工　士上　六上六　工上尺　工六工士　合仜合　合上　尺.六　工反工尺　上.尺

0　　0　　0　　0　　上..上　　六工.　尺乙士　0合　乙上

縱　a　多　　心事，　自有

乙上　乙士乙工　士六　工六工反工尺　上尺上　上上　　六工六　尺乙士　士合　上

仜.士　合仜合　士　上尺　工　　0　　六工尺上　乙上尺工六　上工乙上乙士

來　　日　na，　　　方

仜.士　合仜合　士　上尺　工上尺　工六工　六工尺上　上.尺工六　上工乙上乙士

176

合仁合 O上尺工 上　　　　O 土上 工六上 六反 工 O乙土 上乙

長∞　　　　　待我 展 香 衾，　更為 你

合仁合 O上尺工 上工六工尺 上尺土上 工六上 六反 工上尺 工乙土 上

合仁合 O上 尺乙土乙 尺　0　0　0　O工尺上

陳 n na　繡 枕 ma，　　　　嬌呀你

合仁合 合上 尺乙土乙 尺.工反 工 尺乙土上 合仁合六 工反工尺 上尺工六 尺工尺乙

六工尺 乙尺工反 工尺乙土　0　　0 六.五上 O工 尺工上尺

安　　眠，　　　無

六工尺 乙尺工反 工尺乙 土工反工 乙尺工反 工尺乙 土乙土 六.五上.工 尺工上尺

工O六 五.生五六 工六尺工反 工 O

羞。

鑼鼓點：五槌

工O六 五.生五六 工六尺工反 工 局 局 查 得得 撐得得 查查查 撐查

譜例 3-6 （續）

　O　　　　　　　　　　　　　　　　O
　　　　　　　　　　　　　　　　　　　工字序
查查查　撑　撑撑　　查　得得　撑　工　士　乙　尺.尺　反工

且唱士工滾花
　O合上　工工　尺.工　士乙士　士　O　O
　惟有　香衾　　　a　　強就，

　O　　　　　　　　　　　合上工　工尺工　乙士士　士

　O乙上上　工反工尺上　上　　　O.上　合乙　士乙士合
　以慰　夫　　呀　　　　　　你　情

　O　　　　　　　上工六工尺　上　　合士乙　士乙士合

仜　　　O合　　仜.合　　士上　ˇ　士乙士合
長 ∞

仜　　　仜合　　仜.合　　士上　ˇ　士乙士合

第五章 唱法及結構説明

《歸來燕》

　　《歸來燕》全曲由三個唱段構成，各使用一種板腔曲式，沒有使用說唱或小曲。三段板式均屬二黃系統：二黃倒板（一句）、二黃長句慢板（四句）及二黃滾花（五句）。

一、二黃倒板

1. 此曲以「倒板」開始，為全曲起一引導作用。「倒板」屬散板，必須與以後的板式起連貫性。若所接的板式屬梆子系統，則「倒板」應以「梆子」（即「士工」）調式來唱；此曲「倒板」屬二黃（即「合尺」），是由於下面所接的「二黃長句慢板」屬於二黃調式。

2. 其實「梆子倒板」與「二黃倒板」在唱法上相同，只是旋律樂器所奏的引子（即「板面」）不同。「梆子倒板」常用的引子如下：

（工尺譜）　士士五五六六生工尺上士尺上

（簡譜）　　$\widehat{6}$ $\widehat{6}$ 6 6 5 5 $\dot{1}$ 3 $\widehat{2}$ 1 $\widehat{\dot{6}}$ 2 1

3. 「倒板」通常只用四字，也有用七字句。這裏「斷」字屬句末唱詞，需要拉長腔。

4. 在唱「斷」字的拉腔時，由於「斷」字的字尾聲母[n]效果欠響亮，不便拉腔，故唱者要圓滑地從[n]轉唱[na]，再以[a]發口拉腔至結句音，行內稱為「轉發口」。

5. 在唱「二黃倒板」及「梆子倒板」時，平、子喉均多用 [a] 為句末
 唱詞的拉腔發口。

二、老鼠尾序

1. 「老鼠尾」又稱為「士字過序」，屬二黃系統。它之所以只稱「士字
 過序」是由於它有一個結於「士」音的短版本。這短版本也即上面
 譜例 3–1 中長版本老鼠尾的首三叮及其後的一板三叮。唱曲者可
 選擇在短版本奏完的「板」上開口唱曲。

2. 在這「板」上面的休止符，是為便利伴奏樂手與唱者的溝通：若樂
 手在奏完短版本後的「板」上聽不見唱者開口，則樂手繼續彈奏引
 子。樂手自會明白唱者在整個「老鼠尾」長版本奏完之後才會開始
 唱曲。

3. 完整的「老鼠尾」是學習唱工尺譜的最佳練習材料。在練習時，王
 粵生老師常要求同學跟隨旋律樂器的彈奏來唱「工尺」。

三、二黃長句慢板

1. 這個「二黃長句慢板」唱段由四句所構成。

2. 常用的二黃慢板有三種：八字句、十字句及長句。常見的二黃慢
 板唱段結構是由一句長句接另一句八字句；十字句則較少用於粵
 劇而較常見於粵曲。但《歸來燕》這段二黃慢板中的四句均屬長句
 體，並不常見。

3. 一般而言，每句「二黃長句慢板」由七頓構成，孭仔字之外，基本
 唱詞有 21 個字。每句又由「起式」、「正文」及「煞尾」所組成。起
 式有兩頓（3+3）；正文有兩頓（4+3），但可以多次重複；煞尾有三
 頓（4+2+2）。《歸來燕》中每句「二黃長句慢板」即有基本唱詞 21
 個字。

4. 上面所說的 21 個字，並未把正文重複時的字數計算在內。

5. 下面把四句「二黃長句慢板」中的孭仔字刪去，以便加以分析：

第一句（屬下句，各頓字數是：3+3+4+3+4+3+4+2+2）

起式（第一頓）　　　離恨天，

　　　（第二頓）　　　秋風暖，

正文（第一頓）　　　迷迷月影，

　　　（第二頓）　　　照花妍，

　　（第一頓重複）　　步步回頭，

　　（第二頓重複）　　人睇見，

煞尾（第一頓）　　　歸來舊燕，

　　　（第二頓）　　　杜宇，

　　　（第三頓）　　　辛酸 ∞

第二句（屬上句，各頓字數是：3+3+4+3+4+2+2）

起式（第一頓）　　　鳥驚喧，

　　　（第二頓）　　　頻呼喚，

正文（第一頓）　　　胡不歸去，

　　　（第二頓）　　　慶團圓，

煞尾（第一頓）　　　百感愁添，

　　　（第二頓）　　　傷痕，

　　　（第三頓）　　　自怨。

第三句（屬下句，各頓字數是：3+3+4+3+4+3+4+2+2）

起式（第一頓）　　　拂籠煙，

　　　（第二頓）　　　舒望遠，

正文（第一頓）　　　沉沉故苑，

　　　（第二頓）　　　似往年，

　　（第一頓重複）　　遊子思歸，

　　（第二頓重複）　　親情念，

煞尾（第一頓）　　　高堂偷見，

　　　（第二頓）　　　步返，

　　　（第三頓）　　　故園 ∞

第四句（屬上句，各頓字數是：3+3+4+3+4+2+2）

起式（第一頓）　　　步翩翩，

　　（第二頓）　　　心淒怨，

正文（第一頓）　　　淚痕暗抹，

　　（第二頓）　　　抹難完，

煞尾（第一頓）　　　恨事多端，

　　（第二頓）　　　斷腸，

　　（第三頓）　　　寸寸。

6. 在「傷痕，自怨」之後的過序及「拂」字的伴奏裏有「3」符號，意即「三連音」，表示三個樂音佔相等的時值。「三連音」是王粵生老師自西方音樂借用到粵曲，而並非傳統的節奏模式。

7. 曲本裏「呢隻歸來舊燕」及「呢個遊子」，其中「呢」字唱起來發［nei］音，記譜均作「哩」。

四、二黃滾花

1. 「二黃滾花」又稱「合尺滾花」，它的戲劇功能較「梆子滾花」為悲。一般來說，「二黃滾花」不及「乙反滾花」般哀傷，但仍取決於曲詞的內容和速度。

2. 由於滾花屬散板，不論採用何種調式，每句滾花在基本唱詞上可以容許很多硯仔字加入，因此在字數上彈性較大。每句二黃滾花均可被理解及分析成七字句、八字句或十字句。

3. 若把硯仔字刪去，以「七字句」(4+3) 及「八字句」(4+4) 的結構來看，《歸來燕》的「二黃滾花」唱段中五句的基本唱詞分別是：

　　　　　　　　　第一頓　　　第二頓

第一句（下句）：杜鵑啼血，　碎（我）心絃 ∽

第二句（上句）：冷盡情心，　（相）思人見。

第三句（下句）：身軀殘廢，　（再）誤嬋娟 ∽

第四句（上句）：癡心淚流，　（要）回步轉。

第五句（下句）：淒涼環境，　（在）奈何天 ∽

4. 但若以「十字句」(4+6) 結構來看，同一段二黃滾花亦可分析為如下句式：

	第一頓	第二頓
第一句	杜鵑啼血，	句句碎我心絃 ∞
第二句	冷盡情心，	不願相思人見。
第三句	身軀殘廢，	不敢再誤嬋娟 ∞
第四句	癡心淚流，	我都要回步轉。
第五句	淒涼環境，	長住在奈何天 ∞

5. 王粵生老師傾向把二黃滾花理解成每句兩頓，分別各有四個字及六個字，簡稱「四六句」(4+6)。

6. 二黃滾花在唱腔上平、子喉沒有分別，結頓及結句音格式亦一樣：

	第一頓	第二頓
上句	5	1
下句	6	2

7. 二黃滾花與其他調式的滾花，在結構上的最大分別是鑼鼓伴奏及旋律過門的運用。其他滾花在一句之中，首頓與次頓（即尾頓）間一般並不用鑼鼓（「攝一槌」除外）及固定旋律過門，而只用追腔式過門。但二黃滾花在每句首頓後有一槌、尾頓後有兩槌鑼鼓。除了在全唱段最後一頓外，其他每頓之後均有固定旋律過門：

杜鵑啼血，　（一槌：查得得撐）　　　（士字過序：72576）

碎心絃 ∞　　（兩槌：多撐得查昌撐）　（尺字過序：55132）

冷盡情心，　（一槌：查得得撐）　　　（合字過序：243·215）

思人見。　　（兩槌：多撐得查昌撐）　（上字過序：25761）

身軀殘廢，　（一槌：查得得撐）　　　（士字過序：72576）

誤嬋娟 ∞　　（兩槌：多撐得查昌撐）　（尺字過序：55132）

癡心淚流，　（一槌：查得得撐）　　　（合字過序：243·215）

回步轉。　　（兩槌：多撐得查昌撐）　（上字過序：25761）

淒涼環境，（一槌：查得得撐）　　　（士字過序：72576）

奈何天 ∞

8. 固定旋律過門的運用，須視乎前面一頓的結頓音。例如：上句首頓結於 5，則接着應用「合字過序」；上句尾頓結於 1，則接着應用「上字過序」。

9. 如上所見，在每一「上句」之後，若滾花唱段未完，敲擊樂手可以選用「兩槌」或「五槌」鑼鼓點。演員同時可用手影示意所需的五槌鑼鼓。在快速度中，「五槌」鑼鼓常演奏成「四槌」鑼鼓。由於用來配合滾花作前奏，「五槌」也稱「滾花」鑼鼓。

《撲火春蛾》

　　《撲火春蛾》全曲由四個唱段構成：乙反南音（六句半）、二黃八字句慢板（一句半）、反線七字句中板（八句）及梆子滾花（兩句）。

一、乙反南音

1. 南音屬說唱類音樂，可用正線調式或乙反調式演唱及伴奏。原本南音、龍舟、木魚及板眼等說唱曲種乃別於粵劇之外的獨立民間音樂體系，一向流行於珠江三角洲一帶，自二十世紀初借用於粵劇之中，開始成為粵劇及粵曲音樂的其中一個唱腔體系。

2. 民間說唱演出所用的南音、龍舟、木魚及板眼在結構上較完整，分起式（通常用兩句或四句）、正文（共四句，可不斷重複）及煞尾（共四句）。借用到粵劇及粵曲之中，起式及煞尾變成了可有可無；《撲火春蛾》的南音唱段只有起式及煞尾，而無正文。

3. 民間說唱用的南音正文，常由慢板轉至中板，再轉快板；用在粵劇及粵曲裏的南音唱段，往往只用一種板式。以《撲火春蛾》為例，唱段裏只用慢板南音[1]。

4. 南音基本上是七字句，每句分兩頓，是4+3句式[2]。一般起式由兩句構成，第一句有兩頓，是3+3，句末結於上平聲；第二句是一般4+3句式，尾字結於下平聲，兩句並要押韻。以《撲火春蛾》為例，起式的結構是：

1　在王粵生老師原用的曲本裏，這段南音以「一叮一板」記譜，以符合每句第一個字和第七個字落在板（即「板起板收」）的傳統規格。是次修訂按今天慣用的「一板三叮」方式修訂曲本和記譜。

2　有一些參考材料把每句南音分為三頓，成2+2+3句式。

第一句　　淪荒野，　孽債賒。

第二句　　燈殘影寂，　路斜斜。

南音起式尚有其他幾種結構，請參閱《粵曲唱腔的基礎：王粵生粵曲教材選集》[3]。

5. 南音的正文全用七字句，每句的第七個字，在聲調上有嚴格規定：

第一句　　結仄聲

第二句　　結上平聲

第三句　　結仄聲

第四句　　結下平聲

6. 這個架構在正文裏可不斷重複，使理論上正文可由無限數目句子構成，但必是四的倍數。在粵劇及粵曲中，正文常只用四句，間中亦有重複這四句體結構一次，成為八句。

7. 以本曲為例，若把南音唱段的第三至第六句寫成「正文」格式，則正文四句句式分別是：

　　　　　　　第一頓　　　第二頓

第一句　　強賣悲歌，　憐香者。

第二句　　蒼茫人海，　暴難遮。

第三句　　情味酸甜，　難書寫。

第四句　　枕邊情侶，　似如蛇。

8. 正文的運用與一般南音的煞尾十分相似。一首說唱用的南音裏可有一個以上的段落，每段均有起式、正文、煞尾。在一段的煞尾之後，伴奏樂手過長序，唱者再以起式開始另一段落。煞尾的結構也是四句體，但在第三與四句之間加一「頓」，通常是重複第三句的尾頓，表示這是煞尾，而非一般正文。

9. 在這南音唱段的第五句後，有「難書寫」一頓的加入，故由第三句

3　見《粵曲唱腔的基礎：王粵生粵曲教材選集》，頁 39。

至第六句是煞尾而不是正文。重複「難書寫」是一種「影頭」，功用除可示意煞尾外，也可示意即將轉線或拖長腔。本曲重複「難書寫」一頓的功用也是為示意唱者即將唱出長腔。由於須配合「蛇」字所用的長腔，整個第四句的腔調均提高了。重複「難書寫」的作用，也同樣是為提醒伴奏者這種轉變，好讓他們在伴奏上作出適當的回應。

二、二黃八字句慢板

1. 粵曲與粵劇唱腔其中一種很明顯的分別，是前者在板腔及說唱唱段較常用「半句」體。在南音煞尾四句之後，「初入情場」是另一句南音的頭兩頓，亦即半句，下半句卻不繼續使用乙反南音，而改用正線二黃八字句慢板來唱。其實一句南音的前半句，在唱詞節奏及位置上與二黃八字句慢板的頭一頓是相同的。

2. 若把「初入情場」四字當成是二黃八字句慢板的一部分，與《胡不歸》之《慰妻》的其中兩句二黃八字句慢板放在一起，可清楚看見這種句式結構：

	第一頓	第二頓	第三頓	
叮板	X ＼ ＼	L X L ＼ L	X̲ L L X	L L L
《撲火春蛾》	初入情場，	味　如，	甘　蔗。	
	浮沉慾海，	如　受，	魔　邪∞	
《胡不歸》	苦衷滿懷，	嬌　妻，	見　諒。	
	怨郎情薄，	母　命，	難　忘∞	

3. 乙反南音唱段所接下去的是一般二黃八字句慢板，在「曲」裏強調「正線」，是為說明這段二黃慢板並非沿用上面的乙反調式，而用二黃調式來唱。

三、反線七字清（反線七字句中板）

1. 以調式來說，《撲火春蛾》一曲變化很多。南音以乙反調式來唱，二黃慢板以二黃調式來唱，「反線七字清」實即反線七字句慢速中板，是用反線調式來唱，之後所接的滾花，則屬士工調式。

2. 粵劇及粵曲常用的慢速度中板是十字句式，本曲這段的七字句式
可以分析為以下的結構：


 第一頓 第二頓
叮 板 X 、X 、X 、 X 、X 、X ∟
第一句 撲 火春蛾， 為 盲者。
第二句 彩 雲易散， 一 銀蛇 ∞
第三句 不 悔當初， 西 窗夜。
第四句 懷 春少女， 本 無邪 ∞
第五句 箭 不射人， 人 自射。
第六句 風 不橫舟， 舟 自斜 ∞
第七句 債 不纏人， 人 自借。
第八句 冤 不纏身， 身 已賒 ∞


3. 曲本裏所寫「呢隻」及「我呢個」中的「呢」字，應唱作[nei]，在記
譜裏作「哩」。

4. 在「身以賒」一頓，有些《撲火春蛾》曲本寫作「身已賒」。

四、梆子滾花

1. 滾花的種類及結構特色在下面《胡不歸》之《慰妻》的結構分析裏
有較詳細的說明。《撲火春蛾》一曲的梆子滾花，在句式上屬偶
句體。

2. 兩句滾花每句各有兩頓，除去硬仔字，每頓字數一樣，形成一種
對偶。


 第一頓 第二頓
第一句 怨天尤人， 多情蓮姐。
第二句 金錢活命， 願望窮奢 ∞


《胡不歸》之《慰妻》

1. 此曲全首只用板腔,沒有使用説唱或小曲,故屬純板腔體。唱腔之外,曲裏並夾以口白及白欖等説白形式。

2. 全曲所用的板式連接方式如下:

 二黃長句流水板（一句）→口白→白欖（四句）→梆子滾花（一句）→二黃八字句慢板（三句）→二黃長句慢板（一句）→二黃八字句慢板（三句）→梆子七字句中板（三句）→梆子滾花（七句）→梆子慢板（兩句）→梆子滾花（一句）

3. 在唱詞方面,王粵生老師示範時所用與「曲」裏在個別唱詞上稍有出入。

一、二黃長句流水板

1. 《胡不歸》之《慰妻》由平喉唱二黃長句流水板開始,唱段中只有一句。由「情惆悵」至「翡翠衾寒」是前半句;音樂過序後,由「燕不雙」至「玉人病狀」是後半句。整句結於「狀」字,屬仄聲,故整句亦屬上句。

2. 全句長句二流結構分析如下:

 前半句
 起式（第一頓）　情惆悵,
 　　　（第二頓）　意凄涼,
 正文（第一頓）　枕冷鴛鴦憐錦帳,
 煞尾（第一頓）　巫雲鎖斷,
 　　　（第二頓）　翡（翠）衾寒,

後半句

起式（第一頓）　　燕不雙，

　　　（第二頓）　　心惆愴，

正文（第一頓）　　偷渡銀河來探望，

　　　（第二頓）　　強違慈命倍驚惶，

煞尾（第二頓）　　玉（人）病狀。

3. 除去搠仔字外，前半句與後半句在結構上最明顯處是字數上的出入；後半句在「正文」裏多了一頓，但在「煞尾」處缺第一頓[1]。

4. 關於「二黃長句流水板」的句式結構，陳卓瑩的《粵曲寫唱常識》（1984）及「廣東省戲劇研究室」編的《粵劇唱腔音樂概論》（1984）均欠明確說明。陳卓瑩指出，一句「長句二流」裏可以增加的頓數是有彈性的（陳卓瑩 1984[上冊]：290）；在他所舉的例子中，所有「後半句」的結構均與《胡不歸》之《慰妻》裏的「後半句」相同。這裏結構的特點是在「煞尾」（也叫「收式」）處省略了第一頓。

5. 在前半句「寒」字後，曲本裏記四個板，是指示「寒」字拉腔所用的板數；在王粵生老師示範演唱的記譜中，拉腔後有佔一板的鑼鼓點及佔四板的旋律音樂過序。實際上這「序」由兩板構成，可以重複使用。

6. 在後半句「燕不雙，心惆愴」裏，曲中原寫「愁愴」。「愁」及「惆」兩字均屬下平聲，把它唱成「愁愴」並不影響行腔的旋律。

二、白欖

1. 白欖是粵劇及粵曲所用的說白形式之一。常見的是三字、五字及七字句，但起式句每每只有六個字，分成兩頓，每頓三字。此曲整段白欖由四句構成，兩句屬六字句的起式句，兩句屬七字句。

1　據國內學者何建青（1927-2010）指出，今天所傳的《慰妻》版本，受到唱片版本的影響；而當年此曲灌錄唱片時，受到唱片長度的限制，曾把一些唱詞刪去，故形成了一些「變格」。見《紅船舊話》，頁 176-177。

旦數白欖

第一句　心又喜，心又慌。

第二句　何幸今宵，會我郎 ∞

生數白欖

第一句　心又喜，心又安。

第二句　問嬌曾否，復安康 ∞

2. 傳統的演出習慣，演員在自己數完白欖時，重複最後一句最末一頓（通常是三個字，只間中超過三個字），藉以向其他伴奏者及演員示意。今天，很多演員在句末略為拖慢速度及加重語氣作為「影頭」，以代替重複最末一頓。

3. 在旦數第二句白欖之後，演員若需敲擊樂手再起「撲燈蛾」鑼鼓點，可用手影示意；否則，生可立即接上。

4. 據唐健垣的《唐氏粵曲唱本》所說，「撲燈蛾」是速度較快的「白欖」（唐健垣 1981:192）；王粵生老師常指出「撲燈蛾」與「白欖」並無分別，但在粵劇演出，「撲燈蛾」常用於劇情較緊湊的情節，伴奏者間中會用鈸加強卜魚的襯托作用。

三、二黃八字句慢板

1. 在梆子滾花之後，生、旦先用三句二黃八字句慢板對唱，之後生接一句二黃長句慢板，旦再唱三句二黃八字句慢板。下面先分析這六句二黃八字句慢板的基本唱詞結構：

	第一頓	第二頓	第三頓
叮　板	X ヽ ヽ ∟	X ∟ ヽ ∟X ヽ∟∟X	∟∟∟
第一句	苦衷滿懷，	嬌　妻，	見　諒。
第二句	怨郎情薄，	母　命，	難　忘∞
第三句	惡病相纏，	未　能，	無　恙。
第四句	留得青春，	情　絲，	千　丈。
第五句	倚閭有母，	盼　望，	更　長∞
第六句	夜雨難瞞，	早　歸，	為　上。

四、二黃長句慢板

1. 「二黃長句慢板」的結構已在《歸來燕》一曲的「結構分析及唱法說明」中討論過。下面是《胡不歸》之《慰妻》裏生唱的一句「二黃長句慢板」的結構：

起式（第一頓）	相對淒涼，
（第二頓）	相看神愴，
正文（第一頓）	梨渦淺笑，
（第二頓）	今何往，
（第一頓重複）	春山愁鎖，
（第二頓重複）	淚偷藏，
（第一頓重複）	花好偏逢，
（第二頓重複）	風雨放，
（第一頓重複）	苦命妻逢，
（第二頓重複）	苦命郎，
（第一頓重複）	恩愛難求，
（第二頓重複）	慈母諒，
煞尾（第一頓）	低聲偷怨，
（第二頓）	天意，
（第三頓）	茫茫 ∞

2. 在唱詞「苦命妻逢」及「苦命郎」之前的孭仔字「我哩個」均可省減，視演唱者喜好而決定。「哩」字讀作[nei]，在很多曲本中寫成「呢」字。

3. 在唱「低聲偷怨」的「低」字時，若按曲詞內容，應配以音調較低的腔。但由於「低」字在聲調而言屬上平，適合配高音腔，故唱者應在聲量上稍為降低，以配合曲詞意思。若用高音量（俗稱「大聲」）來唱，在唱腔及唱詞內容之間，難免有矛盾之嫌。

五、梆子七字句中板

1. 慢速度的梆子中板常見的屬十字句。這裏所用的是七字句，與

《撲火春蛾》裏所用的反線七字清在句式及速度上一樣，但分別在「線」上。

2. 這段梆子中板共有三句。下面把這三句的句式結構與《撲火春蛾》的一段反線七字清放在一起，以便說明它們在句式上的相同之處：

	第一頓	第二頓
叮　板	X、X、X、X	、X、X L
第一句	鵑　聲啼怨，	病　淒涼∞
第二句	事　洩親娘，	多　不諒。
第三句	孝　親為重，	惜　憐香∞
第一句	撲　火春蛾，	為　盲者。
第二句	彩　雲易散，	一　銀蛇∞
第三句	不　悔當初，	西　窗夜。
第四句	懷　春少女，	本　無邪∞
第五句	箭　不射人，	人　自射。
第六句	風　不橫舟，	舟　自斜∞
第七句	債　不纏人，	人　自借。
第八句	冤　不纏身，	身　已賒∞

六、梆子滾花

1. 據陳卓瑩的《粵曲寫唱常識》（上冊）所分析，梆子滾花共有五種句式，分別是七字句、十字句、長句、偶句及沉腔[2]；而「煞板」也可視作是第六種梆子滾花，或視為獨立於滾花以外的板式。

2. 偶句滾花的特點是每句分成兩頓，每頓無論字數多少，基本唱詞數目一樣，形成「對偶」形式。在《胡不歸》之《慰妻》中所用的梆子滾花即屬偶句形式。把「白欖」之後的一句、曲末一句及七字句中板唱段後的滾花唱段算在一起，全曲共用了九句滾花。

2　見陳卓瑩 (1984)，頁 96–108。

3. 生、旦利用梆子中板後的一段七句梆子滾花作對唱，以今天常演
粵劇、粵曲來説，已屬少有。今天一般一段滾花多由兩句所構成，
只間中使用四句一段。

4. 在記譜裏，[a]屬「發口」，「呀」則是加進唱詞，藉以幫助表情的
感嘆字。在悲酸的唱段裏，平、子喉唱者常不理會「問字攞腔」原
則選擇發口，而加插「呀」字，目的即是為加強悲哀的情緒。

5. 在唱詞上，曲本與王粵生老師示範演唱的記譜稍有出入。在演唱中，
唱者常依據情緒的表達需要而加入孭仔字，在粵劇及粵曲的傳統中
是容許的。下面以記譜為準，分析九句梆子滾花的「偶句式」結構：

	第一頓	第二頓
第一句	郎縱情長，	妾命不長 ∞
第二句	先令佢安眠，	靜靜回家往。
第三句	寂寥奴已慣，	勿愁我不安 ∞
第四句	事洩婆婆，	更多罪狀。
第五句	堪憐嘅病態，	休養在牙床 ∞
第六句	陪坐牀前，	妻垂羅帳。
第七句	令郎獨坐，	夢入黃粱 ∞
第八句	不怕歸遲，	別來情況。
第九句	香衾強就，	夫你情長 ∞

6. 在旦唱「你既係不怕歸遲」一頓後，王粵生老師在示範中為生加入
口白「點呀？」，原是曲本中所無，但幫助了戲劇效果的營造。在
之後的一頓，曲本原作「正可一話別來情況」，把它唱成「正好」並
不影響唱腔的旋律。

七、梆子慢板

1. 這段梆子慢板由兩句組成，每句基本上是十字句 (3+3+2+2)，但
第一句在第二與第三頓之間增加了一頓共四個字 (稱為「加頓」或
「活動頓」)，變成了十四字句 (3+3+4+2+2)，但在句式上仍屬傳統
的十字句。

2. 兩句結構分析如下：

	第一頓	第二頓	加頓	第三頓	第四頓
（句一）	話偏多，	情更苦，	縱多心事，	來日，	方長 ∞
（句二）	展香衾，	陳繡枕，		安眠，	無恙。

3. 同一段梆子慢板唱腔，在粵劇演出中常用快速，但在粵曲演唱裏，一般唱者喜用較慢速度，使唱腔上有更多發揮的機會。下面把「來日方長」兩頓的慢速及快速唱法相並列，以便比較唱腔上的繁及簡：

譜例 4-1 速度與唱腔密度的對比

196

第六章 常用粵曲詞彙解釋

學習粵曲詞彙的目的，是為了理解粵劇、粵曲音樂中的演出習慣、記譜方式、説白與唱腔結構和粵曲發展歷程。為便利讀者查閱，本章按詞彙的含義分成八大類，分別是：

（一）曲本、曲譜常用符號和表達方式；

（二）説白的演出習慣和結構；

（三）演唱實踐的慣例；

（四）唱腔音樂的結構；

（五）鑼鼓的演出習慣和結構；

（六）旋律樂的演出習慣和結構；

（七）粵語的結構；

（八）粵曲發展的歷程。

一、曲本、曲譜常用符號和表達方式

曲

有兩種意思：（一）任何一首或一段粵劇、粵曲音樂都叫「曲」；（二）行內人稱劇本或曲本為「曲」或「曲本」。例如，決定演出劇目、交出劇本叫「交曲」；把曲本派給伴奏樂師叫「派曲」。

介

在粵劇劇本裏，「介」是演員唱、唸、動作及舞台視、聽效果的統稱。尤其，「介」等同古劇的「科」，指演員的動作或做手，如「掃地介」、「偷聽介」、「上場介」、「下場介」、「打介」等。有時劇本裏單用

一個「介」字，是指示演員稍作停頓，做出猶疑、思考等動作。在粵曲曲本裏，單用一個「介」字，是指鑼鼓音樂的加入，也稱「攝鑼鼓」。本來，介是「介口」的簡稱，正稱「蓋口」，意思泛指劇中各種唱、做、唸、打的轉變和接駁。

介口

劇本、曲本中對演員的提示，包括唱、做、唸、打各方面，通常寫在括號內，統稱「介口」；劇本對佈景、燈光等舞台效果的提示也稱「介口」。此外，粵劇界亦稱演出的薪酬為「介口」。

另場（背場）

又稱「擸場」、「打背供」，演出方式與「台口」相近。

台口

「台口」即前台的邊沿；「台口介」是指示演員走到台口，用唱腔、說白或動作向觀眾表達一些內心思想。這程式也稱「擸場」或「另場」。有時候，演員會舉起衣袖作為示意。這程式假定這些「內心思想」是同台其他劇中人物所聽不到、看不見的。

雙

在劇本、曲本上，「雙」是指重唱或重唸以上一句或一頓。

叮板

粵劇、粵曲用來表示拍子及節奏的用語及符號。在叮板中，因「板」是控制節拍，而叮（又稱「眼」）是板與板之間的連貫與過渡，故「板」比「叮」較為重要。叮板也是工尺譜中所用的節拍符號；一般來說，曲本上即使沒有記上工尺，叮板的符號也可記於曲詞旁邊。現今常用叮板的符號是：「ㄨ」為正板，「、」為正叮，「ㄨ」為底板，「ㄴ」為底叮。叮板組合的方式可分為：一板一叮、一板三叮及流水板。沒有叮板的唱段稱為「散板」，即用彈性、自由的節拍。

正板、底板

　　傳統工尺譜在記譜上慣用規格的概念。若「板」落在一個唱詞或譜字的發聲，記譜時用「正板」顯示。若唱腔或伴奏旋律遇到拉腔、延長或稍作休止時，則「板」的發聲並非與一個唱詞或譜字的發聲同步，記譜時須用「底板」顯示。在符號上，今天常用「ㄨ」表示正板，用「ㄨ」表示底板。

正叮、底叮

　　傳統工尺譜在記譜上慣用規格的概念。若「叮」落在一個唱詞或譜字的發聲，記譜時用「正叮」顯示。若唱腔或伴奏旋律遇到拉腔、延長或稍作休止時，則「叮」的發聲並非與一個唱詞或譜字的發聲同步，記譜時則用「底叮」顯示。在符號上，今天常用「、」表示正叮，用「∟」表示底叮。

一板一叮

　　拍子組合的方式，亦有稱「一叮一板」。在粵劇唱腔及鑼鼓體系內，「板」較「叮」重要，因板是控制速度，並且唱腔收結最後的一個字一定是在板的位置。叮又稱「眼」，是控制板與板之間過渡的拍子。用以表示節奏及拍子的符號叫「叮板」。一板一叮相若於西方音樂的二拍子，第一拍為板，第二拍為叮，即「板、叮」相隔循環的組合。板腔體的叮板有嚴格規定，相對地小曲的叮板則較寬鬆，相同的小曲在不同的樂曲作品裏，有時分別以一板三叮或一板一叮處理。

一板三叮

　　拍子組合的方式，亦有稱「三叮一板」。在粵劇唱腔及鑼鼓體系內，「板」較「叮」重要，因板是控制速度，並且唱腔收結最後的一個字一定是在板的位置。叮又稱「眼」，是控制板與板之間過渡的拍子。用以表示節奏及拍子的符號叫「叮板」。一板三叮相近於西方音樂的四拍子，第一拍為板，第二拍為「頭叮」，第三拍為「中叮」，第四拍為「尾叮」。即「板、叮、叮、叮」循環的組合。板腔體的叮板是有嚴格

規定，相對地小曲的叮板則較寬鬆，相同的小曲有時分別以一板三叮或一板一叮處理。

流水板

拍子組合的方式。在粵劇唱腔及鑼鼓體系內，板比叮較重要，因板是控制速度、節拍及節奏，並且一般唱腔收結最後的一個字通常是在板的位置。叮是控制板與板之間過渡的節奏。流水板這板式因速度較爽或快，故只有板，沒有叮，形成了一種獨特的效果。

散板

沒有叮、板的自由拍子；如滾花唱段即用「散板」。

線

包括「調弦」(tuning)、「調式」和「定弦」三種意思：

（一）調弦：「頭架」慣常把高胡的兩條弦或小提琴的最高兩條弦調成接近絕對音高 G、D、G20、D20，或 G#、D#。調校弦線的高低，反映了樂曲定調 (key) 的高低，在粵劇行內稱「線口」。

（二）調式：粵劇、粵曲唱腔常用四種調式，包括：士工（即梆子）、合尺（即二黃）、反線及乙反。每一調式規範唱者強調一些特定的樂音。

（三）定弦：是指 G、D 弦的命名：

士工線：G 叫士；D 叫工
合尺線：G 叫合；D 叫尺
上六線：G 叫上；D 叫六
尺五線：G 叫尺；D 叫五

以西方音樂理論來看，士工線屬 B♭ 調，合尺線（正線）屬 C 調，上六線（反線）屬 G 調，尺五線屬 F 調。

線口

即定調、調門，俗稱 "key"。

正線（合尺線）定弦

即把高胡和中胡的 G、D 兩弦分別稱為「合、尺」，相當於簡譜音階裏「5̣、2」。

反線（上六線）定弦

即把高胡和中胡的 G、D 兩弦分別稱為「上、六」，相當於簡譜音階裏「1、5」。若用到調 D、A 的「二胡」（即「南胡」），兩弦分別叫「5̣、2」。

乙反線（乙反調式）

粵劇音樂調式，屬正線（C＝上）定弦的一種調式。伴奏胡琴以「合、尺」定弦，G＝合，D＝尺。乙反調式的音階是：合乙上尺反六。這種調式又稱「苦喉」，常用作表達悲涼的情緒。

士工線（定弦）

伴奏胡琴以「士、工」定弦，G＝士（即簡譜的 6̣），D＝工（即簡譜的 3）。由於上＝B^b，故屬 B Flat 調。

尺五線（定弦）

伴奏胡琴以「尺、五」定弦，G＝尺（即簡譜的 2），D＝五（即簡譜的 6）。由於上＝F，故屬 F 調。

工尺譜[1]

在整個中國戲曲體系裏，很多地方劇種傳統都用不同形式的工尺

1　讀作「工車譜」。

譜為記譜方式。粵劇所用的工尺譜與其他地方劇種所用的大同小異，原理是共通的，即利用譜字如合、士、乙、上、尺、工、反、六等代表唱腔裏的樂音，並以叮板的符號顯示節奏。這些樂音在粵劇傳統中也稱為「腔」。1950 年代國內推行「戲曲改革」後，很多劇種如粵劇、潮劇、京劇等已改用「簡譜」。

上句、下句

粵曲的梆黃（即「板腔」）基本上是由偶句組成的。第一句叫上句，尾字必須是仄聲，第二句叫下句，尾字必須是平聲，一句上句接一句下句，周而復始。自唐滌生開始，有些撰曲者喜歡以下句作為一場戲或一首粵曲的開始。梆黃中各板式有其個別的分句方式，但上、下句均是指音樂結構上的分句，而不單是語意上的分句。此外，每句均由兩頓或以上構成。

板腔的句、頓

每種板腔曲式（簡稱「板式」）都有特定的句式，每種句式都有特定的字數和頓數，每頓又有特定的字數。例如「梆子滾花」（也稱「士工滾花」）基本上分為七字句、十字句、偶句、長句、沉腔句五種句式。「梆子七字句滾花」由兩頓構成，各有四個字和三個字，簡稱「4＋3」。「梆子十字句滾花」由三頓構成，即 3＋3＋4。「梆子偶句滾花」由兩頓構成，是 4＋4、5＋5、6＋6 或 7＋7。「梆子長句滾花」由起式、正文、煞尾構成，正文的「活動頓」（或稱「加頓」）可以無限重複，故字數沒有限制。「梆子沉腔滾花」以一個「三字頓」開始，通常是「哎吔吔」、「恨恨恨」等，之後接上不限字數的一至二頓。又例如，「二黃十字句慢板」是由四頓構成，是 3＋3＋2＋2；遇到有加頓的，則是 3+3+4+2+2。在劇本及曲本的曲詞裏，逗號表示頓的結束，句號表示「上句」的結束，雙句號（∞）表示「下句」的結束。

禿頭（直轉）

在粵劇唱段與唱段間，為了達到突然及緊湊的效果，把唱段前面的鑼鼓點及板面刪去，開口直接起唱曲詞，稱為「直轉」。由於新的唱段沒有鑼鼓點或旋律引子，故稱「禿頭」。

禿序

把唱段前面的鑼鼓點刪去，在奏出板面或過序後開始唱曲。

食住轉

「直轉」的一種，用於不同曲式的兩個唱段的連接；轉換曲式時，運用唱段的尾字作為下一唱段的第一個字。

二、說白的結構和演出習慣

說白

亦稱「唸白」或「道白」，是戲曲台詞的兩種基本表達形式之一，以歌詠形式稱為「唱」，以朗誦形式稱為「白」。戲曲的說白與日常的生活語言不盡相同，是有一定的音樂性和節奏性。粵劇常用的說白形式有 11 種，包括：口白、托白、浪裏白、口鼓、白欖、詩白（也稱「唸白」）、引白、英雄白、韻白、鑼鼓白及叫頭。

口白

也稱「白」，是說白體系裏的一種常用形式，既無拍子或字數限制，也不須押韻，具有一般敘事及表情的功能。它既是普通人物、村夫野老、販夫走卒的溝通方式，也是文人雅士和帝王將相之間較隨意的溝通方式。

托白

說白體系裏的一種形式；演員在唸獨立於唱段之外的「口白」時，伴奏樂師加入氣氛音樂作為襯托。

浪裏白

　　説白體系裏的一種形式；指在唱段與唱段之間的過門音樂（即「序」）或引子（即「板面」）中加入的口白。浪裏白簡稱「浪白」，取旋律高低如波浪之意。也稱「序白」。

口鼓

　　也稱「口古」，是説白的一種形式，不限字數。除感嘆詞外，每句最後的字必須押韻。單數句押仄聲韻，稱上句；雙數句押平聲韻，稱下句。每句後有「一槌」（也寫作「一才」，口訣是「得撐」）鑼鼓作結；是文人雅士和帝王將相之間有禮、嚴肅或拘謹的溝通方式。

白欖

　　説白的一種形式。演員數白欖時，掌板利用敲擊樂器卜魚打出「板」作為伴奏。白欖多為三字句、五字句或七字句。句數不限，可無限延伸。基本上不分上、下句，單數句可不押韻，雙數句則必須押韻，一段白欖的最後一句亦必須押韻，故可以説也包含上、下句的結構元素。在押韻上可押平聲或仄聲，而以押仄聲韻較普遍。

詩白

　　説白體系中一種形式，又稱「念白」或「唸白」，以近似七言或五言絕句的體裁寫成，常用四句，也有兩句的，前者第一、二及四句須押韻，後者第二句須押韻。每句詩白後有一槌（也寫作「一才」，口訣是「得撐」）鑼鼓，第四句之後的一槌則可省略。在一段詩白末句的最後一頓前，演員可作稍停，讓一槌鑼鼓加入。詩白常用於主要演員在主要戲劇段落的出場。

引白

　　用「打引鑼鼓」作引子的詩白，稱「打引詩白」，簡稱「引白」；演員須把最後三個字唱出來。與「詩白」一樣，「引白」常用於主要演員在主要戲劇段落的出場。

定場詩白

詩白的一種，是演員第一次上場時，在兩句「引白」後所唸的四句詩白，通常藉此概述故事、交代或講述劇中人物的性格，如趙匡胤（劇中由小武扮演）在《打洞結拜》中唸的定場詩：「三尺龍泉，萬卷書（一槌）。天公困俺，意何如（一槌）。山東宰相，山西將（一槌）。他丈夫來（一槌），俺丈夫。」「定場詩白」是一種有上述特定功能的詩白。

英雄白

「英雄白」與「鑼鼓白」相似，但前者近似五言或七言句的「詩白」，用於一場戲或一個片段的開始，作為英雄好漢的自我介紹，後者一般是四言、五言或長短句，用於激昂的獨白或對白。

韻白

說白體系裏的一種形式，不限字數，每句最後一個字須押韻，常押仄聲韻，尤多用入聲韻；快速的韻白也稱「急口令」。韻白用沙的作伴奏，與每句尾兩個字同步發聲，一般常帶詼諧味道。

鑼鼓白

說白的一種形式，是有鑼鼓襯托的口白，特色是句與句之間有「一槌鑼鼓」作分隔。鑼鼓白不須押韻，字數多是四言、五言或長短句。句數不一定是偶句，也可用單數句。

叫頭

說白的一種形式；演員提高聲調、拉長聲音，呼叫如「呀！」、「哦！」、「不好了！」、「這個嗎！」、「待我看來！」，以表達驚訝、感慨、哀傷等情緒。

三、演唱實踐的慣例

喉、腔喉

指唱者用特定發聲方法發出的嗓音。

腔口

唱曲的方式，即唱法；尤指特殊唱腔風格的流派，如「馬師曾腔口」、「薛覺先腔口」等。

唱家

指擅唱粵曲的唱者，尤指業餘唱者。職業的唱者統稱「歌伶」，男者稱「男伶」，女者稱「女伶」。

唱口

指粵曲唱者。

擘口

粵劇、粵曲行內人對技巧拙劣的「唱口」的貶稱。

老倌、老官

指粵劇演員。

玩家

指擅長粵曲拍和的器樂演奏者，尤指業餘的旋律樂器演奏者。

平喉

粵劇生角的發聲方法，接近日常說話所用的聲音，但提高了聲調。也稱「本嗓」。旦行中的「老旦」亦用平喉。在發聲上，平喉有異於「子喉」和「大喉」。

206

子喉

粵劇旦角（除老旦外）的發聲方法，也稱「小嗓」；由於「子喉」有別於日常說話的聲音，並常用高音的音區，故亦稱為「假聲」或「假嗓」。在西方聲樂，「假聲」原是 falsetto 的翻譯，指唱者（尤指「男高音」[tenor]）運用一種技巧來唱出超過他的自然音區的樂音。但「子喉」與 falsetto 的發聲方法並不相同，故「子喉」並不等同「假聲」[2]。

大喉、霸腔

粵劇中「小武」、「武生」、「大花面」、「二花面」等行當扮演的性格剛烈、粗獷人物專用的發聲方法，其音色特點是寬闊雄壯、嘹亮，甚至激昂、粗獷。大喉的唱腔稱為「霸腔」；以西方聲樂術語來說，「霸腔」約比平喉唱腔高純四度至五度音程。今天在粵劇演出中，任何男性人物在表達激昂的情緒時，均可使用大喉唱出「霸腔」。

露字、倒字

演員在說白或唱曲時，聽眾能清楚聽見每個字，稱為「露字」，否則稱為「唔露字」、「拗口」或「倒字」。但做成「倒字」的，有時是「填詞人」的責任。「露字」是粵劇、粵曲填詞和演唱的審美標準之一。

基本字（正字、實字）

每種板腔曲式（簡稱「板式」）都有特定的句式，每種句式都有特定的頓數，每頓又有特定的字數。這些特定的字或唱詞稱為「基本字」、「正字」或「實字」。「基本字」以外的便是「襯字」。

襯字（孭仔字、攝字）

撰曲者或唱者為了加強文采或表達，在板腔曲式的格式中，於基本字之外加入的字或詞，稱為襯字。一般粵劇行內人稱襯字為「孭仔

2 然而，不少文獻和粵劇、粵曲從業員仍把「子喉」等同「假聲」；例如，見邱桂瑩主編，《粵曲欣賞手冊（第一冊）》，頁 108。

字」或「攝字」。在其他曲牌體及說唱曲式中，也有類似處理方法。大部分的孭仔字均會加在板或叮之前，通常只佔很短的時值。

撞板

包括兩種意思：（一）演員在演奏或唱曲時，節拍或速度出現錯誤；（二）演員在演奏或唱曲時，錯誤地增加或縮短了時值。相反，準確的節拍、速度和時值稱為「啱板」，是粵劇、粵曲演唱的審美標準之一。

食線

演員在唱曲時完全符合「線口」，稱為「食線」（in tune）；唱得比線口低，是「唱線底」（flat）；唱得比線口高是「唱線面」（sharp）。「食線」是粵劇、粵曲演唱的審美標準之一。

線底、線面

唱曲時某一個音或某組音比既定的線口高，稱為「唱線面」（sharp）；比既定的線口低，稱為「唱線底」（flat）。故此，線面和線底都是指走音（out of tune）。

度

指說白或唱曲的「速度」，一般分為慢、中、爽、快四種速度。

催快

即增加速度至「快速」。

催爽

即增加速度至「爽速」。

墜慢

即減速至「慢速」。

爆肚

即是「即興」，可解作即時的創作。演員根據演出時的感情，作出與劇本有出入或沒有經綵排的發揮。在粵劇演出中，演員遇到忘記曲詞或介口時，也每每運用爆肚來「執生」(應變) 和「兜住」(遮掩、挽救失誤)，使演出不致中斷。

依字行腔

由於廣府話是一種聲調性語言，每一個字在發聲時均需根據九聲 (即陰平、陽平、陰上、陽上、陰去、陽去、陰入、陽入和中入) 才能產生意思，故唱板腔體時，唱者須根據每組唱詞的聲調，創作一個合適的旋律 (腔)。旋律既要動聽，也須露字，不能「倒字」。這種演唱板腔的方式稱為「依字行腔」。

問字攞腔

在唱一字兩音或一字多音的唱腔時，唱者運用字的韻母或字尾聲母作為拉腔的「發口」(法口)，這種處理稱為「保留發口」或「問字攞腔」。雖然「問字攞腔」公認是正宗的粵曲唱法，但遇到入聲字或鼻音字等「閉口字」，唱者仍須「轉發口」，即選用另一個韻母來作拉腔的「發口」。

發口 (法口)

在唱一字兩音或一字多音的唱腔時，唱者用來配合拉腔的聲母或韻母，稱為「發口」或「法口」。

轉發口 (轉法口)

雖然問字攞腔是正宗的粵曲唱法，但唱者遇到唱詞屬入聲字，必須轉用一個並非「閉口」的聲母或韻母 (如[i]、[e]、[a]) 來拉腔，稱為「轉發口」。遇到唱詞屬鼻音字，唱者可以保留[n]、[m]、[ng]等發口，也可轉用[i]、[e]、[a]等較易發聲的發口。

合唱（幫腔）

指超過一個演員同時唱曲，是傳統戲曲的一種演唱方式，屬沒有「和聲」的「齊唱」，早在宋代的「南戲」（又稱「戲文」、「永嘉雜劇」）已有使用。在很多地方劇種如潮劇、福佬白字戲中，「合唱」又稱「幫腔」。在白字戲的演出中，很多時身處虎度門及後台的演員、樂師以至工作人員都會加入「幫腔」，有「合作」、「幫忙」、「幫助聲勢」的意思。

四、唱腔音樂的結構

唱腔

在戲曲中，説白以外的所有歌唱均稱唱腔，常用來表達人物的感情和思想、刻劃人物的性格和開展故事的情節。粵劇唱腔主要分板腔、曲牌及説唱三大體系。

基本字（正字、實字）

見上文，頁 207。

襯字（孭仔字、攝字）

見上文，頁 207-208。

板腔體

「板」指速度及節奏，「腔」指旋律。傳統粵劇唱腔分板腔、曲牌兩大體系，至二十世紀初才加入説唱體系。板腔體沒有固定的旋律，唱者可按唱詞的聲調高低及個人嗓音條件和當時情緒，自行創作唱腔旋律，即所謂「依字行腔」的演出習慣。不過，其創作必須符合各板式的規格，如線、結束音、字數、頓數、叮板、押韻等。粵劇所用的板腔有「梆子」及「二黃」兩大系統，合稱「梆黃」，故「板腔」也稱「梆黃」。

説唱體

原本「説唱」是獨立於戲曲之外的樂類，特點是用相間的唱腔和

說白來演繹一個故事，因而得名。「說唱」可上溯至戰國時荀子的《成相篇》；唐代的變文，初以說唱佛經故事為主，後來亦有說唱佛經以外的故事。宋代的說唱有寶卷、鼓子詞、唱賺、諸宮調等；清代有彈詞、鼓詞及說書等。近代廣東說唱中的南音、木魚、龍舟、板眼、粵謳五種曲式俱屬說唱體。二十世紀初，粵劇、粵曲亦吸收了這些曲式，成為「說唱體系」，也稱「歌謠體系」。

南音、木魚、龍舟、板眼、粵謳的結構分起式、正文、收式（煞尾）三部分，大多數是七字句。一般起式由兩句構成，第一句是六字句（3+3），第二句是七字句（4+3），兩句須押韻。正文由好幾節構成，每節分四句，每句是「4+3」。四句最後一個字依次是：仄聲、陰平、仄聲、陽平。單數句可以不押韻，但雙數句必須押韻。煞尾與正文的結構相近，只是在第三句後加入一個「三字頓」，通常是重複第三句的第二頓。起式的第一頓可以是散板，之後是慢板；正文可以全用慢板，也可以由慢板轉中板，再轉快板，至煞尾的「加頓」才轉回慢板。唱腔方面，粵劇、粵曲的說唱曲式是生、旦同腔。

曲牌體

粵劇唱腔三大體系之一。曲牌體系裏的曲調有相對地較固定的旋律，包括：（一）牌子，如《陰告》、《銀台上》等來自崑劇、弋陽腔的曲牌；（二）大調，如《貴妃醉酒》、《罵玉郎》、《秋江哭別》、《戀檀郎》等取自傳統劇目而一般篇幅較長的曲調；及（三）小調，即小曲，如《平湖秋月》、《雙星恨》、《妝台秋思》等來自器樂獨奏或合奏的曲調，及《賣雜貨》、《寄生草》、《四不正》等相信是來自民歌的曲調。粵劇、粵曲中的曲牌唱段，可以是採用全曲，但更常見是截取曲調開首的一小段。

雜曲體

涵概具有多種特徵而難以分類的唱腔材料，包括「哭相思」、各種如「梆子慢板板面」和「南音長序」等「板面」，和如「老鼠尾」等長、短過序。

專曲專腔

指老倌在傳統劇目中，為表現特定的戲劇情節和人物感情，根據板腔曲式結構的基礎，運用節奏的擴展與旋律的延伸等方法，創造和逐漸發展成固定的旋律，且不斷為後人沿用。例如，「祭塔腔」、「教子腔」及「困曹腔」（即「迴龍腔」）等。

調

包含三種意思：（一）調弦（也稱「定調」）：粵曲常用的有 C、C20 和 C$^{\#}$ 調；（二）調式：粵曲常用的有士工、合尺、乙反和反線四種調式，詳細請參考「線」的解釋（頁 200）；（三）大調、小調：「大調」指取自傳統劇目的長曲，例如《秋江哭別》；「小調」指短曲，也稱「小曲」，多來自民歌或器樂獨奏和合奏曲。

大調、小調

見上面「調」。

梆子

見「線」（頁 200）、「梆黃」（頁 213）。

二黃

中國戲曲傳統聲腔之一，早期粵劇文獻也有寫作「二簧」或「二王」。關於二黃的來源有兩種説法：（一）二黃是源自湖北省黃坡及黃岡兩地的聲腔，故稱二黃，後來被徽調吸納；（二）二黃即「宜黃腔」，而宜黃在江西省弋陽之南。對此兩説，至今仍沒有定論。二黃曲調較委婉，經漢劇傳入粵劇戲班。二黃系統的曲式有首板、倒板（套用自京劇的「導板」）、慢板、四平（即一般誤稱的西皮）、流水板、滾花和煞板。二黃尚有以下意思：（一）一種用「合尺線」的調式；（二）二黃慢板的簡稱。

《戀檀》（連彈）

原名《戀檀郎》，屬大調曲目，用二黃調式。最早在《猩猩追舟》一劇出現，講述漢代蘇武（前 140－前 60）回漢的故事。該曲分多個段落，分別用一板三叮、一板一叮及流水板。用乙反調式演唱的《戀檀》稱為《乙反戀檀》。

梆黃

梆子和二黃的統稱。明末、清初至雍正年間，西秦戲傳入廣東省後，梆子類板腔曲式便成為早期粵劇的主要聲腔；及後，二黃也傳入廣東省，粵劇遂並用梆子、二黃，故早期的粵劇屬板腔體劇種。今天，「梆黃」統稱所有粵劇板腔類的曲式和唱腔。見「二黃」（頁 212）、「板腔體」（頁 210）。

板式

有以下意思：（一）指叮板組合，包括一板三叮、一板一叮、流水板、散板，共四種板式；也稱「板路」；（二）「板腔曲式」的簡稱；粵劇、粵曲常用的板式有三十多種，如「梆子慢板」、「梆子七字句滾花」、「二黃滾花」等。

五、鑼鼓點的結構和演出習慣

棚面

包含以下三種意思：（一）粵劇的拍和（伴奏）樂隊傳統稱為「棚面」。這是因為早期所有拍和樂師都坐在前台天幕的前面，而又由於當時的戲棚沒有前幕，故觀眾進入戲棚時，首先見到的便是拍和樂師，因此拍和樂隊又稱「棚面」；（二）今天在戲棚裏，拍和樂隊常坐在舞台上、前台邊緣的雜邊（即觀眾的左邊）；在戲院和不少會堂裏，拍和樂隊則坐在前台下面的「樂隊池」裏。因此，這兩處地方也稱「棚面」；（三）粵劇、粵曲的拍和樂師，包括旋律樂和打鑼鼓者，也稱「棚面」。「棚面」所用的樂器見「中樂」、「西樂」（頁 214, 217－218）。

中樂

粵劇、粵曲拍和樂隊中的敲擊樂部分稱「中樂」或「武場」，近年稱為「擊樂」。所用樂器一般包括：卜魚（也稱「板」）、沙的、梆鼓（也稱「大沙的」、「雙皮鼓」）、木魚、碰鈴、京鑼、高邊鑼、文鑼、大鈸（查）、小鈸、小鑼（勾鑼）、風鑼、大堂鼓、戰鼓等。此外，嗩吶（大笛）雖然屬於旋律樂器，但由於負責吹奏的樂師兼打「小鑼」，故被視為屬於「中樂」。用「中樂」指敲擊樂器的由來，見「西樂」條（頁 217−218）。

師傅

包含兩種意思：（一）老師；（二）對粵劇、粵曲拍和樂師的尊稱。

鑼鼓點

由一件或多件敲擊樂器打出、具特定戲劇功能及節奏的擊樂程式。

掌板

粵劇拍和樂隊中，敲擊樂的領導人稱為「擊樂領導」或「中樂領導」，行內人稱為「掌板」或「打鑼」。掌板負責的敲擊樂器通常包括：卜魚、沙的、雙皮鼓、戰鼓、木魚、大鼓、風鑼，亦有兼司小鑼。

下手

粵劇、粵曲的拍和樂隊中，掌板以外，演奏大鑼、鈸、小鑼兼大笛（也稱「嗩吶」，俗稱「啲打」）樂器的一般樂手稱「下手」。

影頭

指戲曲演出時，演員、掌板、頭架及提場之間的特別溝通訊號，常隱藏在唱、做、唸、打中，以避免讓觀眾看到而影響欣賞。

手影

在傳統無固定曲白的提綱戲中，演員必須用手影示意樂隊他選用的鑼鼓、說白及唱腔形式。在粵曲演唱，遇到沒有曲本的情況，唱者

也須運用手影與拍和樂手溝通。例如，搖動食指即示意「滾花」。手影亦為「影頭」的一種。

一槌

也作「一才」，鑼鼓點的一種，有多樣表現方式：

（一）收掘一槌：「查得撐」，用於劃分及承接板腔的上、下句，如用於首板、滾花，亦用於一個段落的開始或結束（收掘）。

（二）唱口一槌：多用作二黃慢板、小曲的引子，以下是「唱口一槌」的原本打法：

丶			乂		丶		丶	乚
局	的	的	局	查	查	得	撐	

以下是今天常用花式的打法：

丶			乂		丶		丶	乚
局	的	的	局	撐	查	得	撐	

（三）齊槌：單打一下「撐」，以突出某一個「介口」（說白、唱腔或動作），與某一個字、一組字或一剎那的舞台效果同時發聲，用來引起觀眾注意。

（四）重一槌：「冬冬撐」，用於襯托演員的特別動作或反應。

此外，即使劇本沒有註明，敲擊樂手在掌板的領導下，常在演出中按劇情需要，即興加入各種「一槌」。

收掘

又稱「收掘一槌」，常用口訣是「查得撐」，用於一個段落的結束或開始。

收（收掘）

指一段曲或一段説白的一種結束方式，通常會配合「包槌」（即「齊槌」）或「查得撐」（收掘一槌）鑼鼓。

撞點

鑼鼓點的一種，用作中板類唱腔的引子。

撞點頭

鑼鼓點的一種，是「撞點」鑼鼓的開首一節，用作中板類及二黃流水板唱腔的引子；「爽撞點頭」口訣見本書頁 131。

奪頭（段頭、斷頭）

鑼鼓點的一種，從京劇借用到粵劇後，在粵劇劇本中常寫作「斷頭」、「段頭」。它用作多種唱腔段落的引子，可配合起唱小曲、板腔及南音，亦可襯托動作甚至武打。口訣為：

（一）全奪頭（「冬冬冬」可轉打「得得得」）

$$
\begin{array}{cccccccccccccccc}
\times & & \times & & & \times & & \times & & \times & & & \times \\
冬 & 冬 & 冬 & 昌 & 查 & 昌 & 昌 & 撐 & 昌 & 查 & 的 & 昌 & 撐 & 得 & 截 & 昌 & 撐
\end{array}
$$

（二）半奪頭（省去全奪頭結尾的「得截昌撐」）

$$
\begin{array}{cccccccccc}
\times & & & \times & & & \times & & \times & \\
昌 & 查 & 昌 & 昌 & 撐 & 昌 & 查 & 的 & 昌 & 撐
\end{array}
$$

急急風

源自京劇的鑼鼓點，口訣為：

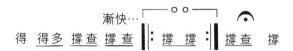

216

白欖（撲燈蛾）

鑼鼓點口訣見本書頁 134。白欖與撲燈蛾的分別見本書頁 39。

五槌（滾花）

鑼鼓點口訣見本書頁 135。

慢板頭

鑼鼓點口訣見本書頁 152。

叨叨鼓

鑼鼓點的一種，特點是用連綿不斷的雙皮鼓聲，作連接或牽引不同情節，如涉及劇中人物思索或怒目等情節的進行；亦可在上場、過位、走邊時使用，口訣為：

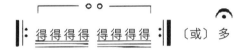

先鋒查

鑼鼓點的一種，可用來配合急速的動作，例如衝前殺人、闖死（即「自殺」）、攔截他人，或手執仇人來質問等；特點是「撐」起「撐」收，屬散板。口訣為：

撐 查 查 查 查 查 查 撐 的 撐

六、旋律樂的結構和演出習慣

西樂

早期「棚面」用二弦、簫、月琴、提琴、嗩吶等旋律樂器[3] 和鑼、鈸、鼓等敲擊樂器。到 1920 至 1930 年代，馬師曾開始嘗試將西方

3　也稱「文場」、「絲竹」或「管弦」樂器。

的樂器，如小提琴（violin，音譯「梵鈴」）、木琴（xylophone）、結他（guitar）、夏威夷結他（Hawaiian guitar）、班祖琴（banjo）、小號（trumpet）、短號（cornet）、色士風（saxophone）和爵士鼓 [4]（jazz drum set）等加入拍和樂隊，其他劇團亦爭相仿效，以至旋律樂部全由西方樂器組成，遂稱「西樂」。今天，大部分上述西樂樂器已被淘汰，但「西樂」一詞仍被沿用來統稱粵劇、粵曲旋律樂器，包括高胡、二弦、提琴、椰胡、南胡、阮、簫、笛、三弦、秦琴、喉管、洋琴、琵琶等傳統中國樂器，和小提琴、大提琴（cello）、色士風、夏威夷結他等西方樂器。

頭架

粵劇、粵曲的拍和樂隊中，旋律樂器又稱「西樂」、「文場」，它的領導人稱為「西樂領導」或「音樂領導」，行內人稱為「頭架」。「頭架」通常是演奏小提琴或高胡，今天也按樂曲的需要，兼奏椰胡、南胡及二弦。

下架

粵劇、粵曲的拍和樂隊中，頭架以外演奏旋律樂器的一般樂手。

板面

即板腔及曲牌的旋律引子或器樂前奏；也稱「序」，但實際上與「過序」並不相同。每一種板式各有其獨特的板面，其功用是帶領演員及觀眾一起進入該板式的感情。1930 年代開始，有些撰曲者有時更會為板面填上唱詞作為唱腔，稱「唱板面」，使板面變成近似小曲。

過序（序）

包含兩種意思：（一）過序，即過門。在板腔曲式，為了達到互相呼應的效果，每一句的過序，必須承接上一句的結束音。例如，上

4　據說主要用來拍和小曲。

一句唱腔結束於「上」音，過序必須用結束於「上」音的序，稱「上字序」。合字序、尺字序、工字序等的運用，亦是根據這個原則。例外的情況是，有少數的序為了順接下一句，使用與上一句結束音不相同的序；(二) 也有把「板面」誤稱為序，但實際上很多板面只能作為前奏，不能作為過門。

追腔

緊隨唱腔，並模仿唱腔旋律的拍和旋律，稱為「追腔」，常用於滾花類唱腔的伴奏，也見於中板和慢板類板式的拍和。

兜搭

演出板腔體唱段時，拍和的音樂師傅配合唱者，按不同板腔曲式的結構，運用「引」(即「先鋒指」)「追」、「托」、「補」等不同的方法來烘托唱腔。

七、粵語的結構

字

廣府話 (俗稱「廣東話」) 的每個字是一個音節 (syllable)，屬單音字。但每個音節往往是字形、讀音、語意、聲調「四位一體」的組合。以「媽」字為例，「媽」是字形、讀音是[maa]⁵、「母親」是語意、「上平」是聲調，均是小孩子學字時同時吸收的。對某些字而言，「字形」並非不可或缺，原因是有些字並無字形，或沒有約定俗成的書寫方式，而不懂或忘記了字形並不妨礙口語上的溝通。

聲調

廣府話 (俗稱「廣東話」) 是單音字，在聲母和韻母的有限數目下，出現了大量的同音字，故必須用「聲調」來加以區別。粵語的九種聲

5　本書採用「香港語言學學會粵語拼音方案」。

調稱為「九聲」，即陰平、陽平、陰上、陽上、陰去、陽去、陰入、中入[6]、陽入，實際上是九種聲調的變化（tonal inflection[7]）。聲調是構成「字」的必要部分，與字形、讀音和語意是「四位一體」的。

粵語九聲

「九聲」是指：陰平、陽平、陰上、陽上、陰去、陽去、陰入、中入、陽入，也稱上平、下平、上上、下上、上去、下去、上入、中入、下入，是九種不同聲調的變化（tonal inflection）。在聲調上，相對地「陰」（「上」）比「陽」（「下」）高，「中」處於兩者之間。在九聲中，入聲字一般是短促的，字尾是[p]、[t]、[k]。「陰平」和「陽平」統稱「平聲」，前者是九聲中最高、後者是九聲中最低，「調向」是平行或向下微滑，給人平和、穩定的聲調效果。「上聲字」的聲調特點是向上滑；「去聲字」的聲調特點是平行不向上也不向下。上聲、去聲、入聲字都給人「懸疑」的聲調效果，必須過渡到平聲字，才能得到解決。

聲母、韻母

在廣東話裏，每個字由「韻母」（rhyme）和「聲母」（consonant[8]）構成。例如，「媽」由[m]（聲母）、[aa]（韻母）構成；「文」由[m]（聲母）、[an]（韻母）構成。也有一些內地文獻稱「文」[man]的[m]為「字首聲母」，稱[n]為字尾聲母。

平聲、仄聲

廣東話是一種聲調性語言，每一個字在發聲時均須根據九聲（即陰平、陽平、陰上、陽上、陰去、陽去、陰入、中入和陽入）才能產生意思。九聲中，陰平和陽平統稱為「平聲」；其他六聲統稱「仄聲」。板腔體的唱段中，上句必須於仄聲結束，下句必須於平聲結束。

6　嚴格而言，「陰入」應該稱為「高陰入」，「中入」應該稱為「低陰入」。

7　也有一些語言學者稱「聲調變化」為 "Pitch Shapes"。

8　有語言學者指出「聲母」是 "Onset"。

押韻

　　「韻」即「韻母」。從「韻」的角度來說，任何兩個字的讀音，不是「押韻」便是「不押韻」。前者指兩個字有相同的「韻母」，俗稱「同音」，給人和諧的感覺；後者指兩個字的「韻母」不同，沒有那種和諧感覺。例如，「媽」[maa]和「沙」[saa]屬押韻，「媽」[maa]和「衣」[ji]便屬不押韻，「衣」[ji]和「應」[jing]也屬不押韻。「衣」[ji]和「希」[hei]的韻母雖不同，從語言學角度來說屬不押韻，但兩者有接近的「元音」（vowel），在粵劇、粵曲中視為同「轍」的韻，也算是押韻。因此，「依時韻」（[i]為韻母）、「曦微韻」（[ei]為韻母）、「書娛韻」（[yu]為韻母）、「追隨韻」（[eoi]為韻母）均被視為同「轍」，「轍」裏所有的字均視為押韻或同韻，嚴格而言，是「押轍」或「同轍」。

　　每句唱詞的最後一個字的韻，稱為「腳韻」或「韻腳」。在粵劇、粵曲中，原則上若每場戲或一首曲中的所有「腳韻」屬同韻或同轍，可稱為「押韻」或「協韻」，例外的稱為「不押韻」或「不協韻」；前者是常規，有和諧的效果，後者屬「變格」或視為失誤。每場戲及每首曲必須一韻到底，不能轉韻或轉轍；每齣粵劇的每場戲均須有不同的「韻」或「轍」，以產生對比。

　　在曲牌唱段，一般是每句或隔一句押韻。在白欖和說唱唱段裏，單數句可以不押韻，但雙數句必須押韻。在板腔唱段裏，不論上句還是下句，每句必須押韻；前者押「仄聲韻」，後者押「平聲韻」。在白欖裏，為了製造特殊的音韻效果，雙數句每每押「仄聲韻」（如《帝女花》第一場的白欖），甚至「入聲韻」（如《再世紅梅記》第一場的白欖）。

粵語的韻和轍

　　傳統以來，粵劇、粵曲把平、上、去聲字共分 33 韻、分屬 21 個「轍」；入聲字共分 17 韻、9 轍。四類字共有 50 韻、30 轍。各韻及轍見下表[9]：

9　詳見陳卓瑩《粵曲寫作與唱法研究》，合訂本，上冊，頁 29-76；書中刪去了幾個不常用的「韻」。

(一) 平、上、去聲字

轍	韻	拼音	例字
1. 依時、希微、書娛、追隨	1. 依時	[i]	上平：依、絲 下平：時、疑 上上：史、此 下上：市、以 上去：刺、嗜 下去：是、自
	2. 希微	[ei]	上平：希、悲 下平：離、期 上上：死、俾 下上：企、你 上去：四、未 下去：利、妓
	3. 書娛	[yu]	上平：書、於 下平：魚、殊 上上：鼠、主 下上：柱、宇 上去：注、恕 下去：住、遇
	4. 追隨	[eoi]	上平：追、虛 下平：雷、誰 上上：水、取 下上：呂、佢 上去：歲、去 下去：頹、罪
2. 康莊、寒安、強疆	5. 康莊	[ong]	上平：康、莊 下平：郎、房 上上：紡、爽 下上：網、朗 上去：喪、壯 下去：望、浪

222

轍	韻	拼音	例字
	6. 寒安	[on]	上平：安、乾 下平：寒、鼾 上上：刊、趕 下上：旱、罕 上去：看、漢 下去：汗、岸
	7. 強疆	[oeng]	上平：疆、傷 下平：裳、涼 上上：響、掌 下上：仰、兩 上去：向、唱 下去：量、像
3. 民親、能登、 琴心	8. 民親	[an]	上平：親、因 下平：陳、魂 上上：品、粉 下上：奮、吻 上去：鎮、嬪 下去：問、陣
	9. 能登	[ang]	上平：登、生 下平：行、朋 上上：等、梗 下上：(無字) 上去：更、凳 下去：鄧、幸
	10. 琴心	[am]	上平：心、庵 下平：吟、沉 上上：飲、敢 下上：澟、妗 上去：咁、滲 下去：甚、任

(一) 平、上、去聲字 (續)

轍	韻	拼音	例字
4. 田邊、添盒、圓圈	11. 田邊	[in]	上平：天、邊 下平：田、錢 上上：淺、典 下上：免、鱔 上去：燕、見 下去：現、擅
	12. 添盒	[im]	上平：添、兼 下平：甜、廉 上上：檢、掩 下上：斂、染 上去：厭、劍 下去：艷、念
	13. 圓圈	[yun]	上平：圈、端 下平：團、圓 上上：短、捲 下上：遠、暖 上去：勸、寸 下去：亂、願
5. 雞啼	14. 雞啼	[ai]	上平：雞、輝 下平：啼、齊 上上：仔、睇 下上：偉、蟻 上去：穢、貴 下去：衛、系
6. 埋街	15. 埋街	[aai]	上平：街、釵 下平：柴、埋 上上：擺、歹 下上：買、奶 上去：快、界 下去：壞、敗

224

轍	韻	拼音	例字
7. 勞高、扶孤	16. 勞高	[ou]	上平：煲、高 下平：勞、毛 上上：倒、稿 下上：舞、肚 上去：套、澳 下去：傲、務
	17. 扶孤	[u]	上平：孤、夫 下平：扶、胡 上上：虎、估 下上：婦 上去：富、顧 下去：負、戶
8. 禾多	18. 禾多	[o]	上平：多、歌 下平：磨、傻 上上：躲、鎖 下上：妥、我 上去：播、過 下去：賀、禍
9. 闌珊、慚貪、棚撐	19. 闌珊	[aan]	上平：珊、間 下平：蠻、難 上上：板、散 下上：晚、眼 上去：誕、傘 下去：但、限
	20. 慚貪	[aam]	上平：貪、監 下平：男、岩 上上：欖、慘 下上：覽、淡 上去：探、喊 下去：站、啖

(一) 平、上、去聲字 (續)

轍	韻	拼音	例字
	21. 棚撐	[aang]	上平：撐、坑 下平：棚、行 上上：省、橙 下上：棒、猛 上去：撐、陘[10] 下去：孟、硬
10. 農工	22. 農工	[ung]	上平：工、東 下平：窮、龍 上上：捧、孔 下上：重、壟 上去：痛、眾 下去：頌、共
11. 英明	23. 英明	[ing]	上平：英、兵 下平：情、明 上上：頂、景 下上：永、領 上去：勝、應 下去：認、命
12. 靈釘	24. 靈釘	[eng]	上平：釘、聲 下平：贏、靈 上上：頸、井 下上：艇、嶺 上去：靚、鏡 下去：命、鄭
13. 優遊	25. 優遊	[au]	上平：偷、優 下平：浮、頭 上上：否、久 下上：柳、有 上去：幼、透 下去：又、後

10　讀[gaang]，山脈中斷的地方；見陳卓瑩《粵曲寫作與唱法研究》，合訂本，上冊，頁 51。

轍	韻	拼音	例字
14. 咆哮	26. 咆哮	[aau]	上平：包、貓 下平：茅、咆 上上：飽、搞 下上：咬 上去：爆、靠 下去：鬧、效
15. 裁開	27. 裁開	[oi]	上平：開、災 下平：台、裁 上上：彩、改 下上：怠、殆 上去：蓋、再 下去：在、代
16. 陪杯	28. 陪杯	[ui]	上平：杯、灰 下平：賠、梅 上上：妹、潰 下上：會、每 上去：背、配 下去：昧、匯
17. 倫敦	29. 倫敦	[eon]	上平：敦、詢 下平：唇、秦 上上：筍、蠢 下上：(無字) 上去：進、信 下去：順、盡
18. 盤寬	30. 盤寬	[un]	上平：寬、搬 下平：盤、門 上上：款、本 下上：滿 上去：半、判 下去：悶、伴

(一) 平、上、去聲字 (續)

轍	韻	拼音	例字
19. 麻花	31. 麻花	[aa]	上平：家、花 下平：麻、茶 上上：假、打 下上：那、馬 上去：嘛、化 下去：罷、罵
20. 逍遙	32. 逍遙	[iu]	上平：宵、驕 下平：條、苗 上上：撩、小 下上：秒、了 上去：笑、跳 下去：耀、廖
21. 賒借	33. 賒借	[e]	上平：賒、哶 下平：蛇、騎 上上：寫、姐 下上：野、社 上去：舍、借 下去：謝、夜

(二) 入聲字

轍	韻	拼音	例字
22. 臘雜、八達、白黑	34. 臘雜	[aap]	上入：嗒[11] 中入：答、插 下入：踏、習
	35. 八達	[aat]	上入：撻[12] 中入：押、殺 下入：達、滑
	36. 白黑	[aak]	上入：黑、測 中入：拆、責 下入：賊、劃
23. 執拾、佛骨、勒得	37. 執拾	[ap]	上入：執、粒 中入：蛤、鴿 下入：拾、入
	38. 佛骨	[at]	上入：骨、拂 中入：(無字)[13] 下入：佛、日
	39. 勒得	[ak]	上入：塞、得 中入：(無字) 下入：特、麥
24. 獵涉、熱烈	40. 獵涉	[ip]	上入：鑷、噏 中入：攝、貼 下入：頁、蝶
	41. 熱烈	[it]	上入：必、搣 中入：跌、結 下入：傑、滅

11　「嗒真味道」。

12　「蛋撻」、「撻嘢」(偷嘢)。

13　陳卓瑩舉「逸」字為中入聲的例子，但並非普遍的讀音。

（二）入聲字（續）

轍	韻	拼音	例字
25. 割渴、落索	42. 割渴	[ot]	上入：（無字） 中入：喝、割 下入：（無字）
	43. 落索	[ok]	上入：剝、扑 中入：駁、角 下入：落、幕
26. 月缺、律出	44. 月缺	[yut]	上入：（無字） 中入：缺、血 下入：月、絕
	45. 律出	[eot]	上入：出、率 中入：（無字） 下入：律、術
27. 劈石、芍藥	46. 劈石	[ek]	上入：唧、叻 中入：踢、劈 下入：蓆、笛
	47. 芍藥	[oek]	上入：（無字） 中入：芍、約 下入：藥、略
28. 力敵	48. 力敵	[ik]	上入：碧、的 中入：赤、錫 下入：食、極
29. 綠竹	49. 綠竹	[uk]	上入：竹、谷 中入：捉[14] 下入：族、局
30. 活潑	50. 活潑	[ut]	上入：砵[15] 中入：潑、闊 下入：活、沒

14　「捉」一般讀上入聲，這裏讀中入聲。

15　「砵酒」、「砵砵車」、「砵你」（投訴你；也作「[pot]你」）。

230

八、粵曲發展的歷程

粵劇

　　明代嘉靖年間（約十六世紀中葉），在廣東演出的戲班唱的是曲牌體的弋陽腔，其後又吸收崑腔，今天香港仍然演出的《六國封相》、《八仙賀壽》和《仙姬送子》仍保留了一些餘音。清代乾隆年間，本地班又吸收了已定型為板腔體的秦腔，也即梆子腔。道光年間（1821-1850），安徽省戲班的梆子、二黃已傳入廣東，但並未被廣東藝人接受。太平天國之亂（1851-1864）後，清廷由 1864 至 1868 年禁止本地班演出，期間廣東藝人為避耳目，開始在本來梆子腔的基礎上吸收徽班的二黃，形成了梆子、二黃並用的板腔體系。1869 年解禁後，粵劇出現中興。1889 年，伶人合資在廣州興建「八和會館」；時至今天，「八和」仍是粵劇從業員的工會。至清末，粵劇又吸收廣東南音、木魚、板眼、龍舟等說唱曲種，形成說唱體系。

　　今天，粵劇的唱腔在「慢板」、「中板」、「滾花」等梆子和二黃類板腔的基礎上，也運用大量源於弋陽腔、崑腔和來自中國各地多個樂種，甚至西方音樂和原創的曲牌，以及如南音和木魚等幾種民間說唱曲種，變化多端之外，包容性也很大。

　　傳統粵劇使用包括末、淨、生、旦、丑、外、小、貼、夫、雜的「十大行當」，到 1920 至 1930 年代，受到減少經營成本和西方電影的影響，產生以「男、女主角」和「男、女配角」主導、輔以「丑生」和「老生」的新制度，把十大行當歸納為文武生、正印花旦、小生、二幫花旦、丑生、老生，合稱「六柱」。在演出上，每「柱」必須運用「跨行當」的藝術。例如，「文武生」和「小生」是「小武」和「小生」、甚至「丑生」的結合；「正印花旦」和「二幫花旦」是「青衣」、「花衫」、「玩笑旦」和「刀馬旦」的結合；「丑生」是「丑」、「丑旦」、「老生」、「老旦」的結合；「老生」是「老生」、「老旦」、「花臉」的結合。

粵曲

　　時至十九世紀下旬，粵劇已經常在香港和廣州戲院和神功戲棚上

演。世紀末年，香港一些社羣及大戶人家聘請「八音班」為神誕、建醮、嫁娶或其他喜慶活動作助慶演唱，所演唱的曲目有改編自粵劇劇目，但刪去大部分說白和身段動作，成為「只唱不做、重唱不重白」的「粵曲」演唱。早期流行的「八大曲」，如《辯才釋妖》、《百里奚會妻》等均取自粵劇。同時，意欲推翻滿清政府的革命志士又創作了大量「只唱不做」的「理想班本」，開了「原創粵曲」、粵曲脫離粵劇，和用「平喉」、「白話」演唱的先河。至 1920 和 1930 年代歌壇的全盛時期，文人雅士如吳一嘯（1906–1964）、王心帆（1896–1992）等又為女伶創作了大量粵曲曲目，使「粵曲」進一步成為獨立於粵劇之外、以抒情和說唱故事為本質的「說唱」或「曲藝」曲種。粵曲的興盛與唱片的流行有密切關係；在歌壇之外，粵曲也在民間社團和妓院等場合流行起來。在音樂結構方面，粵曲運用了所有粵劇使用的唱腔類別和曲式，較少使用說白和鑼鼓[16]。

八音班

流行於十九世紀末至二十世紀初，專為堂會、廟會、嫁娶、喪事、喜慶、巡遊、迎送等場合演出的團體，用旋律樂器如簫、大嗩吶、小嗩吶、月琴、提琴等，和鑼、鈸、鼓等敲擊樂器，來拍和粵曲。「唱口」常兼樂手，亦兼演出「拋大鈸」、「翻酒杯」、「咬橋凳」等「雜耍」項目。參與的樂師也有落戲班做「棚面」的，「唱口」也有兼演粵劇。據說，「大八音班」人手多至 20 人，會演唱《六國封相》等「例戲」[17]；小八音班成員則只有數人[18]。

河調

十九世紀末，廣州和香港都設有不少妓院，成為中、上階層華人的一種交際和娛樂場所。當中，妓女以演唱南音、板眼、小調和粵曲

16　參考李少恩《粵調詞風——香港撰曲之路》，頁 2–29。

17　即神功戲演出中，「按例」必做的劇目；《封相》之外，也包括《賀壽》、《加官》、《送子》等。

18　參考禮記（羅灃銘）《顧曲談》，頁 15–18。

為顧客提供娛樂。據說，由於廣州的妓院聚集在珠江河邊，故妓女所唱曲藝被雅稱為「河調」[19]。有以為平喉唱者模仿子喉行腔的「合調慢板」或「合調中板」裏的「合調」（「合」讀 [河]）是源於「歌妓河調」的唱法，故應寫作「河調」；但目前未能證實這種說法。

合調

　　「合調」的「合」，即工尺譜字的「合」，故讀作 [河]。在梆子類板腔曲式中，平喉和子喉的行腔（俗稱「唱法」）和結頓音、結句音都嚴格有別。平喉的行腔、結頓和結句方式代表男性的剛強；子喉的行腔、結頓和結句方式則代表女性的嬌柔。然而，戲曲故事中有些「情困」、「病態」、「姐姐型」或「女兒態」的男性人物，如《紅樓夢》中的賈寶玉、《玉梨魂》中的何夢霞等，需要結合平、子喉的行腔和結頓方式，才能突顯他的情感；經典的「合調慢板」唱段，見於何非凡主唱的《寶玉怨婚》。

　　梆子「倒板」、「慢板」和「中板」都有「合調」的唱法，是在「平喉發聲」和「平喉結句音」的基礎上，在若干地方採納、模仿了子喉的行腔和結頓音。以「梆子慢板」為例，下面是陳卓瑩舉例的「合調慢板」上句、下句的結頓和結句方式，與平、子喉梆子慢板的結頓和結句方式的關係：

	第一頓	第二頓	第三頓	第四頓／結句
合調慢板上句	子（上）	子（合）	平（工）	平（尺）
合調慢板下句	子（上）	子（合）	子（士）	平（上）

　　合調的結句雖然與平喉一樣，但首半句（即第二頓）的結束與子喉無異，均結於「合」，故稱「合調」[20]。

19 見李少恩《粵調詞風——香港撰曲之路》，頁 16–17。此外，據說當時不少妓院在泊於河邊的艇上經營，故妓女也稱「河下人」。

20 參閱陳卓瑩《粵曲寫作與唱法研究》，合訂本，下冊，頁 23–37；151–152。

開山

粵劇、粵曲行內稱一齣新劇或一首新曲的首演為「開山」，隱含有「開山闢地」、「揚名立萬」的意思。

首本

一個演員擅長演出的劇目或曲目，通常是由編劇者或撰曲者為演員「度身訂造」，並由演員自己開山，也有由演員從「師傅」繼承過來的劇目或曲目。「首本」有「代表作」或「傑作」的意思。

官話（中州音）

一般粵劇史學者的共識是，粵劇源於外省戲曲，在早期已採用了中州音韻的發音，以演出說白和唱腔。中州指中國中原地帶，即現時河南省一帶。行內人稱這種方言為「中州」或「正字」，行外人稱為「官話」。也有學者認為早期粵劇曾受「桂劇」影響，故保留了「桂林官話」，簡稱「官話」。到了 1920 至 1930 年代，受到國民革命和五四新文化運動的影響，粵劇和粵曲演員改用「粵語」（即「廣府話」）取代官話。至今，粵劇、粵曲仍保留一些中州音韻，如在氣惱時喝一聲「可惱也！」，或在形勢不利時叫聲「不好了！」等。

古腔（唱官話）

在 1920 至 1930 年代，粵劇和粵曲經歷了很大的變化。在唱腔上，由唱官話過渡到用「白話」（即廣州話、廣府話、粵語）說白和演唱。此外，小生使用「平喉」取代「子母喉」，並降低了調門。後人用「古腔粵曲」一詞形容用官話唱的粵曲，並稱這種唱腔為「古腔」。

子母喉

戲曲發聲方法的一種；指生角（尤其是「小生」）或旦角（尤其是「老旦」）演員在演唱時，在本嗓與小嗓（或說「真聲」與「假聲」）之間，

圓滑地過渡[21]。據說，1930年代著名旦角演員上海妹（1909-1954）便常用「子母喉」的唱法。子母喉亦是1930年代以前「小生喉」的傳統唱法。

歌壇

　　1920至1970年代職業粵曲歌伶的主要演出場地，有專業樂師即場拍和。在1920至1940年代，歌壇一般設於茶樓或酒樓。在1950至1970年代，茶樓和酒樓之外，歌壇也處於遊樂場，如昔日的荔園遊樂場、啟德遊樂場。本來「歌壇」只唱粵曲和演奏廣東絲竹音樂，但在1970至1990年代，「歌壇」蛻變成「歌座」，歌伶兼唱流行曲（或稱「時代曲」）；這些歌座多處於九龍油麻地廟街一帶的茶樓。據說，由於拍和樂師薪酬暴漲，歌座已於近年間絕跡，原來位於廟街的歌座，已轉營流行曲的演唱。

薛腔

　　也稱「薛覺先腔」或「薛派唱腔」。薛覺先（1904-1956）是1930至1950年代的粵劇名伶和電影明星，也是現代粵劇的奠基者。在唱腔方面，他把白話、平喉的唱法發揚光大，也奠定了「依字行腔」、「問字攞腔」等演出習慣，以達致簡潔、達意的效果。一般學者和行內人士公認「薛腔」是「正宗」的粵劇、粵曲唱法，影響了後世不少演員。紅伶如何非凡、新馬師曾、麥炳榮、陳錦棠、林家聲等均曾隨薛覺先習藝，而林家聲更被尊稱為「薛派傳人」。「薛派」的首本名劇和名曲有《心聲淚影》之《寒江釣雪》、《陌路蕭郎》、《西施》之《苧蘿訪艷》、《花染狀元紅》、《胡不歸》之《慰妻》和《哭墳》、《玉梨魂》等。

21　見邱桂瑩主編《粵曲欣賞手冊（第一冊）》，頁108。

馬腔

也稱「馬師曾腔」、「舊馬腔」。馬師曾（1900－1964）是 1920 至 1960 年代的紅伶和電影明星。在 1920 年代，他擔當「丑生」演出《哭鳳鶯憐》時，在平喉的基礎上，因應劇中人余俠魂的「乞丐」身分和俠義性格，創造了「乞兒喉」，行腔粗獷、豪放，並常用 [a] 發口來拉腔。後期他扮演文武生及老生時，把「乞兒喉」優化為「馬腔」。「馬腔」的首本有《苦鳳鶯憐》之《余俠魂訴情》、《審死官》、《搜書院》、《關漢卿》等。

星腔

也稱「小明星腔」。小明星（1913－1942）原名鄧曼薇，是 1930 年代演唱粵曲的著名女伶，擅唱平喉，並曾拍攝電影和灌錄不少唱片。當時，她與張月兒（1907－1981）、徐柳仙（1913－1985）和張惠芳合稱「四大平喉唱家」，均發揚白話、平喉，以取代傳統的「字母喉」和用官話唱的「古腔」。小明星的唱腔以抒情和細膩見稱，代表作有《秋墳》、《夜半歌聲》和《風流夢》等。據說，何非凡的「凡腔」便曾深受「星腔」的影響。

凡腔

也稱「何非凡腔」，笑稱「狗仔腔」。何非凡（1919－1980）原名何賀年，是 1950 至 1980 年代的紅伶和電影明星，曾拜薛覺先為師，也曾深受 1930 年代如小明星等「女伶腔」的影響。他的唱腔的音域廣闊、吐字清晰、感情豐富，首本名曲有《情僧偷到瀟湘館》、《碧海狂僧》和後期的《狄青夜闖三關》(與李寶瑩合唱)、《重台泣別》(與鳳凰女合唱)、《珍珠塔》(與李寶瑩合唱) 等。據說，當年何非凡不論是在戲棚還是在戲院演出，每當唱到主題曲時，觀眾定必屏息注目，整個觀眾席鴉雀無聲，並「連烏蠅飛過都聽到」[22]，足見「凡腔」受重視的程度。

22　意即由於寧靜，即使蒼蠅飛過，觀眾也可以聽到它的聲音。

新馬腔

也稱「新馬師曾腔」。新馬師曾（1916–1997）原名鄧永祥，早年加入了薛覺先領導的「覺先聲劇團」，深受薛派唱腔的影響。他的戲路也受到早期薛覺先和馬師曾「文武丑」合一的薰陶。此外，他也曾鑽研京劇和廣東南音，對他的唱腔產生了一定的影響。他不只音域廣闊，更常選用高至「上＝D#」的調門。他的音色沉鬱、吐字清晰，擅唱取自京劇的曲調和南音，並模仿馬師曾採用[a]作為拉腔的發口。「新馬腔」的首本有繼承自「薛派」的《胡不歸》之《慰妻》和《哭墳》，及自己開山的《萬惡淫為首》之《乞食》（內含「南音」）、《一把存忠劍》、《宋江怒殺閻婆惜》（內含京曲「四平調」）、《啼笑姻緣》（內含「南音」）、《臥薪嚐膽》（內含「木魚」）等。

芳腔

也稱「芳艷芬腔」。芳艷芬原名梁燕芳（另說原名「周東仕」），是1950年代的旦角名伶和電影明星，有「花旦王」的美譽。她冒起於二次大戰結束之後，成名作是由唐滌生編劇、夥拍薛覺先的《漢武帝夢會衛夫人》（1950年6月）和與白雪仙、任劍輝合演的另一齣「唐劇」《火網梵宮十四年》（1950年10月）。她的聲線嬌柔，唱腔婉轉，被譽為「正宗子喉」的典範。她尤擅唱「反線二黃慢板」，令這個板腔曲式幾乎成為「芳腔」的專利。「芳腔」的首本有《白蛇傳》之《仕林祭塔》、《洛神》之《洛水夢會》、《六月雪》之《十繡香囊》、《梁祝恨史》及《紅鸞喜》等。「芳腔」對香港子喉唱腔有深遠影響，活躍於1970至1980年代的紅伶李寶瑩便是把「芳腔」發揚光大的表表者，其首本有《夢斷香銷四十年》之《殘夜泣箋》等。

女腔

也稱「紅線女腔」、「紅腔」。紅線女（1925–2013[23]）原名鄺健廉，

23 另說 1924–2013。

其舅父是一代「小武」靚少佳（1907-1982）。她早年拜舅母何芙蓮為師，香港淪陷後，她到廣西避難時，加入馬師曾的「抗戰劇團」，被「馬大哥」賞識，未滿 16 歲已升任「正印花旦」。「馬大哥」並因應她天賦的響亮嗓音，悉心為她設計獨特的「女腔」，行腔高亢，擅長表達剛烈的感情。「女腔」首本名劇和名曲有《昭君出塞》、《搜書院》之《柴房自嘆》、《打神》、《關漢卿》等。

附錄　板腔及説唱曲式的分類

表 1　粵劇、粵曲常用板腔曲式及分類

調式	叮板	板腔曲式	句式
梆子（士工）	散板	1. 梆子七字句首板	2+2+3[1]
		2. 梆子十字句首板	3+3+4
		3. 梆子四字句倒板	2+2
		4. 梆子七字句倒板	2+2+3
		5. 梆子七字句煞板 [2]	2+2+3
		6. 梆子十字句煞板	3+3+4
		7. 梆子偶句滾花	4+4；5+5；6+6；7+7[3]
		8. 梆子七字句滾花	4+3
		9. 梆子十字句滾花	3+3+4
		10. 梆子長句滾花	起式（3+3）＋ 正文（7⋯）＋ 煞尾（4+3）
		11. 梆子沉腔滾花	3+4；3+5；3+6；3+7⋯

1　「2+2+3」意指每句由「三頓」構成，除「冇仔字」外，各有兩個、兩個和三個字。梆子首板亦有「合調」，但屬唱法，並不算是獨立的板腔曲式。

2　梆子煞板亦有「合調」，但屬唱法，並不算是獨立的板腔曲式。

3　「梆子偶句滾花」的句式可以是 4+4、5+5、6+6 或 7+7，但仍被視為同一種板式。

表 1 （續）

調式	叮板	板腔曲式	句式
梆子（士工）	中板 （一板一叮）	12. 梆子快中板 [4]	4+3
		13. 梆子七字清爽中板	3+3；4+3
		14. 梆子十字清爽中板	7+3
		15. 梆子七字句中板 [5]	4+3
		16. 梆子十字句中板	3+3+2+2
		17. 梆子三腳凳	5+5
		18. 梆子有序中板	5+5
		19. 梆子芙蓉中板 [6]	2+2+3
		20. 梆子減字芙蓉	5+5；4+4
	慢板 （一板三叮）	21. 梆子慢板 [7]	3+3+2+2； 3+3+4+2+2 [8]
二黃（合尺）	散板	1. 二黃七字句首板	2+2+3；
		2. 二黃十字句首板	3+3+4
		3. 二黃四字句倒板	2+2
		4. 二黃七字句倒板	2+2+3
		5. 二黃滾花	4+4
		6. 二黃嘆板	4+4

4　「梆子快中板」、「梆子七字清爽中板」和「梆子十字清爽中板」雖稱「中板」，但由於速度較快，常呈現「有板無叮」，即「流水板」的效果。

5　梆子中板有「合調」，但屬唱法，並不算是獨立的板腔曲式。

6　屬於「梆子芙蓉中板」類的，還有「鹹水芙蓉」、「碎芙蓉」、「十殿芙蓉」、「花鼓芙蓉」，均不常用；它們的句式見陳卓瑩《粵曲寫作與唱法研究》，合訂本，下冊，頁 164–170。

7　梆子慢板亦有「合調」，但屬唱法，並不算是獨立的板腔曲式。梆子慢板俗稱「慢板」。

8　第二頓後的四個字屬「加頓」，也稱「活動頓」、「活動句」；「加頓」也常用於「梆子合調慢板」、「二黃十字句慢板」、「乙反二黃十字句慢板」和「反線二黃十字句慢板」，每頓可以超過四個字，也可以加超過一頓，但每頓佔一板三叮。

調式	叮板	板腔曲式	句式
二黃（合尺）	流水板	7. 二黃流水板 [9]	4+3； 4+4
		8. 二黃長句流水板 [10]	前半句： 起式（3+3）+ 正文（7…）+ 煞尾（4+3） 後半句： 起式（3+3）+ 正文（7…）+ 煞尾（4+3）
	慢板 （一板三叮）	9. 二黃八字句慢板 [11]	4+2+2
		10. 二黃十字句慢板	3+3+2+2； 3+3+4+2+2
		11. 二黃長句慢板	起式（3+3）+ 正文（4+3…）+ 煞尾（4+2+2）
		12. 二黃四平十字句慢板 [12]	3+3+2+2
		13. 二黃煞板	3+3+2+2
乙反	散板	1. 乙反偶句滾花	4+4；5+5；6+6； 7+7
		2. 乙反七字句滾花	4+3
		3. 乙反十字句滾花	3+3+4； 3+3+7（變體）
		4. 乙反長句滾花	起式（3+3）+ 正文（7…）+ 煞尾（4+3）

9 《粵劇唱腔音樂概論》指出「二流」分七字句、八字句、十字句和長句四種句式，見頁 135。本表的分類採用蘇惠良等編的《粵劇板腔》的說法，以八字句、十字句都是七字句的變體，而不屬獨立板式。

10 《粵劇板腔》指出「二流」之外，亦有「乙反二流」和「乙反快二流」，見頁 155–157 及 161–162；兩種均非傳統板式。

11 「二黃八字句慢板」有連「唱序」的句式，稱「連序」，是在每句第八個字後的三叮裏，加添「依字行腔」的五個或更多字數。

12 俗稱「西皮慢板」。

表1 （續）

調式	叮板	板腔曲式	句式
乙反	中板 （一板一叮）	5. 乙反七字清爽中板	3+3；4+3
		6. 乙反十字清爽中板	7+3
		7. 乙反七字句中板	4+3
		8. 乙反十字句中板	3+3+2+2
	慢板 （一板三叮）	9. 乙反二黃八字句慢板	4+2+2
		10. 乙反二黃十字句慢板	3+3+2+2； 3+3+4+2+2
		11. 乙反二黃長句慢板	起式（3+3）+ 正文（4+3…）+ 煞尾（4+2+2）
		12. 乙反二黃八字句滴珠慢板	4+2+2
		13. 乙反二黃四平十字句慢板[13]	3+3+2+2
反線	散板	1. 反線梆子七字句滾花	4+3
		2. 反線梆子偶句滾花	4+4；5+5；6+6； 7+7
	中板 （一板一叮）	3. 反線梆子十字句中板[14]	3+3+2+2
	慢板 （一板三叮）	4. 反線二黃十字句慢板[15]	3+3+2+2； 3+3+4+2+2
總數		51 種	

13　俗稱「乙反西皮慢板」。

14　簡稱「反線中板」。

15　簡稱「反線二黃慢板」、「反線慢板」。

242

表 2 以叮板結構分類粵劇、粵曲常用板腔曲式

散板	流水板[16]	中板	慢板
梆子七字句首板	梆子快中板	梆子七字句中板	梆子慢板
梆子十字句首板	梆子七字清中板	梆子十字句中板	二黃八字句慢板
梆子四字句倒板	梆子十字清中板	梆子三腳凳	二黃十字句慢板
梆子七字句倒板	二黃七字句流水板	梆子有序中板	二黃長句慢板
梆子七字句煞板	二黃長句流水板	梆子芙蓉中板	二黃煞板
梆子十字句煞板	乙反七字清中板	梆子減字芙蓉	二黃四平十字句慢板
梆子偶句滾花	乙反十字清中板	乙反七字句中板	乙反八字句慢板
梆子七字句滾花		乙反十字句中板	乙反十字句慢板
梆子十字句滾花		反線十字句中板	乙反長句慢板
梆子長句滾花			乙反滴珠慢板
梆子沉腔滾花			乙反二黃四平慢板
二黃七字句首板			反線二黃十字句慢板
二黃十字句首板			
二黃四字句倒板			
二黃七字句倒板			
二黃滾花			
二黃嘆板			
乙反偶句滾花			
乙反七字句滾花			
乙反十字句滾花			
乙反長句滾花			
反線梆子七字句滾花			
反線梆子偶句滾花			

16 包括「有板無叮」的快速度的「中板」類曲式。

表 3　粵劇、粵曲板腔曲式簡表

51 種板腔曲式（有＊為常用的 31 種）

1. 梆子七字句首板	27. 二黃嘆板＊ （亦稱「梆子嘆板」）
2. 梆子十字句首板	28. 二黃七字句流水板＊
3. 梆子四字句倒板	29. 二黃長句流水板＊
4. 梆子七字句倒板	30. 二黃八字句慢板＊
5. 梆子七字句煞板	31. 二黃十字句慢板＊
6. 梆子十字句煞板	32. 二黃長句慢板＊
7. 梆子偶句滾花＊	33. 二黃四平十字句慢板 （俗稱「西皮慢板」）
8. 梆子七字句滾花＊	34. 二黃煞板
9. 梆子十字句滾花＊	35. 乙反偶句滾花＊
10. 梆子長句滾花＊	36. 乙反七字句滾花＊
11. 梆子沉腔滾花＊	37. 乙反十字句滾花＊
12. 梆子快中板＊	38. 乙反長句滾花＊
13. 梆子七字清爽中板＊	39. 乙反七字清爽中板＊
14. 梆子十字清爽中板	40. 乙反十字清爽中板
15. 梆子七字句中板＊	41. 乙反七字句中板＊
16. 梆子十字句中板＊	42. 乙反十字句中板＊
17. 梆子三腳凳	43. 乙反二黃八字句慢板＊
18. 梆子有序中板	44. 乙反二黃十字句慢板＊
19. 梆子芙蓉中板	45. 乙反二黃長句慢板＊
20. 梆子減字芙蓉＊	46. 乙反二黃八字句滴珠慢板＊
21. 梆子慢板＊	47. 乙反二黃四平十字句慢板 （俗稱「乙反西皮慢板」）
22. 二黃七字句首板	48. 反線梆子七字句滾花
23. 二黃十字句首板	49. 反線梆子偶句滾花
24. 二黃四字句倒板	50. 反線梆子十字句中板＊ （簡稱「反線中板」）
25. 二黃七字句倒板	51. 反線二黃十字句慢板＊ （簡稱「反線二黃慢板」）
26. 二黃滾花＊	

244

表 4　粵劇、粵曲常用説唱曲式及分類

調式	叮板	板腔曲式	句式[17]
正線	散板	1. 正線木魚	4+3
		2. 正線龍舟	4+3
	流水板	3. 正線快板南音	4+3
	中板 （一板一叮）	4. 正線中板南音	4+3
		5. 正線板眼	4+3
	慢板 （一板三叮）	6. 正線慢板南音	4+3
乙反線 （苦喉、梅花腔）	散板	7. 乙反木魚	4+3
		8. 乙反龍舟	4+3
	流水板	9. 乙反快板南音	4+3
	中板 （一板一叮）	10. 乙反中板南音	4+3
	慢板 （一板三叮）	11. 乙反慢板南音	4+3

17　有別於梆黃曲式，説唱曲式不分上、下句；説唱曲式的句子也自成體系，而不與梆黃或曲牌
　　的句子相接來組成聯句。同樣，梆黃句子、曲牌句子也各自成體系。所有説唱曲式的基本句
　　式是「4+3」，但在用於「起式」的第一句時，往往用「3+3」句式，第一頓並使用散板。

參考資料 (按姓氏筆畫序)

一、專著

何建青,《紅船舊話》,澳門:澳門出版社,1993 年

李少恩,《粵調詞風——香港撰曲之路》,香港:香港中文大學音樂系中國音樂
　　資料館,2010 年

周振基,《林家聲藝術人生》,香港:周振基出版,2000 年

林麗芳、蔡碧蓮、阮少卿編,《王粵生作品選——創作小曲集》(增訂版),香港:
　　香港中文大學音樂系中國音樂研究中心,2019 年

邱桂瑩、鄭培英編,《粵曲欣賞手冊 (第一冊)》,南寧:廣西南寧地區青年粵
　　劇團,1992 年

香港文化博物館編,《文武兼擅:吳君麗戲劇藝術剪影》,香港:康樂及文化事
　　務署,2004 年

香港市政局,《第九屆香港國際電影節‧香港喜劇電影的傳統》,香港:第九屆
　　國際電影節,1985 年

香港市政局,《第十一屆香港國際電影節‧粵語戲曲片回顧》,香港:第十一屆
　　國際電影節,1987 年

唐健垣,《唐氏粵曲唱本》,香港:香港書店,1981 年

莫汝城,《粵劇聲腔的源流和變革》,廣州:廣州市文藝創作研究所粵劇研究中
　　心,1987 年

陳守仁,《王粵生圖傳:王氏相片彙輯》,香港:香港中文大學音樂系粵劇研究
　　計劃,1995 年

陳守仁,《香港粵劇劇目初探 (任白卷)》,香港:香港中文大學音樂系粵劇研
　　究計劃,2005 年

陳守仁,《香港粵劇劇目概說:1900−2002》,香港:香港中文大學音樂系粵劇
　　研究計劃,2007 年

陳守仁,《香港粵劇導論》,香港:香港中文大學音樂系粵劇研究計劃,1999
　　年

陳守仁,《唐滌生創作傳奇》,香港:匯智出版有限公司,2016 年

陳守仁，《粵曲的學和唱：王粵生粵曲教程》（第一版），香港：香港中文大學
　　音樂系中國戲曲研究計劃，1992 年

陳守仁，《粵曲的學和唱：王粵生粵曲教程》（第二版），香港：香港中文大學
　　音樂系粵劇研究計劃，1996 年

陳守仁，《粵曲唱腔的基礎：王粵生粵曲教材選集》，香港：香港中文大學音樂
　　系粵劇研究計劃，1993 年

陳守仁編審及導讀、中國戲劇出版社編委會編，《中國戲曲入門》，香港：中華
　　書局（香港）有限公司，2020 年

陳守仁、張群顯編，《帝女花讀本》，香港：商務印書館（香港）有限公司，
　　2020 年

陳卓瑩，《粵曲寫唱常識》（上、下冊），廣州：花城出城社，1984 年

馮梓，《芳艷芬傳及其戲曲藝術》，香港：獲益出版事業有限公司，1998 年

葉紹德，《唐滌生戲曲欣賞（一）》，香港：香港周刊出版社有限公司，1986 年

葉紹德，《唐滌生戲曲欣賞（二）》，香港：香港周刊出版社有限公司，1987 年

葉紹德，《唐滌生戲曲欣賞（三）》，香港：香港周刊出版社有限公司，1988 年

劉艾文著、陳守仁校訂，《香港當代粵曲教學活動概說》，香港：香港中文大學
　　音樂系粵劇研究計劃，2001 年

廣東省戲劇研究室編，《粵劇唱腔音樂概論》，北京：人民音樂出版社，1984
　　年

魯金，《粵曲歌壇話滄桑》，香港：三聯書店（香港）有限公司，1994 年

盧瑋鑾主編，《姹紫嫣紅開遍——良辰美景仙鳳鳴》（卷一、二、三），香港：三
　　聯書店（香港）有限公司，1995 年

禮記（羅禮銘），《顧曲談》，香港：星島日報，1958 年

蘇文炳、吳國平，《粵劇鑼鼓基礎知識》，廣州：廣東人民出版社，1979 年

蘇惠良、黃錦洲、潘邦榛，《粵劇板腔》，廣州：羊城晚報出版社，2014 年

二、文章

容世誠，〈城市的廣東曲藝：歌壇、粵曲與抒情性〉，陳守仁編，《實地考查與
　　戲曲研究》，香港：香港中文大學音樂系粵劇研究計劃，1997 年，頁 191–
　　213

三、年譜、年表

阮少卿，「王粵生老師作品年譜（1950–1989）」，載林麗芳、蔡碧蓮、阮少卿編，
　　《王粵生作品選——創作小曲集》（增訂版），香港：香港中文大學音樂系中
　　國音樂研究中心，2019 年，頁 A25–A40

阮紫瑩，「唐滌生參與及改編電影作品年表」，載陳守仁，《唐滌生創作傳奇》，
　　香港：匯智出版有限公司，2016 年，頁 191–203

阮紫瑩，「唐滌生粵劇作品年表」，載陳守仁，《唐滌生創作傳奇》，香港：匯智
　　出版有限公司，2016 年，頁 205–231

蔡碧蓮、阮少卿，「王粵生老師作品統計表（1950–1989）」，載林麗芳、蔡碧蓮、
　　阮少卿編，《王粵生作品選──創作小曲集》（增訂版），香港：香港中文大
　　學音樂系中國音樂研究中心，2019 年，頁 A41–A44